U0109931

空生巖畔花狼籍
——京都聆曲錄

陳均·著

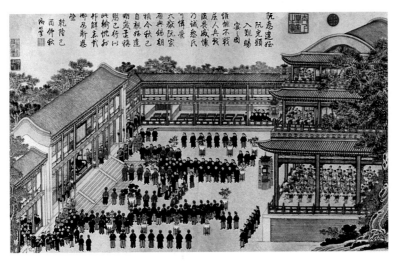

阮光顯入覲賜宴圖

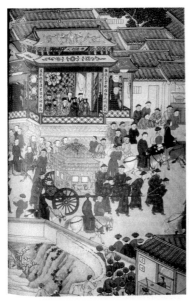

《康熙萬壽圖》之「八仙上壽」

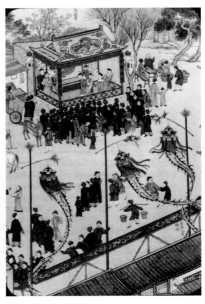

《康熙萬壽圖》之「遊殿」

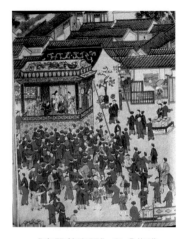 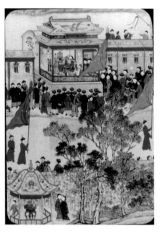

《康熙萬壽圖》之「北餞」　　《康熙萬壽圖》之「醉打山門」

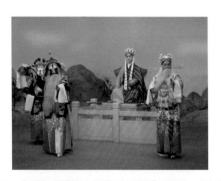

《西遊記・北餞》周萬江　張衛東　邵錚　張暖　（陳均攝）

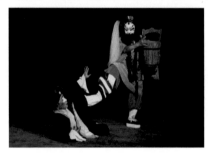

《醉打山門》周萬江　王寶忠

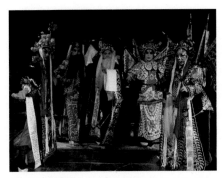

《封神天榜—叩瓊宵列聖騰歡》（張衛東為電視劇《紅樓夢》而挖掘的高腔戲）
侯雪龍、曹龍生、張衛東、張貝勒、李饒

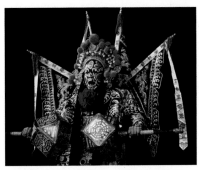

《四平山》侯少奎（盧一凡攝）

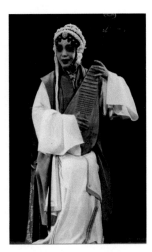

《琵琶記》董萍

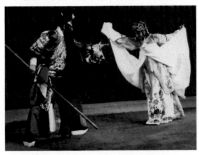

《千里送京娘》侯少奎、李淑君

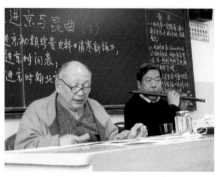

中國傳媒大學崑曲課程—朱復、朱傳栩（陳均攝）

訪問崑劇《李慧娘》主演（2007 年）

前排左起：楊仕、李淑君、叢兆桓，後排左起：周萬江、陳均

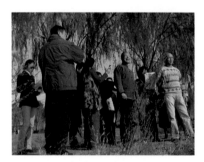

上莊曲會—著藍服者為張衛東（盧一凡攝）

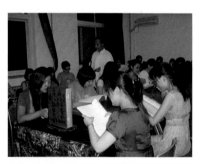

中國音樂學院同期—著白衫者為張衛東

目次

上篇

坑爹戲語【第一輯】

辛卯春節，家居無聊，拈縈繞於耳際之戲語，急寫就之。似真似幻，亦如拈花一笑。讀者諸君切勿對號入座。以天地為戲場，權作野老村語可也。是為記。長安看花舊史於通州。

01 家譜

在戲裏敘起家譜來，很是解頤。譬如《牡丹亭》裏，柳夢梅自報家門為柳宗元之後，而杜麗娘則是杜甫之後。兩家祖先俱為文豪，因此上天入地，三生石上諧連理也。又臺灣「曾師永義」編崑劇《孟姜女》，見面時亦互報家譜，孟姜女為孟子之後，萬喜良為孟子之弟子萬章之後，因此成就一段姻緣。記得當日在戲曲學院觀時，亦是一堂哄笑。

02 挖墳

網間老風讀了《牡丹亭》，不僅見人便叫「我那嫡嫡親親的姐姐呀！」，還得感悟曰挖墳要「問好了再刨！」。因「幽媾」之際，柳生問好墳之方位，與石道姑同挖，方得以為「肉身完好」之美人。而聊齋故事裏，挖墳卻遇到亂葬崗，書生未能完成所託，遂成千里怨情、傷心往事也。

03 挖墳

近聞湯顯祖研究會會長云：江西大余縣即《牡丹亭》中南安舊地，新建成牡丹亭公園，占地廣大，並全然摹仿《牡丹亭》中景物，亦有牡丹亭、後花園。由他介紹去可免費吃住。老王曰：牡丹亭好辦，杜麗娘之墳如何？難道不成築一個墳頭，再挖一個洞，內置頭面若干，以示杜麗娘由此挖出乎？

04 水銀

午間讀《牡丹亭》，讀至柳夢梅尋岳父處，柳拿出最後一點銀子，以求饜得一餐。但銀子卻隨手而化，無影無蹤，乃杜麗娘於墳中所含之水銀也。苦也苦也。

05 修面

曾聽現代文學某師閒話：同行某某出門前要花一小時對鏡修面。並以己身經歷證之：某次會時同居一室，出門散步時，某某正對鏡。散步回來，猶在修面耳。某某，吾未及見但知之。於京中謀職時，由趙景深一紙介紹給俞平伯也。雖研究新詩，卻也好崑腔。世人心目中之戲迷形象大抵如此罷。與新詩人之裸誦略同。

06 票戲

某乙，文革後一度充作修理鐘錶工，後履歷至教授。某日票戲，或演《小宴》之楊貴妃，化妝師絮絮家中損壞鐘錶不已，並約其修理。後忽問今就何職，答曰教授。遂默然。以後某乙票戲亦不見此化妝師矣。此聞得之於某乙之髮小，姑且言之姑且聽之姑且錄之也。

07 夜奔

憶前歲與某老伶（今稱「老藝術家」）閒談《夜奔》。伶曰：歌「天涯逆旅」已數十年有餘，尚不知此「逆」字作何解。吾試為答之，方釋然。

08 夜奔

據聞《林沖夜奔》中山神廟一場，原有伽藍神上場，警示林沖。後改作「搭架子」，即一人在幕後作伽藍神語，整場僅一人且歌且舞，是為「一場幹」。建國後因反迷信，又變為「夢見」伽藍神警告或徐寧追趕。吾曾見津門王立軍所演，卻是被落葉驚醒。有如杜麗娘被落花驚醒。只是一為窮途末路，一為溫柔之鄉，夢夢各不相同也。是可一歎。

09 傳記

吾嘗讀某伶傳記，為自傳體，閱至南北崑會演，中有整頁評述南北諸伶，不覺眼熟耳熱。細思之，乃於舊《戲劇報》中尋出此文，為趙景深所寫。又，該書中言李岩紅娘子，為太平天國之事，亦可譴，此係抄電影資料所致。

10 編輯

某日，某報編輯忽打電話，作神秘狀，告知某網某版有一揭露抄襲之文。吾按圖索驥，果見之。原來有一書寫「民國傳奇」，又有一書寫「清末傳奇」，後書乃將前書之「民國」改為「清末」，便成著作。此文為前書之作者所作，刪節版即有萬餘字，字裏行間頗見憤慨。此後，除三二網頁轉載此文，並不見聲響。最近之新聞為「清末」之作者旋升某院院長矣。

11 房子

近年房子為社會熱點，幾乎無處不談。記得 06 年間，內子曾攜吾去曲社玩，閒談時聽某師言：某某學曲非常熱衷，對師亦親熱非常。一日忽不見，又久不通音信。某師打電話詢之，答曰：要賺錢買房子，勿擾。

12 三生

《牡丹亭》開篇【蝶戀花】云：牡丹亭上三生路。但杜麗娘似只有人、鬼兩生。若回生算作一生，甚為勉強。目連戲中梁傳當為三生：菖蒲與水仙投生為梁武帝和郗氏，是為一生。兩人轉世為乾元與白氏，是為二生。又轉世為傅相與劉氏四娘，是為三生。三生俱苦，又轉劫不已。堪憐我世人，苦憂實多。

13 裴氏

上月，吾與內子同觀裴豔玲《響九霄》劇。是劇無甚可說。惟有戲中戲《蜈蚣嶺》片段頗好，有不枉一顧之感。裴扮武松，年雖老仍敏捷，可佩也。並由此可想見其演《夜奔》之情態。又，裴以《夜奔》著，據云乃是太祖命其向侯永奎所學。近些年，有侯永奎多名弟子均稱曾教裴《夜奔》，意為裴之《夜奔》其實並非學自侯永奎。按梨園舊習，師傅僅指點一二，教習自有弟子服之，勿怪也。江大師言：除《蜈蚣嶺》外，裴氏亦有時改串《沉香救母》。

14 裴氏

裴豔玲有女裴小玲，亦演《夜奔》和《鍾馗》。吾曩日曾在河北戲研所睹其錄影帶。

15 侯家

侯永奎之子為侯少奎，侯少奎有女名小奎。又有侄名中亦帶奎字。據云，該侄給「闖地雷陣」之前某高官拉琴時，該官望「奎」便知是演《夜奔》之侯家。

16 夜奔

《林沖夜奔》中有「吐蕃」一詞，老人念為「吐蕃（fan）」，新人以其為老伶無知識所致，今改作「吐蕃（bo）」。吾查閱五十年代《北京晚報》時，曾見吳晗考證明代人曾讀「蕃」為「番」，無誤也。

17 工資

蘇州某研究員曾撰文主張「崑曲不是蘇州的」並駁「中州韻蘇州音」。越二年，又撰文贊同「中州韻蘇州音」之說。他人怪之，其人訴苦曰：因前之觀點，被扣發工資，難以生活也。

18 彩串

據聞南方某君體肥，又極欲串戲。斯時，無靴可穿，乃略剪靴筒勉強著之。又無適合戲裝，旁人議曰：不妨取桌圍披之，腰帶束之。某君試之，果成，狂喜奔之。

19 密碼

前歲曾去某團體公幹，其主事者告知工作郵箱密碼，卻是「杜麗娘」。頗覺好笑。半年後，欲去此郵箱查詢文檔，發覺密碼已改。遂以「柳夢梅」相試，豁然進入郵箱。又，因主事者去職，該工作郵箱廢置已久，故於此記上一筆。

20 蘇州

某學者撰文談及《長生殿》《桃花扇》，言二劇雖皆是在北京寫就，但作者均主動延請蘇州曲家作曲、修訂。某師讀曰：極難堪也。其為蘇州崑曲乎？

21 學者

10 年秋，於某戲曲研討會上見一千字短文。甚覺眼熟。歸家偶翻 05 年北大青春版《牡丹亭》圓桌會議材料，此文赫然在列。又在 07 年某研討會文集亦見之。可謂「一篇文章打遍天下」者也。

22 高衙內

昔讀黃裳文，黃曾得意於發現高衙內之名，見人輒考。原來，《水滸傳》中雖無高衙內名，但坊間常演之《豔陽樓》劇，又名《拿高登》。高登即高衙內也，官二代為梁山的盜二代所殺。吾今另貢獻一名，李少春所演改編之《野豬林》，有高世德者，乃新中國伶人給高衙內所取新名也，或為仿《白毛女》之黃世仁。

23 借殼

八零年代之後，崑劇研究會甚為活躍，曾主持崑劇界諸多活動，並辦《蘭》刊，積二十年亦有厚厚一大冊。但申遺後，崑曲界風生水起，惟不見研究會之身影。或告曰：被某古琴借殼上市矣。原來某古琴屢次申請「中國字頭」之研究會，未能獲批。於是心生一策，以皆為非遺為名，與崑劇研究會合併。既成，卻只管古琴，不治崑劇矣。原崑劇研究會牌匾、錦旗、禮物、會刊，均雜亂堆於小屋，無人問津。國中之事多類此。

24 非遺

　　崑曲既被西人認證為「非遺」，但崑曲與崑劇之爭猶未停息。知情者曰，申請時曾以 Kunqu art 為名，但批覆卻為 Kunqu opera。古琴亦相似，申請時為 Guqin art，批准卻是 Guqin music。吾細思之，或是因西人各藝術門類儼然，不似中國之概念含混也。又，偶見非遺名錄上的 Kunqu opera 之英文介紹，曰起源於宋朝。

25 非遺

　　非遺目錄中崑曲劇照為侯玉山之《鍾馗嫁妹》，非遺展板上崑曲劇照為石小梅孔愛萍精華版《牡丹亭》，似已約定俗成。但展板劇照下介紹曰此乃青春版《牡丹亭》之俞玖林沈豐英。又，文化部曾賜各院團崑曲申遺紀念銅牌，但銅牌下說明文字將「頒遺」日人之名字「郎」誤寫為「朗」字，幸未寫作「狼」也。

26 思凡

　　某佛教藝術團想兼演崑曲，但先學哪一齣呢？酒桌上眾議紛紛，但總歸不至於是《思凡》罷。

27 琴挑

　　嘗觀某曲社彩串，戲碼多為《琴挑》。潘必正僅一隻，妙常姐姐則如走馬燈，來了一位又一位，皆大過戲癮，只是各種窮形怪狀。吾與江大師酒足飯飽，臺上猶「月明雲淡」，因要觀最後一齣《出塞》，乃強撐之。此後二年，未敢有觀曲友票戲之念也。

28 雙簧

六零年代時，北崑於河北某地演《李慧娘》，因主演虞俊芳忽然感冒聲啞，乃由虞在前臺舞蹈，洪雪飛在幕後歌唱，謂之雙簧。

29 讖語

坊間流傳讖語之事甚盛。如洪雪飛去新疆克拉瑪依走穴，不幸飛來橫禍，乃應魂飛雪域之讖。蔡瑤銑身前出版二書，一曰《走進牡丹亭》，一曰《瑤台仙音》，亦是讖語。據云《走進牡丹亭》原擬名《我的皂羅袍》，後改此名，並請相聲名伶馬季題簽，未幾馬季因心臟病亦去。談者言之鑿鑿，因此錄之。

30 風水

某團體常傳風水不利旦角，因原為梨園義地，且大門正對某醫院後門。歷年主要旦角演員，多遭發瘋橫死患病之厄。前年重修大門，乃經高人點撥，請來兩尊石獅坐鎮之。

31 白先勇

曲界盛傳白先勇談崑曲之口頭禪為「美呀美呀美呀」。去歲，白先勇在北大講座，吾曾去往聆之。當演員演示《遊園》，春香取來鏡臺，杜麗娘作對鏡梳妝狀之時，白先勇興奮走至講臺前，解說道：這個拿鏡子的姿勢很有技巧的，真是美呀美呀美呀。方信江湖傳言不為虛也。

32 漁樵

張文江講馬致遠《套曲・秋思》中「想秦宮漢闕，都做了衰草牛羊野。不恁麼漁樵無話說」與《桃花扇》中《哀江南》所唱「眼

看它起朱樓，眼看他宴賓客，眼看他樓塌了」相較，覺馬致遠此句氣魄更大，因《桃花扇》僅籠罩此時此境，而馬致遠亦籠罩《桃花扇》也。然皆是漁樵之象。吾撰此細語，亦可視作漁樵之象也。

33 後庭

楊典以《牡丹亭》之後花園為後庭，並演繹「肉體的文學史」。初見時訝異，然《才子牡丹亭》亦是以性解《牡丹亭》也。

34 臺步

某老伶曾言文革時改行教中學，每於講臺上走臺步，左七步，右七步。又說柳夢梅叫「姐姐」，需是真假嗓結合，並示範云：就是杜麗娘到地府裏了，我也能把她叫回來。滿座大樂。

35 關公

昔日演關公者場上多閉目，僅唱而已。曾見田漢或鄭振鐸云：連盔頭上的絨球都紋絲不動。惜今日為求熱鬧，多改之。惟於兩錄影中見之，一為陶小庭所演《訓子》，一為永崑之《單刀赴會》。陶嗓音粗獷，站於高桌上，可見昔日崑弋之遺風。永崑飾演關公者不知為誰，真真是一葉小舟，兩個小兵矣。

36 傳字輩

讀傳字輩老伶之回憶，言有華某好爭吵不休，所演場地皆因此逐仙霓社，後只得覓一小遊樂場。未幾日軍轟炸海上，遊樂場既成焦土，仙霓社之衣箱亦蕩然無存，遂作鳥獸散矣。華某悔曰：倘不爭吵，無此事也。

37 壓軸

壓軸為戲碼中倒數第二齣，為最重要之演員或戲碼。大軸為最後一齣，多為連臺本戲。此說周明泰書言之甚詳。今多混用。然行家常以知曉壓軸大軸之區分自矜，並批判媒體之無知識。其實不然也。周書談及壓軸大軸之分亦在演變，斯時即已混用矣。

38 老伶

某老伶紀念演出，弟子環繞，頗為榮耀。吾適在座中。抬首見另一老伶獨坐於二樓包廂，凝視臺上，神情貫注，加之滿頭白髮。此景觸目驚心，吾今日猶歷歷在目。據坊間傳聞，兩伶為世代之仇，無人可化解。但見面合影亦顯親熱也。

39 夜奔

侯派《夜奔》今為《夜奔》之代表歟？其源流追溯至王府武生錢雄，由錢雄傳與王益友。然王益友之傳侯永奎，則傳說多多。吾年來訪問老伶，各有其說。試錄之：其一，侯永奎曾拜王益友，但僅學《雅觀樓》《夜奔》，即因拜尚和玉而招怨於王益友。王便不再教侯；其二，王益友從不輕易教內行，斯時侯瑞春為王益友吹笛，暗記《夜奔》路子，嗣後教其侄張文生，由張文生教給侯永奎；其三，《夜奔》確係王益友傳侯永奎。倘問及王益友不是不教內行麼？則反問：王還教過韓世昌呢！

40 張允和

某次觀錄影，見一嬌小老太從幕布間溜出，扶鏡對稿念過幾句，便又溜進幕中。方言幾不知其意。據云此乃張允和。此次演出，張元和、張允和與張充和俱有戲碼，可謂三姐妹同臺。張兆和則在臺下觀戲。葉聖陶曾曰：張家四姐妹，誰娶了誰都會幸福。

41 張充和

讀盧前筆記，云張充和在重慶時交友甚多，盧勸其勿要戲與生活不分。張應諾嗣後改之。

42 卞之琳

參加卞之琳百年誕辰紀念會，一教授曰喜歡卞之琳，因覺卞之琳與己性格相似。卞之琳苦戀張充和而不得。知情者云，該教授亦相似，故同病相憐也。

43 卞之琳

讀卞之琳小說《山山水水》殘稿，內有大篇幅寫與女友一起談演《出塞》，可謂一顰一笑盡在眼中，化為無限之美感也。癡情若此，豈不感懷。又卞集中常憶與張充和一起坐馬車看北京崑弋班演出，聽張充和鋁製唱片之事。又聞，卞之琳去重慶赴延安，亦是張充和所激，即如戲中之「英雄」，或曰「出塞」也。卞之琳在英倫草小說《山山水水》百萬字，聞張充和遠嫁美利堅，即取稿焚之。今存者，為當時已發表之片段也。

44 出塞

《山山水水》中描述《出塞》場景甚為生動，其中馬夫為丑，王龍為傅。但吾尚記觀北崑《出塞》時，馬夫為武生，王龍為丑。乃查崑弋曲譜，與卞之琳之記載相同。復尋三十年代崑弋《出塞》劇照，馬祥麟飾王昭君，孟祥生飾王龍，陶振江飾馬夫，亦與卞相合。卞之琳張充和當日所觀《出塞》，必是此班人馬所演也。

45 武生

某武生常在圍脖上作潮語，即不加標點之曲折幽深之大段獨白抒情也。被曲友評為「史上內心最糾結之大武生」。

46 琵琶記

北崑在傳媒大學演出《琵琶記》，有一女生盛妝匆出，係主持人也。念稿至介紹主演時曰「擅演蔡伯嘴」。

47 百歲

北京曲社百歲老人邵懷民，自言九十餘歲尚擠公共汽車。不寐時即作詩寫字。邵老小楷尤精，出自家學，笑謂因索字者多，其兄早逝，因此苦練以供所求。又因妻子不允，二十年未去曲社。妻逝世後方去。談及常歌之《尋夢》一曲，曰乃向張繼青《牡丹亭》錄影所學。心胸坦蕩蕩乎？故能長壽。

48 名伶

翻閱民國舊報刊，常見郝振基、陶顯庭、侯益隆、韓世昌、朱小義、龐世奇、白雲生諸伶之介紹，與皮黃名伶同列。傳字輩似無此光景。今之獨言傳字輩延續崑曲，嘵嘵者何為焉？

49 侯永奎

據聞文革後北崑恢復，侯永奎在家中即著厚底靴執冷豔鋸練習《單刀會》，因激動致高血壓發，臥於床。癒後又著靴執刀練習，又高血壓。凡此數次，遂不起矣。此則聞自坊間。傳記僅言「卻沒有等到劇院的召喚」。

50 厚底

《1699桃花扇》初演時，舞臺如鏡面，演員皆擔憂滑倒。有伶傳授經驗曰：上場前在厚底靴底倒一點可樂，即不會滑。果然有效。此則聞之戲場。

51 梅蘭芳

穆儒丐之《梅蘭芳》述梅郎前史，多言歌郎相公之事。書出後即遭馮六爺搜購焚毀，僅日本尚存孤本，據聞今已不能借閱。吾讀時，讀至其傾慕者與梅郎於酒樓相敘，恰逢袁世凱兵亂，倉皇相依一夜，頗覺溫情。又人事暌違，此後又成陌路，不禁悵然。

52 孩子

四大徽班有諺云：四喜的曲子，三慶的軸子，和春的把子，春台的孩子。其中「孩子」一向諱言為「童伶」，其實乃是相公歌郎之流。於戲前戲後戲中，向豪客老斗拋無數飛眼是也。《品花寶鑑》述之較詳。

53 人稱

章詒和撰伶人之事多涉抄襲，譬如寫言慧珠文，中有言氏與諸太太比乳房之事。原出自顧正秋自傳，章氏僅將第一人稱改為第三人稱，易數字而照搬。吾在博客上曾做讀書筆記，略記此事，結果引來粉絲留言，以為不應污蔑自由主義領袖也。

54 新豔秋

新豔秋一身榮辱，周瘦鵑欲撰其傳記，婉拒之。其在北平初紅時，曾仲鳴力捧之。未幾，曾在河內為汪精衛之替死。又在上海，

捧場客亦在戲場被刺，如此之厄再三，輾轉多人，及至為金璧輝之奴。其命運難以言說，只堪歎惋。

55 性別

兩曲友形影不離。旁人指指點點：學曲把性別也學混了。此事未審是真是假，順手記之，以存世情。

56 某師

某師名字中亦有「傳」字，常被戲稱為傳字輩，其實無關也。據聞在某研究所主事時，因經費緊張，便將單位所配轎車租與他人經營，自己騎車上班。但轎車旋即肇事，收不抵支。又，在某大學任教時，有學生問曰五體投地何意？某師便趴於講臺之地面，以示範五體投地也。

57 飯店

張洵澎言：曾下海開飯館，取名曰「牡丹亭飯店」。

58 九美圖

崑大班諸伶今被戲迷譽為「大熊貓」，其名多美麗，如張洵澎、華文漪、梁谷音、王芝泉、岳美緹等等。內子曾掃描諸伶合影一張，載於網上，吾命名為「九美圖」。後蘇州崑曲節觀戲時見座中老者示之，吾所撰說明文字宛在。

59 主演

嘗聽人感歎時運交替，崑大班於戲校時，以張洵澎最佳，稱為「小言慧珠」，惜嗓敗。後以華文漪為首，稱「小梅蘭芳」，後滯留美利堅不歸。因此，崑二班張靜嫻遂成主演。

60 小說

吾於孔夫子網購傳記小說《從尼姑庵到紅地毯》。此書主角為梁氏。梁氏由尼姑而成名伶，自有一番傳奇。惟小說中所指，一為初入戲校因遭妒被偷剪長髮；一為少年戀人因文革而將其放棄；一為文革中某同學率先踢打老師。因小說人物皆匿名，故有所揣想。此事知者當一見應可知。吾亦感書中梁氏怨望甚深也。

61 昆山

嘗聽多人說起，前十年去昆山，問及崑曲，無人知也。

62 蘇劇

傳字輩星散後，周傳瑛諸人為國風蘇劇團收留，此後因《十五貫》「一齣戲救活一個劇種」，眾謂蘇劇救了崑曲一命。九零年代，崑曲衰微，蘇劇學員多兼習之。如今蘇州以崑曲為城市名片，蘇劇則無人理會矣。有好事者呼籲：崑曲也來救蘇劇一命。

63 排戲

據聞某劇雖已排上計畫，並獲文化局撥款，但年尾總是退還該款。如此數次，眾皆怪之。該編劇遂言於主事者：倘八月八日奧運會開幕，此劇尚未彩排，將持炸藥包來見。越三月，該劇果上演，吾曾聆之。

64 康生

《李慧娘》劇為康生所介紹排演，被其贊為「最好的一齣戲」。劇中有「美哉少年！美哉少年！」之語，康生改為「壯哉少年！美哉少年！」一字之易甚合時勢，亦很傳神。但《李慧娘》被批為大

毒草，亦是康生所為。又，北方崑曲劇院招幌原為康生所題，文革後換作葉聖陶題。

65 毛衣

《沙家浜》之阿慶嫂原由趙燕俠所飾，因江青贈一件毛衣給趙以示好，不料被趙拒絕。江青怒道敬酒不吃吃罰酒，遂換成洪雪飛。另，樣板團有「八女投江」之說，江青被捕後數日，因不通消息，猶聚會宣誓捍衛偉大旗手，而群眾笑觀。

66 斷橋

據某師言，文革結束之初，劇本稀見。其藏有《斷橋》抄本一冊，為曲友所借，久不見歸還，乃索之。孰料曲友囁嚅曰為某伶借去但不肯歸還，遂同往索取，伶曰：此本只許我有，不許他人擁有。只得嘿然而歸。

67 拜師

某人於文革間學曲，事極隱秘，亦很熱衷。無奈時運不佳，先向某問藝，一曲甫學，師即逝世。又問學某，一曲未完，便見室內空空，窗紙烈烈生風，某自殺矣。此事為某人茶餘飯後所講，著實令人心酸，茲錄之。

68 夜奔

曾在北大觀女伶演《夜奔》，交流時女伶稱胸中常懷林沖之悲憤，故能演爾。主持人乃院長，問高俅為誰，並作害怕狀。頗滑稽。女伶本工老旦，但亦演《寄子》，並稱可演《花蕩》也。

69 豆腐

某伶甚為灑脫，常言：爭來爭去有何用，你去菜市場買豆腐，人家也不會饒你兩毛錢。聆此語不由想起某伶所演《掃松》。

70 長生殿

某伶以〈正宗崑曲，大廈將傾〉一文名震江湖，乃記者訪問關於《長生殿》之意見時所談，中有一語：不看後悔，看了更後悔。前歲，吾在蘇州與《長生殿》主演恰坐於一席，談起此事。旁有某教授亦憤憤不平。吾為之解曰：此句乃朱家溍所說，某伶只是引用以評崑曲現狀。並非專為《長生殿》一劇也。

71 批評

06 年吾與內子曾觀蘇州崑曲節，後見某記者發表系列長文批判崑曲節諸多新編戲，甚是慷慨。越二年，又見該記者撰文寫廳堂版牡丹亭，卻極盡吹捧。吾不解也，新編戲與廳堂版又有何異？後又見其讚美男旦版《憐香伴》。

72 憐香伴

去歲，崑曲《憐香伴》忽現四版，曰男旦版、女伶版、混合版、學術版，地鐵處皆有海報，甚為曖昧妖豔，稱之為中國古代之女同性戀劇。今歲忽又全不見焉。

73 自行車

某團體主事者，夜夜將自行車扛上四樓辦公室。或怪之，答曰總被釘子扎。又反問：難道汝獨無？答曰無有。主事者甚異之，幾乎驚掉眼鏡。此為八零年代之事也。

74 山門

吾喜聆侯玉山《醉打山門》，覺韻味絕佳。曾與某師談之，某師曰：此曲亦曾學過，只是當日不敢歌之，因京都曲界鄙薄崑弋唱法也。惟津門曲界獨尊之。言畢，即於飯桌上高歌《山門》一曲。

75 唱片

民國時，白雲生聯繫灌唱片，眾伶中亦有侯玉山。但值侯玉山之期，白偽言侯病，遂改請王益友來錄。因王益友為白之師傅也。不料王益友感冒，亦未錄成。侯聞訊後，滿處尋白雲生欲毆之。此則逸聞吾得之老伶。

76 田菊林

國初，太祖乍入中南海，便思聆崑曲，遍尋之。覓得如下五齣：《鍾馗嫁妹》，侯玉山飾演；《鬧學》，田菊林飾演；《遊園驚夢》帶堆花，韓世昌田菊林飾演；《林沖夜奔》，侯永奎飾演；《醉打山門》，袁世海飾演。此則得之於田菊林回憶。田菊林，昔日崑弋社之唯二坤伶也。另一坤伶為白雲生之二太太李鳳雲。

77 點燈

據吳祥珍回憶，白雲生當日私拿錢款，為崑弋社同人知曉。便逼問白雲生曰：或點燈向祖師爺賠罪，或交出錢款。白選點燈。自此有隙。

78 傷寒

民初，韓世昌曾風靡一時，稱為崑曲大王。其粉絲稱為傷寒。與梅蘭芳之梅毒相對。陳獨秀撰文曰：大名鼎鼎之韓世昌，竟一

字不識。如今，其後輩戲曰：韓之大王乃讀作山大王之大王。不亦悲乎？

79 對聯

四零年代，崑弋社演出懸有對聯曰：不惜歌者苦，但傷知音稀。吾曾聞多人述之，卞之琳回憶文亦寫及此聯。

80 茶壺

韓世昌淳樸且不善言辭，白雲生形容曰：韓老師就如茶葉蛋放在茶壺裏，肚裏有但倒不出。

81 喇嘛

民國間，津門某名士力捧馬祥麟，為其刊印《馬郎集》，約請諸名士詩詠之。又宣稱馬前世為喇嘛，馬亦作喇嘛裝。一時頗為鬧熱，其事見於當時報刊。

82 白雲生

大鳴大放時，白雲生提意見曰：對老藝人過河拆橋，用起來是寶，不用了是草，云云。被定為右派言論，但暫不戴帽，帽子放於一邊，以觀後效。文革後期，忽有首長命令曰其重歸人民隊伍。白頗慰，晚飲酒，遂卒。孔夫子網有售賣白之檢討書者，惜價昂。

83 特務

前歲訪問患病之某伶。其大喜曰：吾不是特務，汝來給吾平反，吾請汝食便宜坊烤鴨！「特務」之語，蓋其一生之巨石也。

84 戲迷

戲迷之不可理喻，無可復加也。譬如素傳某某甚佳，某某最好，他人皆不如。及至有幸一觀，不過爾爾。江大師亦同此意。

85 編書

某書編竣，坊間即議某人僅取不良之舊版重印，卻任主編。或問：某人不是為此書做一索引了麼？答曰：索引乃一圖書館員可為，何稱主編呢？若其他領域，以此任主編本屬常事。然曲界是非尤多也。

86 回回王

川劇崑腔中有《回回指路》一齣，出自《西遊記》，言唐僧向回回王問路。吾訪川劇老伶時，有二人詳述之，謂回回王有八百歲，有許多滑稽可愛。令吾遐想不已。老伶曰此劇為幼時開蒙戲之一。《回回指路》今僅見於川劇。目連戲中西遊戲亦有此齣，或因此而存焉。

87 地震

文革中，某伶兩次因地震脫厄，一次為正當軍代表宣佈，打手欲揪時，忽桌子晃動，滿臺人皆奔走。另一次亦是欲武鬥，忽吊燈墜落，暫態場空。因此，造反派不敢再揪鬥，乃直接羅織罪狀，抓走了事。八年後方歸。所謂人禍烈於天災也。

88 線人

某伶在獄中，一日偶遇英若誠。獄中傳言，此批犯人皆是公安部線人，因羅氏部長被打倒，諸多線人亦被一夜間同時抓捕。近見

有人對照英若誠自傳的英文版與漢譯，亦談及漢譯中被刪除的線人之事。

89 耍派

某武生愛耍派，但因多年荒嬉，功力不逮。一日排新劇，請某前輩做技術指導，豈料某前輩甫觀彩排，即要求去掉己名。答曰節目單已印製，回曰可毀，吾出錢重印之。嗣後，正式演出時有車來接亦從後門溜走。

90 高官

某高官視察京劇院，縱論曰褲子太長可剪至膝蓋處，靴底太厚可換薄底。陪坐諸人皆不敢出聲，唯恐一聲令下，便要如法行之。可謂戰戰兢兢。但酒桌因此又添新段，亦不為無益。

91 消磨

吾極喜曲中二句，一出自《寶劍記》，為作者自云「坐消歲月暗老豪傑」。一出自《拾畫》，柳夢梅自歎「則見風月暗消磨」。閒時吟詠，低徊不已。

92 心理學

某教授以心理學解京崑名劇，各撰二十講行世，吾嘗試讀之，無一字可看，急刪除之。幸好是電子版，不必徒費阿堵物也。

93 國劇

某大學新建國劇研究機構，吾偶見其招生簡章，博導甚多，細觀則見校長，神學，社會學，清史，英語諸專業教授皆掛名國劇博導，以示頗有實力也。

94 訪普

見諸多崑曲史及讀物皆以明天啟皇帝於回龍觀唱《訪普》之宮詞為崑曲入京之證據，其實此《訪普》乃雜劇，非崑曲也。

95 土兵

《義俠記》演出本裏有「土兵」一詞，演時亦不可解。或猜度是山東某地之習稱，或以為是士兵之誤。但無人改之。至今尚聞。又，伊神仙曰：「土兵」乃宋明兵制，《水滸傳》亦有載也。

96 跟頭

某伶以翻跟頭著，自雲可在翻跟頭之時空中換衣服。樣板戲中解放軍踩彈簧板翻跟頭從窗口入之特技即是某伶之發明。

97 紅樓夢

新舊兩版電視劇《紅樓夢》皆有崑曲伶人參與，舊為顧鳳莉，新為張衛東，故劇中崑曲場景頗可觀也。顧曾云：吾將崑曲帶入影視，又將影視帶入崑曲。前者可解，後者尚不知何解也。

98 曹心泉

曹心泉氏，乃出自宮廷之崑曲藝人也。民國時回憶曰：至光緒十年，崑腔方衰，此前堂會茶園猶歌唱不已，且占十之七八。僅此一語，現今層出不窮之崑曲讀物即可付之一火炬也。

99 新編戲

某新編戲獲某機構投鉅資，然糾紛不斷，與事者曾訴於吾，特書之：其一，此投資指定編劇，可換導演，不可換編劇。其二，因

編劇為報告文學作家，不諳曲律，又特設幕後編劇頭領若干。其三，所聘舞美曰，舞美服裝要一起包，允之。然舞美頗不愜意，且挾之或換導演，或換舞美，於是舞美被炒。其四，導演對曲牌大刀闊斧，曰老腔老調。幕後編劇頭領曰崑曲乃大雅，回曰大雅亦是大俗。其五，該導演導戲較多，聞有諺曰：評劇導成越劇，越劇導成崑曲，崑曲導成評劇。可謂糟改至死，庶得圓滿也。

100 朱家溍

讀《崑曲紀事》，內有朱家溍先生逸文數篇，有三語頗佳：一為前引之「不看後悔，看了更後悔。」一為《遊園驚夢》等摺子已是飽和狀態，增之一分、減之一分皆不可。一為復古亦是創新，百種曲中隨便挑一齣重排，即是新劇。數語未及詳查，大意如此罷。吾曾睹朱氏《牧羊記‧告雁》、《別母亂箭》、《卸甲封王》、《天官賜福》諸劇錄影，心嚮往之。

坑爹戲語【第二輯】

吾於感冒氣悶中作此篇，亦如飲酒百盞解春愁也。長安看花
舊史識於辛卯正月十六日。

101 坑爹

北平淪陷期間之某晚，偽北大五生三女二男去許雨香家拍曲，
忽路遇醉酒之日軍，男生羅騎上自行車便溜，是為真「坑爹」也。
幸得男生陳鎮定自若，上前與日兵攀談周旋，三女生鑽胡同狂奔數
里至宿舍乃止。當年之女生今之老太太某某向吾述說時，心猶撲
撲也。

102 身宮譜

前述男生陳，即陳古虞也。後為上海戲劇學院教授。據云生旦
淨末丑全學亦全會，其《刺虎》乃韓世昌所授，《夜奔》亦王益友
親傳。聞崑大班多伶曾去學《刺虎》，北崑某伶及票友某亦學其夜
奔。豈料崑曲之傳，乃由自一外行乎？陳氏晚年曾撰所學之戲身宮
譜數冊，惜無人能識。乃一分為三，一寄嶺南王季思，一寄文化部
俞琳，一自存。陳氏身故後，三份身宮譜亦失蹤影也。

103 論著

吾所讀之戲曲論著，以李嘯倉所撰為佳，羨其為真論文也。李
嘯倉者，於津門上中學時即喜觀崑弋班之戲，彼時已作《中國的夏

利路亞——陶顯庭訪問記》及崑曲源流諸文，後入偽北大，習崑曲，有才子之譽。豈料建國後身世坎坷，自文革起，中風臥床十八載，正所謂人未竟其才也，勿論社會之新舊。當日同學赴臺灣者，曾戲言：若爾等來臺，哪有吾們的教授之份。其遺孀整理其戲曲論集一薄冊，識者不可不購而珍之。

104 拾金

據傳《拾金》一齣，乃乾隆皇帝親製，為娛親而自編自演。故其衣稱富貴衣，置於衣箱之首，此乃一說也。川劇中亦有《雙拾金》，為《拾金》之擴充，中有競技環節，伶人可隨意添加，各展其藝，頗為自由，與《紡棉花》類似。

105 嫁妹

《鍾馗嫁妹》中有五鬼展示技能環節。鍾馗換官衣之時，各鬼或三角頂或鐵門檻或趲蹦子或蛤蟆跳，不一而足。某伶善翻跟頭，有時多達百次。故雖為武行，然演戲也是萬萬不可少的。國初屢次運動裁減人員，其人藉此即於亂世保全身家。據聞如今兒孫為房地產商和銀行家，清福綿綿也。

106 新伶

某劇院新伶多染黃紅五色之髮，老伶評曰甚佳，因毋需化妝即可飾演《嫁妹》之小鬼也。

107 挑帽

07年夏，內子攜吾至上崑紹興路小劇場觀戲，演《夜巡》時，卞九洲忽墜羅帽，乃以棍數挑之，未得。最後一齣為《男監》，正

當哭鬧撲跌之際，忽水髮脫落，露出滿頭梳理精良之黃毛，該伶雖繼續演唱，但亦能見其神情甚尷尬也。

108 戲子

今晨忽睹余秋雨一文，曰現有戲曲劇種可減少，以騰空間來創新。其文愚謬，無甚可說。文中舉廣東某高官指定八個劇種之例，令人啞然。裁定戲曲之價值豈由高官之好乎？難怪乎世人笑曰：余雖是學者，卻越來越像戲子。余妻雖戲子，卻越來越像學者也。

109 翻身

去歲與某同事之父閒談，其於八零年代在上海戲劇學院進修，曰余大師當時因石一歌事，尚屬控制使用之青年教師一枚。然講課頗受學生歡迎，於是其人聯合同學，為余整理講稿，書出後余評為教授，遂鹹魚翻身，又成名矣。

110 傳記

某伶之自傳文筆流暢，頗可讀也，亦很得佳評，皆以身為演員而能撰斯書，實屬難得也。某同事之父云，昔時在上海進修，指導教授取來一本演員之傳記手稿，委眾同學幫忙分頭修訂之，書成後只知出版，但未見也，今已不憶其名。吾遂輕聲道伶名，其人大喜曰即是即是。然某伶似未道及此事也，姑錄之以備忘。

111 胡腔

胡蘭成縱論天下，文辭甚美，且好引戲文穿插之。今之學胡腔胡調者，亦喜談京戲，惟多強解也。

112 梅花獎

梅花獎其弊久矣。據聞初時僅需「手榴彈」，今則動輒費幾十萬金。九零年代中期，中原某伶將赴京參評，然素無積蓄，遂於鄰城友人處借得萬圓，不料在公汽上為小偷所竊，一時傷心絕望，竟至席地而痛哭流涕。

113 梅花獎

在本朝體制下，梅花獎之威力可謂巨大焉。南方某機構，其主事者為首屆梅花獎得主，因之威福有加，旗下諸伶皆無戲可唱，且備受壓抑，多思改行。越十年，某伶因於北京教戲，機緣巧合，以所授學生為底包，居然獲梅花獎，歸後即揚眉吐氣分庭抗禮矣。又十年，有一伶欲調往另一團體，先參演該團體某大戲，不意獲梅花獎，歸後旋取代原主事者，又因擁護文化改革，儼成梨園新貴也。

114 議員

民初，韓世昌名動京師。有賄選之國會議員亦名韓世昌，以為辱己，乃欲強令伶人韓世昌改名。此說流傳久矣，魯迅亦用之為掌故。解放後，韓氏後人曾撰文力辯其非，言乃父韓世昌為實業家非賄選也，改名之事更是子虛烏有。其文吾曾見之。

115 張志紅

去歲，臺灣林谷芳先生為張志紅籌辦專場，吾在京恰逢其弟子，言及此事，曰一因林師以為張氏崑曲之美恰如其所闡釋茶道之美，二為素聞張氏之遭遇，甚憐惜也。弟子名薛仁明，隱居鄉野十餘載，蓄氣而作論語隨喜，頗得造化之機也。

116 題曲

　　卞之琳曾作王奉梅《題曲》之評，吾以為捧場之文，向未細讀。今閒來翻閱，覺卞氏於崑曲甚為諳熟，可堪資深之外行也。其文由聽張充和《題曲》起，雖為評王氏演出，但字裏行間皆是懷遠人之一片癡情也。令吾想起《驚夢》之句「姐姐，咱一片閒情，愛煞你哩。」餘音繞耳，嚶嚶不絕。

117 題曲

　　吾觀《題曲》錄影有二版，一為胡錦芳，一為王奉梅。王奉梅所演即卞氏所觀也。兩版劇詞稍有不同，胡版曰為顏夫人所忌，王版曰為楊夫人所憐，不知何故。吾素喜胡版喬小青，覺容貌秀美，人物悱惻動情也。另曾見張洵澎近年所演之版本，尚不敢觀也。今抄小青詩於此，遂願在夢裏酬也：冷雨幽窗不可聽，挑燈閒看牡丹亭。人間亦有癡於我，豈獨傷心是小青。

118 于丹

　　近時於電視娛樂節目見于丹，多飾以珠光寶氣，以配中年富態之姿。不禁想起某伶曾示以一黑白小照，乃當日北師大崑曲小組之合影，眾生皆環顧曲家周銓庵。于丹為小組長赫然在列，原來亦還曾是小清新。

119 譚家

　　譚某性滑稽，頗愛講笑話。一日說起乃父，曰老頭子忽拿出兩千圓人民幣，要他代買一輛奧迪轎車。譚回曰：兩千哪夠呀。譚父云：車牌上不是寫著嘛？奧迪2000。怎麼說不夠呢！此笑話流傳甚

廣。又談起譚家為梨園世家，歷代皆單傳。其父為第五代，號譚五。其為第六代，號譚六。其子號譚七。宛似接力賽也。

120 送京

《千里送京娘》常被誤認為傳統戲，其實乃新編戲也。亦常被認為出自《風雲會‧送京》，其實與同名江淮戲更近也。《千里送京娘》常說為《陽送》，另有《陰送》尚未編出，其實川劇、桂劇皆有《陰送》一齣也。又，川劇中強盜藏匿京娘之處名為雷神洞。因此該劇亦稱作《雷神洞》。

121 民歌

兩月前獲一紀錄片名曰《崑曲》，據聞為申遺所攝，乃觀之。一路快進至中間偏後方停。忽聽得一段音樂有如吉祥三寶，孫問：爺爺，什麼是崑曲呀？爺答：崑曲就是小時候我教你唱的民歌呀。孫曰：哦，原來我小時候唱的就是崑曲，就是國寶呀。不禁簌簌噴飯。

122 煙盒

某師掌某戲校時，常為經費捉襟見肘所困，某女伶曰此事好辦，遂攜去見某亞運前放言「跳樓」之高官。高官蹺二郎腿於桌上，未聽語畢，即取空煙盒一隻，上書十萬圓，囑其找某某公司則可。某師將信將疑，試之果然有效。驚奇之下，見人輒道之。

123 三婦

吾讀《吳吳山三婦合評牡丹亭》數遍,如聆枕邊喁喁私語,可親可愛。卻又不忍置於枕邊,因屢思數百年前如此美好女子就此一一逝去,然話語猶溫,不由得悲從中來。

124 教授

某教授治戲曲幾十載,雖不喜觀劇,卻以戲曲評論家著稱,桃李亦滿梨園。某次吾於戲場偶遇並鄰座,恰臺上景況激烈,另側之旁人提示曰可看上場門下場門,該教授忙欠身急問道:哪裡哪裡?

125 庫神

盜庫銀一齣向以為是藝人據方成培雷峰塔中念白增飾而成,吾讀傅惜華著錄諸本,有無名氏雷峰塔傳奇抄本,即有盜庫銀整出,特於此記之。又,觀某伶盜庫銀,忽見庫神執大刀凜凜而出,非同尋常之神也,定睛細看卻是少侯爺,亦當記之。

126 小說

有兩小說可讀:一為《梨園外史》,以《水滸傳》筆法寫梨園,甚有豪氣;一為《品花寶鑑》,以《紅樓夢》喻歌郎,可愛者甚可愛之,可惡者猶可惡也。

127 歌郎

歌郎於清時京師甚為流行,因是京中妓業頗為不堪也。直至民初響九霄為梨園會首,奏議取消此業,方漸停歇也。一日,某師對

眾生講起梅蘭芳歌郎前塵，以扇遮面一笑，曰讀么書儀書即知，言之甚詳。

128 夢蝶

有人云莊生夢蝶可謂是世間最早之獨幕劇。吾失憶其所在，亦不知是夢中所得還是真有此說也。然似有禪意，暫錄之。

129 猖

廢名寫童年時鄉俗有放猖，此必是目連戲之遺存。魯迅社戲篇中女吊無常諸多角色，亦出自目連。目連者，明清中國社會之大儀式，可養生送死安魂者也，亦是吾國吾民之大寄託也。

130 張某

民初，邵飄萍為張某所誘，出所匿之公館，慘遭槍殺，幸有義伶韓世昌為之收屍。十餘載後，張某在梅宅嬉戲，忽有發狂之青年勒索，張某為人質遭撕票，時人皆以為報應不爽也。惟青年何以勒索梅蘭芳，戲迷乎？報復乎？錢財乎？尚是一懸疑之案也。

131 女郎

去歲至上海看戲，見某教授攜一美豔女郎款款而至。某教授者，某會某會皆曾晤談也。吾一時腦中短路，竟去招呼之。卻作宛然不相識狀。良久方醒悟，遂入戲矣。

132 協會

某協會，原本極小亦知者甚少，某人經鑽營得主其事，遂光大其會，上至國家重臣，下至無品小吏，更勿要說文人戲子，皆出入

其門，陡成江湖第一大幫會也。或問治會之道，答曰無它，頒獎而已。每年製造數十枚國家大賞，趨之者若鶩，各得其所也。

133 紅樓夢

清人仲振奎作《紅樓夢傳奇》，命《孔雀東南飛》之焦仲卿為警幻真人，蘭芝為警幻仙姑，太虛幻境之 google 地圖為放春山遣香洞。以癡情人解癡情事，猶在夢焉？

134 金山寺

讀張岱文，曰攜戲裝至金山寺，於大殿中就地演韓蘄王金山及長江大戰諸劇，演畢即歸，寺中和尚皆不知其是人是神是怪也。又猶記曾讀某回憶文，曰某伶至金山寺一遊方悟雷峰塔之戲何以及為何如此如此演也。

135　11 路

北崑名淨周先生人物樸實，腳力雄健，曰六零年代去杭州，西湖十景全靠 11 路電車，甩開大步走遍。九零年代去香港，亦是步行環繞港島一圈，猶不倦也。

136 齊如山

齊如山著文對崑弋雖多貶抑，但襄助實多也。譬如榮慶社分家後，侯永奎馬祥麟雖得班牌但年幼無依，全靠齊氏助以衣箱行頭，方才成班。又，曾於實報見齊如山組織高腔觀摩會，斯時崑弋班高腔傢伙已不全，賴好高腔之某曲友提供之。

137 齊如山

　　某伶曰：齊如山其實亦勢利也。民初崑弋班入京演出時，齊如山曾往觀韓世昌。且又觀梅蘭芳之劇。兩廂比較，覺皮黃影響大，易於實現己之設想，遂捧梅矣。此或是老人口口相傳，可存此一說。

138 查樓

　　今之戲曲史以查樓為明代戲場之典型樣貌，但舊時查樓毀於火厄，已無存焉。民國間，日書《清俗紀聞》中所繪查樓影像被發現，傅芸子齊如山諸人皆以此為證，或曰此戲場形態近元時，可策馬而觀也，等等。其實，查樓圖乃日人據萬壽圖拼湊而成，曾有李暢氏撰文細談之。去歲吾曾於展覽中見查樓模型兩樽，俱依日人所繪影像而建。可一笑置之也。但兩模型之戲臺聯語各不相同，未曉為何？

139 一字

　　《遊園驚夢》之「迤逗的」之「迤」，或曰唱 yi，或曰唱 tuo，曲界爭訟不斷，遂成公案。民初，韓世昌向吳梅學曲，學《遊園驚夢》諸劇後。又介紹曲家趙子敬續之，吳以此字唱 yi，趙以此字唱 tuo，韓演是劇甚苦，見吳來便唱 yi，趙來便唱 tuo。未料一日，兩師皆至場中，韓急切之下，仍唱 tuo 音。吳怒曰孺子不可教也。至此亦不再教也。朱先生所教授之對策是：若唱 yi，他人問之，則曰吾唱的是粟廬。粟廬者，以表明是俞家唱法也。

140 遊園驚夢

自韓世昌得吳梅訂正《遊園驚夢》，即於天樂園演出。此前梅蘭芳曾演《遊園驚夢》，未幾袁世凱二公子寒雲主人組織言樂會，亦與陳德霖演《遊園驚夢》，一時間崑曲之聲勢可謂壯觀矣。

141 新青年

胡適曾編《新青年》之戲劇改良專號，傅斯年等皆上陣批判舊劇。此事為新舊劇觀念之分野，對後世之影響不可謂不大。論者皆以為胡適之批評對象為京劇。其實不然也。彼時因崑曲忽然興盛，報端稱為中國之文藝復興，而與新文化運動之「文藝復興」名實相混也。是故胡適尋機發難。此情甚秘，惟吾知之。

142 分類

某老伶欲將幾十載之照片數位化，或問如何分類？老伶略一思索，曰可暫分兩類：臺上和臺下。吾覺甚有世間之道理也。

143 某女

某女初習崑曲三月，擅《折柳陽關》之霍小玉，曾與某伶在曲會合作，亦受褒獎。自習曲以來，追求者呈幾何數猛增，令其深感困惑，最後一一拒之。一日對內子吐槽曰：為何追求者多為喜好崑曲之男耶？春節則群發短信曰：致愛過我的崑蟲們。後赴美，無聲息也。

144 春香

聞湯若士寫畢「賞春香還是你舊羅裙」，即俯於園中柴堆慟哭。三婦言春香有嫁杜寶以全家室之念，乃是以春香為義僕也。然吾甚

牽掛《牡丹亭》之後，春香之命運如何？誰能告我耶？《續牡丹亭》
以春香嫁柳夢梅為妾，吾不愜意也。

145 美學

偶見某文藝學權威所著李漁美學，隨意點讀之，則見層層馬克
思主義文藝學，某章名為李漁之儀容美學，並自謂乃是首創此名詞
者，滿紙瘴氣，難看亦難忍矣，遂速從桌面上清除之而後快。

146 退休

某前高官夫婦如今甚嗜京戲，令某著名琴師每週去什剎海畔為
其調嗓盡興。據云，自歌二黃後，身輕體健，無病矣。在任時則無
暇耳。

147 關關

關關雎鳩，在河之洲。興也，然非求偶思春之意，乃催懶人早
起也。網間言此乃民國間林文光之解，當與麗娘姐姐講之。

148 牡丹亭

坊間多見崑曲之曖昧劇照，初以為怪，後漸平常，只堪一笑已
矣。吾昨日獲一畫冊，為國家大劇院之鳥蛋初成日，某人所進呈之
油畫《牡丹亭記》也。其畫亦分上中下三本，懸於四壁，惟多玉體
橫陳之態。據聞其時青春版《牡丹亭》亦出演於大劇院，女主演甫
入，便驚而訝之而漸變色，求撤此畫，不得，乃哭訴於主事者：倘
留之，觀劇者必以為吾即是畫中人也。苦也苦也！奈何奈何？未知
後事如何。

149 挎刀

梨園行稱與主角配戲為挎刀。吾偶聞一事，曰某伶自演阿慶嫂紅遍全國，後某戲安排其充第二主角，伶言道：我已不是當年之我了，再也不會為某某挎刀也。由是此詞遂牢牢印入吾之腦海，至今不忘也。

150 走穴

某伶擔綱某新戲之主角，但因走穴頻繁，無時間排戲也。遂於期限前數日倉促應之。彩排時，主事者猶語人且贊曰：某伶即是冰雪聰明，僅排一二天便如此之好，是耶？非耶？

151 團圓

臺灣曾氏所編《李香君》，原擬名為《桃花扇》，蓋欲與孔尚任一爭高下也。又，結穴處，李香君責以大義，與侯方域展開辯論，有如今日之所見臺灣議會之場景，惟無唾面老拳也。又，《李香君》至侯方域家鄉演出，恐拂鄉人美意，乃改以侯方域攜得美人歸併生子焉。

152 墜子

史載李香君身矮玲瓏，有沉香墜子之稱。故侯生贈桃花扇一柄以懸之也。此吾荒唐語。勿以為真也。

153 西廂

見某西廂隨感文，謂張生之猙獰，鶯鶯之完美，遂笑曰君之西廂乃己之西廂，非元董王李之西廂也。又，西廂乃天下第一等至情

至性文字。然西廂之後有東廂，猶如西施之鄰有東施。亦猶如西廂之後又有此等西廂之文生焉。

154 高陽

高陽為北崑發源地之一。據某高陽籍考古家言，少年時讀書，音樂課即為崑曲也。只因縣長一紙令下。此事吾從材料中似見之，民初中小學課程初定時，因尚無適合音樂教材，多地曾以崑曲替代也。又高陽產棉花，京中多高陽布商，故崑弋班初入京時，尚有基礎也。

155 胡適

胡適初回國，見一新撰文學史曰：崑曲興則國家興。崑曲衰乃國家衰。乃作文直斥其非，以為其非科學也。後又撰白話文學史上部。

156 亡國

常聽諺云：明朝亡於崑曲，清朝亡於京劇。此似是而非之論，未知出處也。

157 金鎖記

《金鎖記》之原型出自胡蘭成之乾媽，張愛玲聞而演繹之，今少人知矣。臺灣新編京劇《金鎖記》，將其故事略改為嫁入豪門之悲慘遭遇，以迎合新時代觀眾。其在大陸演時，戲迷多指責之，編導多自辯也。然在臺港演時，據說甚受褒揚。其於大陸開研討會時，學者們笑談開心網之偷菜，所謂「十億人民九億偷」，賓主皆歡。

158 課堂

京劇進課堂之事，前歲於國中甚為喧囂，今似已無人關注矣。據聞此事之所以成功，乃因高官多喜皮黃，如某戲曲頻道即為某前主席力促而苟延之。由此九曲迴環之道，京劇界人士竭力曲承上款，積十餘年之功，方才一朝功成也。斯時某伶頻頻出場，言此乃一己之功。豈知幕後之主事者甚低調，悶聲發大財也。

159 金獎

某京劇大賽評獎結束，有金獎十八，銀獎五，銅獎二。呈倒金字塔之狀。眾怪曰：何為也？屁民又豈知評委演傀儡戲之苦。評獎未曾開始，高官即紛紛打來電話，指令素眷某伶某伶為金獎，遂平衡之、累加之，皆為金獎，皆大歡喜。

160 早餐

匆匆出門，以泡飯聊作早餐。憶曾於少侯爺處食炸醬麵，於張先生家食四喜丸子和涼拌小吃，均老北京之不二美食也。又，張先生家附近有小烤鴨店，地處鬧市，店面雖狹然價廉湯尤鮮美，今不知拆遷否？

161 缽中蓮

《缽中蓮》乃戲曲史之一關鍵傳奇劇本，諸如秦腔、柳子、姑娘腔皆以此為最早記載。民國杜穎陶曾從程硯秋處著錄之，然不現於江湖久矣。此劇向被認為出自明萬曆年前，獨胡忌論曰乃是清嘉慶之後，無定論也。某師曾編珍稀劇本集，選《缽中蓮》，並言此劇正面角色、神仙唱崑曲，反面角色、妖魔唱地方小調。吾請教此

說有何證據。某師用力揮動手臂曰：吾可以保證……吾可以保證。
今日撰此則時猶栩栩在眼前也。

162 視察

某伶性甚狹，某夜忽電話主事者，言明日市府將有視察，主事
者極早起，打掃庭除，焚香以待，但望至日落西山，連鬼影兒也沒
得一個。乃電責該伶。伶曰：吾不過開個玩笑罷了，汝豈當真。遂
成水火之仇。

163 陳寅恪

陳寅恪之恪到底讀 ke 還是 que，幾十年來翻雲覆雨，莫之所
知。吾惟記一事，讀某伶之回憶，憶及某次至廣州演出僅一晚，
陳寅恪聞之已是次日，不及觀看，惋惜不已。只不知此事某伶何
以知之也。

164 夜奔

據云文革期間，毛在病中忽想看《夜奔》，旁人曰侯永奎已老
矣。其子尚可演也。遂由江青主持，錄製夜奔錄影。聞毛看後，說
了一句「後繼有人」。少侯爺曰此語聞自攝製錄影之導演。惜此錄
影帶原在中央電視臺地下室，為水所泡，已報廢矣。或曰：且看韶
山之紀念館有無？但無門可入也。

165 夜奔

少侯爺云：因以前老伶多不識字，故《夜奔》唱至「魚書不至
雁無憑」時，以雙手於胸前作抱瓶狀。又素見林沖唱至「紅塵中誤
了俺五陵年少」時緩緩出五指示意，料同此理。

166 大鬼

曾見《滑油山》之大鬼臉譜，頗怪異之，從額至鼻至唇呈兩個月牙狀。描述難已矣，或近俗云腦袋被門夾扁之形者也。《滑油山》一劇，出自目連故事，言目蓮僧遊地獄，見其母劉氏四娘受萬千之苦也。

167 但丁

意國有神曲，但丁遍遊地獄，乃終見初戀之女郎、永恆之女性。中國有目連，目蓮僧為救母歷見地獄種種悲慘，亦不輸於但丁也。

168 啃蠟燭

昔演目連戲，有劉氏四娘回魂，其中啃蠟燭一技，甚為陰森可怖，又可謔可喜。劉氏連啃兩根燃燒之蠟燭，且吞且咽，滿臺狼藉也。建國後淨化舞臺，此景久不現矣。然此劇亦索然寡味。惟去歲在網間見渝中某鄉草臺演出，恢復舊制，才略感受其生猛火爆也。

169 戲諺

崑曲於明清之盛行，常言家家收拾起，戶戶不提防。「收拾起」即《千忠戮・慘睹》中建文君所唱「收拾起大地山河一擔裝」，「不提防」乃《長生殿・彈詞》中李龜年所唱「不提防餘年值流離」。然更有一句今少傳也。即是個個實指望，人人喜孜孜，「實指望」即《寶劍記・夜奔》中林沖唱道「實指望封侯也那萬里班超」，「喜孜孜」即《長生殿・彈詞》中李龜年所唱「恰正好喜孜孜霓裳歌舞，不提防撲通通漁陽戰鼓」。此句常浮於腦際，旋又忘卻。今晨於夢中忽憶，遂速抓 ipad 捉之。

170 夜奔

《夜奔》演唱諸版，吾獨喜侯永奎某版，僅是起首宛若梆子哇然一響，即如泣如訴，催人心酸淚下也。

171 翻書

吾友鄭君好學焉，常駐圖書館，翻書幾為業。某次言道發現寫《十五貫》之朱素臣撰有文集幾十卷，天文地理數術命理諸學，無所不包，歎為觀之。又云多見黃裳所售之書，訝黃氏是否有買書再賣之癖耶？鄭君於書中所抄錄黃裳筆記題識，略加整理即可成一小集。惜其甚贊朱氏而對黃氏無興趣也。

172 水滸

聞元雜劇中水滸戲甚多，吾興沖沖覓而讀之，卻發現其故事多單調重複，燕青李逵戴宗武松似同一人，多為下山遇困為良人所救，後良人為小人所構陷，遂率梁山好漢懲惡揚善。似有一固定範本，只易姓名即是一劇。讀畢，敗興而歸矣。

173 堆花

《牡丹亭》原本中無「堆花」，乃為崑班藝人所增，極喜慶也。昔花神為生旦淨末丑所扮，各有寓意，亦是展示戲班之華麗麗排場也。然自梅蘭芳拍攝電影《遊園驚夢》後，花神均成仙女矣。又，當日北崑演「堆花」，為六男六女飾花神，舉廿四雲燈舞之。雲燈為紙所疊，中置蠟燭或小電珠。大花神者，老生魏慶林曾扮，又於某黑白劇照見少侯爺亦扮之，或因其身高也。

174 少侯爺

06年間，吾與內子曾訪少侯爺。其云文革前，因身高體瘦，不僅主角無機會演，連跑龍套亦難矣，因無法與其他龍套配對也。故多飾「堆花」之大花神，或《單刀會》之大纛。文革後，身體發胖，嗓音漸寬，遂於臺上有威，列為北崑劇院三大頭牌也。

175 杭州

八零年代中，兩伶公派至杭州向傳字輩老伶問藝，一月將逝，據云某伶已學完四齣，並於其間順訪上海、南京諸地老伶，以迅疾之勢又學了三齣，滿載而歸。另伶則攜妻帶子泛於西湖，一齣戲的臺詞猶未背熟，返回後，眾皆奇之。

176 訣竅

某伶中年後學戲甚快，人皆稱其聰明人也。或有人告曰：非也非也。乃是「石子」之功也。原來，該伶初學藝時，領導即令二伶甘當「石子」輔助之，為之講解並教授之，某伶遂習以為常。

177 老鄉

前兩月，忽聞陳古虞談北崑之錄音帶，聽至白雲生以老鄉名義拉攏陳，囑其疏遠韓世昌。不覺為其狡黠微笑矣，因是錄之。

178 女老生

侯永奎之妹侯永嫻，亦擅《夜奔》，並曾向陶顯庭習《彈詞》諸劇。在堂會中亦演過《草詔》，惟吊毛由檢場人攙扶，點到而已。惜恐招是非，終未下海，不然即是近代以來崑班空前絕後之女老生也。

179 包袱

國初，李伶甚紅也。某日下午，在中南海草坪與總理翩翩起舞，總理忽問其家庭出身，恰羅瑞卿在側，言乃是國民黨中將也。總理曰：此乃小官。汝不必有思想包袱。然此包袱卻為李伶背負一身，且終至精神分裂矣。

180 汽車

文革前，彭真與江青頗不洽也。然皆愛看戲。往往入夜時分，江青車至某戲院，司機報告曰前方停有彭真之車，江青便扭頭就「走」。

181 年輕

江青至上海時，常召見崑大班某伶，撫其頭曰：汝真漂亮，真像吾年輕之時也。

182 博士

某教授據云乃某大師之博士，然知情者常於網路上傳播曰：非博士，乃僅本科畢業即安排幫助整理資料之工作人員也。又，某大師之名亦常被質疑，然名頭甚響，曾獨霸一方也。今徒子徒孫亦多矣。

183 博士

某博士撰雄文，歷數民俗學業之弊，言不入某大師之幫會，即無出頭之日也。例曰車某，堪為研究中國寶卷之第一人。然未入幫，故學界或其單位皆不承認也。車某，吾曾見之，甚和藹之老頭也，但方言較重如知堂翁。

184 堆鬼

《鍾馗嫁妹》之有「堆鬼」，猶《遊園驚夢》之有「堆花」也。鍾馗唱至「擺列著破傘孤燈」時，五小鬼執破傘孤燈，圍於鍾馗前後，擺出種種滑稽可喜之造型。又，與此劇相似，有「五鬼鬧鍾馗」之劇，言鍾馗路宿某廟，為五鬼所戲，故一夜而成醜陋模樣。然建國後淨化舞臺，此劇消失久矣，今已無傳。

185 神書

坊間曾見神書一本，曰《崑曲與南京》。全書為摘錄各種資料而成，然皆不署作者，僅署主編之名。且云為不影響讀者閱讀。可謂天雷滾滾也。又，書中有文曰朱元璋召崑山老者所歌「月兒彎彎照九州」之流即是崑曲於南京成為國劇之證，足可一噱。

186 李蓮英

清宮好戲曲，太監多以學戲為升遷之道。據云李蓮英即工小生，以扮《黃鶴樓》之趙雲著。

187 閹伶

近年來，閹伶似甚引人注目也，其相貌之俊美，聲線之高，形成崇拜之風潮。然中國亦曾有之，如清宮中太監藝術家無數，卻無人揄揚也。反謂太監伶人水平低劣，故宮中常請外間戲班來演。此說猶可商榷也。略翻野史，見載有某太監，習花臉，曾多次從宮中逃走，並藏匿於王府，然每次抓回後僅薄懲即恢復如初。蓋因其技藝超群，君王亦不捨歟？

188 閹伶

國中每逢節慶，多有皮黃名伶高唱頌體之京歌，觀之令人毛骨悚然，又滑稽莫名，皮黃之形象毀於此乎？其之於閹伶，亦可謂相去不遠矣。然此等場合，崑伶欲唱而不可得，因無崑歌可獻也，情急中乃撿起樣板戲就之。

189 豔陽樓

據云楊小樓早年因京中無法存身，乃赴津門。又因先後應兩家戲班之聘，引起紛爭，遂紅之。及至演《豔陽樓》之劇，連茶館夥計都學其高呼「閃開了」。可見命運之無常，非惟人力，乃天意也。

190 猴戲

崑弋班初入京，郝振基演《安天會》之《偷桃盜丹》，所扮孫猴子戴草王盔，臉譜為「一口鐘」，與昔聞宮中臉譜一般無二。人皆謂楊小樓之猴猶是「人學猴」，郝振基之猴乃是「猴學人」，因郝更近猴也，遂名聲大振。且《安天會》每場皆是天王唱後，天兵天將與孫猴子開打，所謂「累死猴兒，唱死天王」是也，崑弋班郝振基飾孫猴子，陶顯庭飾李天王，堪稱一臺雙絕。今之《大鬧天宮》改編自《安天會》，然無唱，成一頑笑戲旅遊戲矣。

191 安天會

有《慶樂長春》傳奇者，出自宮廷，言京郊某村，於燕九節時請來戲班演《安天會》，起首無開打，鄉人哄之，管事人曰正在後臺打也。再者孫猴子為虎所撲，管事人曰因虎比二郎神之哮天犬更厲害也。最後孫猴子為李天王壓於五行山下，鄉人質曰應是如來佛

祖，管事人則曰誰曾看到佛祖壓孫猴子否？此乃吾之戲班演法。鄉人乃滿意而歸，稱作好戲。事極可謔也。

192 觀音

慈禧初知攝影，便喜好之，今之流傳黑白照片甚多。其中有戲裝照若干，皆是扮觀音，或置身竹林，或泛舟海子，李蓮英與另一大太監扮韋馱護法，其他扮龍女善才等，甚至亦有外國公使夫人在內。吾嘗揣想慈禧或演魚籃記否？或演鉢中蓮否？然讀德齡及卡爾回憶錄，方知此非演戲，僅是定妝照而已。然慈禧扮之不倦，自稱觀音轉世，並懸觀音像於堂，謂能使其靜心也。

193 倉庫

近十餘年來，新編戲甚多，每演一戲必定製服裝砌末，頗耗鉅資。然嗣後便不再上演，既不能用於它戲，又不敢毀，只得於郊區租倉庫儲之，亦耗費不菲也。此乃怪現狀，然無人負責也。

194 金線

吾曾於《刀會》、《四平山》諸劇中，睹北崑劇院之行頭，甚威風也，頗光彩耀眼也。知者曰此乃北崑建院時，金紫光以十四兩黃金之金線，雇蘇州繡娘製成。故今仍熠熠生輝。然反右運動中，眾皆批金紫光此舉為鋪張浪費。

195 名刺

傳某伶從不看電視，故有如下之笑話也。一日，某伶被邀至中南海赴宴，不料晚至，未暇即與鄰客攀談，發名刺並索鄰客之名刺，答曰無有。某伶又曰：無名刺，留一電話號碼可也。鄰客又答曰電話也無有。某伶甚怪之，目光忽掠過電視新聞畫

面，鄰客正宛在中間，原來客即某 core 也。此則吾聞之於老王之闊論也。

196 獄中

某伶繫獄八載，無可消遣。牆外是太行山茫茫山林，亦無法越獄。遂尋數事消遣：一為在床上拉山膀練《夜奔》，一為給獄友念報紙以保持嗓音，一為織毛衣，一為寫崑曲筆記。織毛衣頗好笑，言某獄友因無人探望，連褲子都沒得穿了，乃取被中棉花織成一帽一手套二內褲也。筆記可堪比挺進報，乃以牙膏皮磨尖作鋼筆，煙盒作白紙，寫大字報時以棉花貯墨，曬乾後即取即用，筆墨紙硯俱全，遂秘密撰數萬字崑曲筆記也。

197 麵包

某伶在獄中曾遇某某，平素只吃麵包，獄中食物皆不能下嚥。恰工作組來調查，某某提出有麵包方配合，遂滿足之。然調查結束後，某某再回獄中，因無麵包，幾日後便餓死。事極慘也，因而記之。某某者，某伶今已不憶其名，僅知其為北大日語教授也。

198 打虎

聆《打虎》劇，且武松歌曰「老天為何困英雄，二十年一場春夢」，讓吾不禁為二郎，為己，亦為天涯淪落之才人英雄深深一歎也。

199 政協

雖曰政協僅為舉手之功能。然政協與戲曲亦有緣也，譬如著名之崑曲搶救保存計畫之五年五千萬即政協提案促成，政協禮堂常上

演戲曲，惟梆子較多。某年紀念《十五貫》進京，十場演出中，除一場崑曲《十五貫》外，餘皆河北山西各路梆子。據云乃因政協老幹部多喜梆子也。

200 曹操

觀川劇崑腔《議劍獻劍》，曹操臉譜畫豆腐乾，俗稱豬腰子臉，與平常戲中揉以大白臉不同，意即曹操此刻乃正面形象也。劇中曹操每以川話自謂「我操」甚可謔。且云「匏瓜不識人休訝，俺壯懷自惜年華」之語亦可感懷焉。又，北崑新翻《續琵琶》，曹操改為俊扮，亦是表明「我操」尚是英雄也。

閒話宮廷崑曲

一、皇帝演崑曲

崑曲在中國社會引發了長達幾百年的癡迷。這種癡迷非同小可，以前我們說過有一句俗語叫做「家家收拾起，戶戶不提防。」

除了一日三餐、日常娛樂，還有廟會娛神，都少了不崑曲。

可以說，上至士大夫，下至販夫走卒，都有大量癡迷於崑曲的人。

那麼，最大最癡迷崑曲的人是誰呢？皇帝！

明代的皇帝且不說，「桃花扇底送南朝」，南明的小王朝就是在崑曲的輕歌曼舞中斷送的。所以有人說「明朝亡於崑曲，清朝亡於京劇」。

清代的皇帝，比如康熙，就發過這樣一道聖旨：

> 魏珠傳旨，爾等向之所司者，崑弋絲竹，各有職掌，豈可一日少閒，況食厚賜，家給人足，非常天恩無以可報。昆山腔，當勉聲依詠，律和聲察，板眼明出，調分南北，宮商不相混亂，絲竹與曲律相合而為一家，手足與舉止睛轉而成自然，可稱梨園之美何如也！

「魏珠」就是御前太監，康熙皇帝有好幾道關於崑曲和音樂的聖旨都是讓魏珠這個太監傳的。在這道聖旨裏，康熙表示了他對崑曲的看法，「崑弋絲竹，各有職掌，豈可一日少閒」，「崑」就是崑

曲，當時一般叫做崑腔。「弋」就是弋腔，也是當時流傳甚廣的一種聲腔，在清代的宮廷戲曲裏，一般崑腔戲占七成，弋腔戲占三成，經常混合在一起演。有時皇帝聽著聽著，這齣戲本來是唱崑腔戲，皇帝忽然想聽弋腔，於是趕緊打住，藝人們改成弋腔來唱，同樣的本子，同樣的詞，既可以用崑腔唱，也可以用弋腔唱。這也說明崑腔和弋腔的關係非常密切。如今，從宮廷裏傳下來的弋腔已經滅絕了。只有崑腔還有一些存留。

我們看康熙的這段話，「崑弋絲竹」，這幾樣，每天都不能怠慢，都少不了。緊接下來的這句話非常重要，為什麼呢？這說明康熙皇帝不是一個只會看戲的觀眾，而且對崑曲是一個大行家，非常懂行。

昆山腔，當勉聲依詠，律和聲察，板眼明出，調分南北，宮商不相混亂，絲竹與曲律相合而為一家，手足與舉止睛轉而成自然，可稱梨園之美何如也！

昆山腔是崑曲曾用的一種名稱。康熙這段話，談到了崑曲的音樂，談到了崑曲表演，然後他下了結論──「梨園之美」。

我們現在經常說崑曲美，（白先勇先生在推廣青春版《牡丹亭》時也經常說「崑曲美呀美呀美呀」），但是崑曲美在什麼地方呢？在近三百年前，康熙，這個清代最偉大的皇帝，他就很懂得「崑曲之美」！

崑曲美在什麼地方，不光是文辭，它的音樂，它的表演都很美。

康熙皇帝是非常喜歡，甚至癡迷崑曲的。根據歷史記載，康熙第一次南巡，到了蘇州，剛剛坐好，就問：「這裏有唱戲的麼？」馬上，底下工部的官員就讓戲班去唱戲，唱的就是崑曲，一唱就唱了二十多齣，唱到了半夜。第二天早上一起來，本來要去虎丘的，但是也推遲了，又開始看戲，一直看到中午，才出發去虎丘。

從這個記載裏，我們可以感歎，康熙這個皇帝的戲癮怎麼這麼大！一看戲不要緊，看到了半夜，第二天起來又看戲，還不惜推遲原來定的計畫。

　　康熙之後，雍正皇帝雖然在位時間短，但是也有看崑曲的記載留下來。當然，這個記載、這個故事不那麼讓人愉快。如果說，康熙皇帝的看戲上癮是一個喜劇，那麼雍正皇帝看戲，就是一個悲劇了。這個故事就叫做「雍正杖斃伶人」。

　　雍正皇帝看的這個戲是雜劇《繡襦記‧打子》，用崑曲唱的，現在這齣戲還在唱。說的是唐朝的常州刺史鄭儋，因為鄭儋的兒子鄭元和迷戀妓女李亞仙，本來是去長安趕考，結果把錢都花光了，流落街頭，當了乞丐。有一天，鄭元和正在街上給人出葬時唱輓歌，結果被鄭儋撞見了。鄭儋一看兒子這麼不成器，氣壞了，就痛打兒子。

　　這齣戲裏，演鄭儋的這個伶人演得非常好，雍正皇帝也看得非常滿意，演完以後，還有賞賜。結果演鄭儋的伶人也是多了一句嘴，戲裏的鄭儋不是常州刺史嘛？這個演員就問，現在的常州刺史是誰？這本來也只是好奇。結果，雍正聽了以後大怒。說「你本是優伶賤輩，怎麼敢大膽問起官員？」於是叫人將這個演員用棍棒活活打死。

　　雍正以後是乾隆。乾隆皇帝是清朝素養最高的皇帝，光寫詩就寫了5萬多首，相當於《全唐詩》乾隆在位的時候，也是清朝國力最強的時候。到了晚年，乾隆就自稱「十全老人」嘛。崑曲也是在乾隆時發展到了極盛。最好玩的是，乾隆皇帝不僅僅是喜歡看戲，還演戲、編戲。

　　據記載，每年到了臘月底祭灶時，乾隆都要在乾清宮的大炕上，一邊打鼓，一邊唱《訪普》，這齣《訪普》又叫《雪夜訪賢》，是《風雲會》中的一齣，既可以用弋腔唱，又可以用崑腔唱。

《訪普》說的是宋太祖趙匡胤於雪夜到趙普家。趙普是誰呢？我們常說的「半部論語治天下」，說的就是趙普。趙匡胤來到趙普家，看到趙普的桌子上正攤開半部論語，於是就唱了。

　　乾隆皇帝不但親自打鼓唱《訪普》，把唱崑腔弋腔當作一種禮儀性的行為，專門在祭灶時唱，表達自己求賢若渴的心情，以上達天帝。

　　此外，有一齣戲據說是乾隆親自編、親自演的，這齣戲叫做《拾黃金》，又叫做《花子拾金》。

　　《花子拾金》這齣崑曲戲現在也還在演。說的是一個叫花子在雪地裏撿到一塊金子，又驚又喜，經過了很多內心的激烈鬥爭，這時唱的曲就表達了他的想法，最後發現金子是假的，怏怏而去。這齣戲是丑角的獨角戲，整場戲都是一個人在那兒，非常有特點。

　　後來其他劇種都有這個戲，還有很多版本，比如在川劇裏就有《雙拾金》，就是在這個叫花子把黃金放在口袋時，走的時候掉到地上了。過了一會兒，又來了一個叫花子，看到金子，也是欣喜若狂，就像前面那個叫花子一樣，手舞足蹈。這時，前面的那個叫花子發現黃金不見了，就回來找。兩個叫花子在那兒互相比賽，你唱一段曲子，我唱一段曲子，就跟相聲一樣，流行歌曲什麼的都可以唱，演員會什麼就唱什麼，非常自由。——到最後，發現這錠金子是假的。這樣一來，就變成了一齣搞笑戲。

　　乾隆皇帝為什麼要編、還要演這齣叫花子的戲呢？就是在給母親祝壽時「娛親」，皇帝親自上場，扮個叫花子，讓皇太后樂一樂。

　　這個叫花子穿的衣服叫「富貴衣」，用各種顏色的布拼起來的。雖然是叫花子穿的衣服，但是在戲箱裏一般放在第一層，最高的地方。為什麼呢？說法很多，其中一種說法就是這富貴衣是皇帝穿過的，當然地位最高了。

二、外國人看崑曲

在 2001 年 5 月 18 日，崑曲被聯合國教科文組織評為「人類口頭與非物質遺產」，不光是首批，而且是全票通過。當時全票通過的有四項，還包括日本的能樂。

之所以中國的崑曲能獲此殊榮。這也跟在外國人心目中，都公認崑曲的文化價值很高有關。

在幾百年前，就有很多外國人在中國看崑曲了。

那麼，這些外國人是怎麼看到崑曲的呢？

這是因為外國人在朝拜皇帝時，作為禮儀的一部分，總是會被賜宴、賜戲。在乾隆五十五年，有一個朝鮮的使臣寫了一首詩，描述在圓明園看戲的情況：

> 督撫分明結采錢，中堂祝壽萬斯年，
> 一旬演出西遊記，完了昇平寶筏宴。

這首詩寫給乾隆祝壽，光《西遊記》就演了十天。這個《西遊記》不是我們常說的吳承恩寫的小說《西遊記》，而是比小說《西遊記》的時代還早，元代的雜劇《西遊記》，在清朝宮廷裏，改成了 10 本 240 齣的戲，叫做《昇平寶筏》。

清朝皇帝有一個制度，叫做「木蘭秋獮」「講武綏遠」，也就是每年都要去承德府的木蘭去，不但打獵，還要住下來，接見藩王和各國使臣。這些地方的行宮裏都有演戲的行頭、砌末，皇帝要要看戲，隨時都可以演。

乾隆皇帝到熱河，到承德避暑山莊，召見蒙古王公，外國的使臣時，就是賞他們看戲。有一幅畫叫做《阮光顯入覲賜宴圖》（見書前彩頁），畫的就是當時越南使臣覲見乾隆時的情景，這幅圖，

左邊端坐著的是乾隆皇帝，右邊是一個三層大戲臺，叫清音閣，戲臺上站滿了人，正在演戲。中間跪著的是越南的使臣這一群人。

越南的國王剛剛獲得政權，就派侄子來朝見乾隆皇帝，以獲得皇帝的支持和合法性，皇帝為了表示對他的重視，就請他看戲。

另外一個朝鮮使臣，在乾隆四十五年，在熱河參加了乾隆七十壽辰，在他寫的《熱河日記》裏，就寫了當時宮廷演戲的情景：

> 八月十三日，乃皇帝萬壽節，前三日後三日，皆設戲，千官五更赴闕候駕，卯正入班聽戲，未正罷出。……另立戲臺於行宮東，樓閣皆重簷，高可建五丈旗，廣可容數萬人，……每設一本，呈戲之人無慮數百，皆服錦繡之衣……

我們可以看一看宮廷演戲的規模，先看演戲時間之長，「前三日後三日，皆設戲」，一演就是連演六、七天，而且從「卯正」聽到「未正」，卯正是早上六點，未正是下午兩點，一共八個小時，這陪皇上看戲，看得也夠辛苦的了！

歷史上最著名的來看乾隆皇帝的戲的外國人算是馬嘎爾尼了。

馬嘎爾尼在中西交流史上可以說是鼎鼎大名。他之所以有名，就是因為在他覲見乾隆皇帝時的「禮儀之爭」，中國官員要求他按照中國的利益，跪見皇帝，但是他要按照英國的禮儀，不肯下跪。

到底，跪還是不跪？

就為了這個事，乾隆皇帝的那些官員，弄得是焦頭爛額。最後怎麼樣呢？

中國人記載說是馬嘎爾尼最後還是跪下了。但是，馬嘎爾尼回去後寫書說，自己沒有下跪。這樣一來，就成了這幾百年來的一件懸案。

我們先不管馬嘎爾尼有沒有下跪，而是看一下馬嘎爾尼在乾隆皇帝時，看了什麼戲？在馬嘎爾尼的描述中，有一齣戲場面非常壯觀：

> 先由大地氏出所藏物示眾，其中有龍，有象，有虎，有鷹，有鴕鳥，均屬動物。有橡樹，有松樹以及一切奇花異草，均屬植物。大地氏誇富未已，海洋氏已盡出其寶藏，除船隻、岩石、介蛤、珊瑚等常見之物外，有鯨魚、有海豚、有海狗、有鱷魚、以及無數奇形之海怪，均係優伶所扮……

馬嘎爾尼看這齣戲，只看到這齣戲非常壯觀，他沒看到的是，這齣戲裏面有他！

根據推算，馬嘎爾尼看的這齣戲，叫做《四海昇平》。故事當然很老套了，先是文昌帝君率領十六星神由金童玉女領出，先是誇耀了一番乾隆皇帝的文治武功，然後一起去給皇帝祝壽。忽然，從地井裏冒出很多水怪：魚精、蝦精、龜精，等等。阻擋住神仙們的去路。於是文昌帝君召來四海龍王。四海龍王稟告說是一隻巨龜作怪。於是文昌帝君就提到了這位遠道而來的英國使臣馬嘎爾尼來覲見的事情：

> 英咭唎國貢使等，進表賜宴畢，不日賞賚遣還，海道亦當肅清，爾諸神亦當保護，使他們穩渡海洋，平安回國，方為仰體聖主仁德之心也。豈可容此輩魚蟲，興風作浪？

然後神仙們和水怪們開打，一場混戰，最後神仙收伏了巨龜。臺上打出「四海昇平」四字。

這齣戲是一場吉慶戲，說的就是馬嘎爾尼來華，眾神仙為了讓他順利來到，打敗了水怪。說起來，馬嘎爾尼也是劇中人，但

是劇中人在臺下看的時候，還看不懂，以為是兩派神仙在誇耀富有呢。

有位澳大利亞的學者甚至還認為，這齣戲是乾隆專門給馬嘎爾尼編的，既顯示天朝之威，也告訴馬嘎爾尼各種資訊，——你馬嘎爾尼不按照我們的規矩來，就趕緊打道回國吧！

三、刑部尚書編崑曲

在清朝宮廷裏，不光皇帝有時自己動手編戲，還經常下旨意、組織編大型的戲，比如說我們前面說的《西遊記》的戲，《昇平寶筏》，一演就是上十天。

按照我們現在的說法，皇帝就是製作人，兼總策劃，兼總導演，派誰去編呢？都是大臣或親王領銜，帶著一大幫「詞臣」來弄的。而且時間特別長，這一編就是上百年，從康熙一直編到乾隆。

現在保存的有一道康熙的聖旨，是這樣寫的：

> 《西遊記》原有兩三本，甚是俗氣。近日海清覓人收拾，已有八本，皆係各舊本內套的曲子，也不甚好，爾都改去，共成十本，趕九月內全進呈。

這個十本二百四十齣的西遊記的戲《昇平寶筏》，就是從康熙一直編到了乾隆，也一直演到了乾隆，才逐漸定型。

在此期間，最有名的奉旨編戲的人是誰呢？

張照。

那張照是誰呢？他當過兩任刑部尚書。

刑部尚書怎麼編起崑曲來了？

在一般人心目中，張照可以說是一代名臣，也可以說是清代從康熙到雍正到乾隆這三朝的大詩人、大書畫家，但是他還有一個較

鮮為人知的身份，就是大戲曲家。當然，他和洪升、孔尚任不同的是：他是奉旨編戲，而且編的都是宮廷大戲。

在民國初年，齊如山去訪問清朝宮廷裏出來的太監，一問到劇本，太監就說：都是張照編的。到現在我們已經知道，宮廷裏的劇本非常多，不僅僅只有張照編的，張照去世後，後來還有親王也主持編寫過。但是宮中演戲的太監，以為都是張照編的，而且這種說法一代代流傳下來，可見張照在宮廷戲曲中的影響之大。

那麼，張照是什麼人呢？是一個乾隆皇帝從死囚牢中救回的人。

本來，張照少年得意，19 歲就中了進士，「春風得意馬蹄疾，一夜看盡長安花」，那時還是康熙。三年後，也就是 22 歲時，進了康熙的南書房，南書房是什麼地方呢？「揀擇詞臣才品兼優者充之」「為木天儲材質要地也」。

張照被康熙皇帝親自調到南書房，就等於是進了黃埔軍校。

然後，到了雍正皇帝時，張照繼續官運亨通，當上了刑部尚書。接著，張照又被雍正委以重任，去平定苗疆。張照雖然文才突出，但是武功卻不行。去了以後，軍隊矛盾重重，延誤戰機。所以不但被調回來，而且經過廷議，「依律當斬」。

正在這個時候，也是張照命不當絕，這是乾隆元年八月的時候。

也就是乾隆皇帝剛剛即位。乾隆皇帝一道聖旨，把張照救了回來，不斬了。不僅「從寬免死」，而且「在武英殿修書處行走」。接著，過了幾年，張照又當上了刑部尚書。

所以，張照經過了三個皇帝，當了兩次刑部尚書。

為什麼乾隆皇帝為赦免張照的死罪呢？

愛才。

前面我們說過，張照是當時的大文人、大書畫家、大音樂家、大戲曲家。

在這幾項成就裏，張照的書畫成就最高，在當時有最高的聲響。

乾隆皇帝就有一句詩稱讚張照的書法「羲之後一人，捨照誰能若。」

就是說，在大書法家王羲之之後，除了張照，誰還能比的上呢？

還有一種說法是，元朝有趙孟頫，明朝有董其昌，清朝有張照，這三位書法家是可以當時第一，可以相提並論。現在我們都知道趙孟頫董其昌，張照沒人知道了。

張照還經常和乾隆皇帝一起唱和，乾隆皇帝畫了畫，就讓張照給他在畫上題詩、寫跋。有一次，張照騎馬把右臂給折斷了。正好乾隆皇帝又要他題詩，怎麼辦呢？

張照就用左手寫楷書，居然「凝厚蘊籍，無一呆筆」。這一下，把乾隆皇帝也看呆了，趕緊派太醫給張照治手。

換一句話說，現在我們經常在電視、在小說裏看到乾隆有一個寵愛的文臣，紀曉嵐。張照可以說就相當於或者超過紀曉嵐，如果張照活得長一點，不是在乾隆十年就去世了，那歷史上會不會出現紀曉嵐，還很難說呢！

乾隆派張照編宮廷裏的大戲，有一個記載：

> 乾隆初，純皇帝以海內昇平，命張文敏製諸院本進呈，以備樂部演習，凡各節令皆奏演。其時典故如屈子競渡，子安題閣諸事，無不譜入，謂之月令承應。其於內庭諸喜慶事，奏演祥徵瑞應者，謂之《法宮雅奏》。其於萬壽令節前後奏演群仙神道添籌錫禧，以及黃童白叟含哺鼓腹者，謂之《九九大慶》。又演目犍連尊者救母事，析為十本，謂之《勸善金科》，於歲暮奏之，以其鬼魅雜出，以代古人儺祓之意。演唐玄奘西域取經事，謂之《昇平寶筏》，於上元前後日奏之。其曲文皆文敏親製，詞藻奇麗，引用內典經卷，大為超妙。其後又命莊恪親王譜蜀、漢《三國志》典故，謂之《鼎峙春

秋》。又譜宋政和間梁山諸盜及宋、金交兵，徽、欽北狩諸
事，謂之《忠義璇圖》。其詞皆出日華遊客之手，惟能敷衍
成章，又抄襲元、明《水滸義俠》、《西川圖》諸院本曲文，
遠不逮文敏多矣。嘉慶癸酉，上以教匪事，特命罷演諸連台，
上元日惟以月令承應代之，其放除聲色至矣。

　　張文敏就是張照，文敏是他的諡號。張照編寫劇本是奉乾隆皇
帝之命，或且獲得的評價非常高，「詞藻奇麗，引用內典經卷，大
為超妙」，張照去世後，其他人編寫劇本，就遠遠比不上張照了！

　　由於張照編寫的劇本在宮廷中實在太有名，數目也很多，所以
後來別人把宮廷大戲劇本的版權，都歸給張照了。

　　其實，張照所做的工作：一個是改編，不完全是創作，因為很
多戲以前都有本子，張照只是把它們改編。一個是主編，其實是張
照率領一大幫「詞臣」在做這個工作，這些「詞臣」應該也是很好
的戲曲作家，但是現在都成無名氏了。

　　從這一段裏，我們可以看到，這幾代，從康熙到雍正到康熙，
宮廷大戲編寫得很多，比如：《勸善金科》由 10 本 240 齣，是目
連救母的故事；《昇平寶筏》10 本 240 齣，是西遊記裏孫悟空輔助
唐僧取經的故事；《鼎峙春秋》10 本 240 齣，是三國故事；《昭代
簫韶》10 本 240 齣，是楊家將故事，後來還有《忠義璇圖》，是水
滸故事。

　　這些都是中國歷史演義、神怪傳奇中非常有名的故事，張照這
些詞臣按照皇帝的旨意，都整理、改編成大部頭的戲曲作品，一演
就是很多天，就像我們現在看的電視連續劇。

　　《勸善金科》說的目連故事，在中國明清社會裏影響很大，餘
緒一直到了民國。比如，魯迅寫過一篇散文《社戲》，寫小時候看

到鄉間草臺上看到「黑無常」「白無常」，這些都是目連故事。魯迅當年看到的就是目連故事。

在康熙年間，《勸善金科》就曾經公開演出過，有這樣的記載：

> 二十二年癸亥，上以海宇蕩平，宜與臣民共為宴樂，特發帑金一千兩，在後宰門駕高臺，命梨園演《目連》傳奇，用活虎、活象、真馬。……上登臺拋錢，施五城窮民。彩燈花爆，晝夜不絕。

這一年，康熙掃平了吳三桂等三藩，組織了這次盛大的演出。從這一段描述，我們能看到，不僅場面壯觀，活虎、活象、真馬都上了臺，而且皇帝也親自參加、撒錢，與民同樂。更關鍵的是，目連戲裏，鬼魅雜出，有祭祀亡魂、穩定人心的祭祀的禮儀功能。

再比如演三國故事的《鼎峙春秋》，先生天下混戰，然後三國鼎立，最後歸於一統，也象徵清朝統一天下是天命所歸。

這些戲，按照宮廷中的規矩，崑七弋三。我們前面談到了，宮廷中主要演兩種戲，崑腔戲和弋腔戲，它們所占的比例是崑腔占七成，弋腔占三成，而且隨時可以轉換。由此可見，這些戲大部份都是崑曲。

而且，這些戲都是在不同的節令演出，成為了宮廷禮制的一部分。

如此規模龐大的戲，是怎麼製造出來的呢？這就要談談規模龐大的皇家劇團，機關百出的三層大戲臺，以及清朝的幾次祝壽的盛會，那個時候，整個北京城裏，從紫禁城到西直門再到海甸，沒有別的，都在演戲，都是崑曲。

四、皇家劇團的規模

在清朝，看戲、看崑曲，其實就是國家政治生活裏很大、很重要的一部分。

而且，更有意思的是，從康熙到乾隆，根本沒有設立一個專門的政府機構來管理宮廷的戲曲，都是皇帝命令手下的太監直接管。這樣一來，宮廷裏演戲的藝人就像是一個戲班，皇帝就是這個戲班的班主！

這樣一個戲班，或者說是皇家劇團，它的規模絕對是我們現在難以想像的。

曾經有人打過一個比方，我們現在的國家劇團，十幾個加起來，可能才比得上人家一個。

我們想像看，宮廷大戲那麼多，場面非常宏大，有時一個戲就要動用幾百個演員，而且演起來沒完沒了，連演上十天都屬常事。能夠承應這些演戲的差事的劇團，得要有多大規模？

那麼，這個皇家劇團的規模有多大呢？

從康熙到乾隆年間，皇家劇團主要有兩個機構組成：一個叫南府，一個叫景山。從這兩個名字就能看到，這兩個機構，以地名來代稱，說明它們不是正式的政府機構，不過是隨便取了一個名字。

南府原來是吳三桂的兒子住的王府，三藩之亂平定後，這裏被認為是凶宅，沒有人敢住，最後可能就把宮廷裏演戲的伶人給安排進來了。這裏的「南府」指原來是王府，一個演戲的機構其實是不能稱作「府」的。

除了南府，還有景山。景山的規模也很大，據說房屋連綿不絕，有上百間，安置來自蘇州的梨園供奉和宮廷的太監伶人住在那裏。

南府和景山的伶人進圓明園給皇上演戲前，先要住在圓明園旁邊的太平村。

道光七年，道光皇帝進行了改革，他認為南府的名稱不妥，一個唱戲的小機構怎麼能叫「府」呢？就給這個劇團起了個正式的名稱「昇平署」。

據說道光皇帝因為害怕刺客混在伶人中間混進皇宮，就減少昇平署的編制、裁撤伶人，將南府的民籍伶人大規模辭退。

這一辭退不要緊，太平村裏空出了 850 間房子。

皇家劇團的演員主要由太監伶人和民籍伶人構成，光民籍伶人被辭退，太平村裏就空出了 850 間房子。那要是再加上太監伶人呢？

而且皇家劇團的伶人住的地方很多，南府、景山、太平村，還有京郊的行宮、熱河的行宮，等等。

我們可以估算一下這個皇家劇團有多少人。

據現在學者的研究，在極盛之時，南府的伶人至少在一千人以上。也有學者認為，實際人數應有一千五百人左右。

所以，清代宮廷裏演崑曲的皇家劇團，絕對是一個巨無霸式的超級大劇團。即使不能說「前無古人」，至少也可說是「後無來者」吧。

五、三層大戲樓

大家在參觀故宮時，可能都見過一個三層大戲樓，這就是故宮裏頭的暢音閣。

暢音閣的面積非常大，根據記載，總建築面積有 685.94 平方米。

這三層的名稱，最高的這一層叫福臺，第二層叫祿臺，第一層叫壽臺。

壽臺的面積最大，「14 米見方」，也就是有 196 平米。

我們可以想像一個，一個有196平米的舞臺，該是有多大！幾乎相當於我們現在的舞臺的九倍。當時人記載說，可以站上千人。

朝鮮使臣在熱河看戲時，認為那兒的三層大戲樓可以容納「數萬人」，這就顯然太誇張了。或許是宮廷大戲的氣勢太恢宏了，讓外國的使臣們也看花了眼。

也就是說，這個三層大戲樓，光是第一層，上幾百個龍套演員就沒問題。

還有第二層、第三層呢？

第二層、第三層比第一層要小一些，主要用來表現一些神仙鬼怪的場面，比如說神仙在第二層祿臺上亮相，然後通過第一層壽臺天花板上的天井，駕著五色祥雲冉冉而下，表現這種場面。

壽臺上的天井有三個。還有仙樓，神仙們先在第二層的祿臺演，然後通過仙樓走下，到壽臺上，表現這種神仙下凡間的情景。

在第一層壽臺下還有地井，地井有五個，一個是土井，四個似水井，增加舞臺的音響效果。而且，地井裏有絞盤，可以控制道具升降。

比如有一齣戲就做《地湧金蓮》，就是從天井上下來一個區，上面寫著「極樂世界」，又從地井裏升起五朵蓮花，等五朵蓮花升到臺上，蓮花綻放，每個蓮花裏各坐著一個菩薩。在《四海昇平》，裏面有一個大鼇魚噴水，而且噴水以後，水迅速從地井裏流走了，絲毫不影響之後的表演。

這種超級豪華的三層大戲臺，對於演神仙鬼怪劇、歷史演義劇等場面宏大的戲非常方便。

乾隆時期的進士、內閣中書趙翼筆記裏的一段描述：

> 所演戲，率用《西遊記》、《封神傳》等小說中神仙鬼怪之
> 類。取其荒誕不經，無所觸忌，且可憑空點綴，排引多人，

離奇變詭作大觀也。戲臺闊九筵，凡三層。所扮妖魅，有自上而下者，自下突出者，甚至兩廂樓亦化作人居，而跨駝舞馬，則庭中亦滿焉。有時神鬼畢集，面具千百，無一相肖者。

只有這樣的三層大戲臺，才能供上千人的皇家劇團演出，才能演出《昇平寶筏》、《鼎峙春秋》這樣的宮廷大戲！

我們以前對於中國戲曲、對於崑曲的觀念過於狹隘，總是強調它的極簡主義、簡約之美，但是那種美其實是「因陋就簡」，民間的戲班因為演出場所的狹小、演出的流動性而創造的一種美學。

但是到了宮廷裏就不一樣，崑曲還有另外一種美，大家可以看看，在宮廷崑曲裏，這麼大型的大戲、這麼豪華的舞臺、這麼多的演員，……展示了一種皇家或者宮廷的風範。

所以我們可以說，宮廷崑曲是崑曲的另一種面貌。

這種狀況從清朝宮廷裏的戲臺也可以看到，宮廷裏的戲臺很多，數也數不清，但是大致可以分為三類：一類就是三層大戲樓，清代一共建了五座，現在還保存著三座。剛才我們說的是故宮裏面的，在頤和園和承德分別還有一座。

第二類是兩層的戲臺，第一層演戲，第二層放服裝道具，也就是一種普通的戲臺。比如說故宮裏的淑芳齋戲臺。這種戲臺的使用頻率應該比三層大戲臺要頻繁，除了一般規模的大戲外，也可以演一些折子戲、小戲。

第三類是小戲臺，比如淑芳齋裏的風雅存小戲臺。這個戲臺就更小了，長寬和臺深只有一丈多。據說，這個小戲臺是乾隆皇帝自己唱戲用的，因為乾隆喜歡演戲，但是不方便在大的戲臺上演，就在室內做了這麼一個戲臺，讓太監陪著自己演。

乾隆自己演戲唱的是什麼呢？當然也是崑腔、弋腔。又因為乾隆的嗓子不夠好，所以他就特製了一種腔，比原來崑腔、弋腔的宮調低一些，專門供自己唱，也讓南府裏的伶人們學唱，這個腔就叫做「御制腔」，到民國時還有人會唱。

六、《康熙萬壽圖》中的崑曲

康熙五十二年，也就是 1713 年，恰逢康熙皇帝六十的壽辰。從這一年的 3 月 1 日起，從紫禁城北門神武門，經過西直門，再到北京西郊的暢春園，沿途有 30 多里，道路修繕一新，鋪滿了黃沙，設置了 50 處慶祝的地方。這些地方都搭著龍棚、經棚、門樓、戲臺、故事臺等臨時建築，裝飾著無數的萬字、壽字……整整一個月，京城裏的文武百官每天都要去暢春園恭祝聖壽。

這是清朝自開國以來第一次萬壽盛典，也是清朝前所未有的慶典活動，全國六十五歲以上的老人到京城的有 2000 多人，光浙江省一省就有 300 多人。

3 月 17 日，康熙從暢春園回紫禁城，坐在步輦上，一路上戲臺上不斷演出百戲雜技，老百姓則到處圍觀、萬人空巷。此時，北京城真的成了一個戲曲之城，而且戲臺上演出的大多是崑曲，少部分是弋腔，所以也可以稱之為崑曲之城。

慶典結束後，宮廷畫家宋駿業、王原祁等人開始繪製萬壽盛典圖，用了九個月時間，萬壽盛典圖的初稿完成，康熙批閱說：「萬壽圖畫得甚好，無有更改處。」此後，又用了將近一年的時間，才完成了萬壽圖的彩圖。可惜的是，這幅長卷現在已經沒有了，我們能看到的是乾隆時代的仿作。

從圖上看，萬壽圖是非常寫實的，裏面很多建築，如故宮、北海團城、一些四合院現在還存在，可以說一般無二。因此，我

們可以通過萬壽圖上畫的戲臺上的樣子，來瞭解康熙時期戲曲演出的情況。

朱家溍、傅雪漪、朱復、張衛東諸位先生都曾撰文，講述和辨識了康熙萬壽圖中的戲曲演出的情況。畫裏有近五十個戲臺，正在演出的戲中美能夠辨識出來的有二十多齣，絕大部分是崑曲。

有《白兔記》的《回獵》，《單刀會》的《刀會》、《金貂記》的《北詐》、《虎囊彈》的《醉打山門》等等，湯顯祖寫的《邯鄲記》裏的《掃花、三醉》也在上演，這些戲一直到現在，我們還經常能看到演出。

這麼多戲，我們不能都一一談及，只是舉兩個例子吧。

這副萬壽圖的一個地方是正黃旗的戲臺（見書前彩頁），康熙皇帝經過時，演員們都停下來跪拜。臺上八個裝扮不同的演員，是八仙，也就是我們熟知的《八仙過海》故事裏的八仙。演的應當是《上壽》，是崑曲。《上壽》是當時很流行的開場戲，《紅樓夢》裏，也寫了這齣戲。

還有莊親王允祿的王府，在現在的西四到平安里的路上，大街上搭著一個戲臺，戲臺上正在上演《西遊記》的一齣（見書前彩頁）。這個《西遊記》，我們在上一講談到過，是元代的雜劇《西遊記》，時間比明代的神魔小說《西遊記》還早，在清朝宮廷裏改變成 10 本 240 齣的大戲《昇平寶筏》。這時臺上演的是《西遊記》的這一齣，叫《北餞》，說的是唐僧要去西天取經，在長安城外的十里長亭，文武百官去給他送行。這是一齣崑曲戲。右邊是唐僧，旁邊有兩個小和尚。左邊是以尉遲恭為首的百官，有程咬金等。尉遲恭因為以前殺人太多，要唐僧給他受戒。唐僧就問起尉遲恭以前立過什麼功，殺過多少人，尉遲恭當場就唱起來了，開始表功。表功完了以後也就頓悟了。這齣戲到現在還在演，民國時期北京的榮慶社的

陶顯庭就演過，現在北方崑曲劇院的周萬江也錄過這個戲，還在中央電視臺名段欣賞播放過。

我們看看萬壽圖上戲臺上演的《西遊記‧北餞》，這時 200 多年前的演出實景，再看北崑周萬江先生前幾年拍的劇照（見書前彩頁），雖然略有變化，但仍可以說相差無幾。

在直隸獻的三個戲臺中的一個上，演的是《西廂記》裏的一齣《遊殿》（見書前彩頁）。也就是小和尚正陪著張生在大殿上遊玩，正好碰到崔鶯鶯帶著紅娘出來，打了一個照面。可以看到，臺上右側有四個演員，最右邊的是小花臉，小和尚。小和尚前拿摺扇穿藍褶子的是張生，正看得如癡如醉。拿著摺扇遮面的是鶯鶯，中間拿團扇，擋住張生視線的就是紅娘。四名演員後是吹笛人。舞臺右側是其他樂師和檢場人。

現在的崑曲舞臺上也是這樣演的，不過人物的裝扮可能有些變化。還有，樂隊和檢場人都不再出現在場上了。

還有一個戲臺上正在演《醉打山門》（見書前彩頁），《醉打山門》是《虎囊彈》傳奇中的一齣，說的是魯智深在五臺山上做和尚，悶極無聊，在山下碰到一位賣酒人，要買酒喝，但賣酒人不敢賣給和尚吃，於是魯智深搶過酒桶。圖畫上，魯智深站立，雙手捧著酒桶在喝；賣酒人躺在地上，魯智深的左腳踏著賣酒人的左腳，這個造型是一個經典的造型。這齣《醉打山門》到現在還在演，從民國到如今的《醉打山門》劇照（見書前彩頁），扮相和穿戴都和萬壽圖中可能有些變化，但造型都是一樣的。

《康熙萬壽圖》可以稱作是康熙年間北京城裏的《清明上河圖》，上面畫的戲曲演出，既帶有宮廷戲曲的特點，又有民間演出的特點。

因為上面演出的這些戲都是北京和外省的官員、商人和王爺獻給皇帝的，上面這些演出的劇目也應當是當時演得很頻繁的劇目。

從這裏看，崑曲在當時，不管是在宮廷，還是在民間，都是非常普及的。

康熙萬壽盛典是清朝有史以來的第一次慶典，此後，仿照這個模式，乾隆年間，又辦過好幾次，比如給他的母親崇慶皇太后慶祝六十、七十、八十萬壽，給乾隆皇帝自己慶祝八十萬壽，都舉辦過盛況空前的慶典，比起康熙六十萬壽來，更為宏大。

在乾隆八十萬壽時，兩江總督送來了一個徽班三慶班，來演戲慶祝，當然演的主要是崑曲。萬壽盛典結束後，這個戲班留在了京城，從此成為了以後京劇的開端，這正是所謂「徽班進京」。

七、北京民間的崑曲演出・京郊的一次演出趣聞

宮廷和民間的崑曲演出之間，交流應該說是比較頻繁的。比如說，宮廷經常會從民間挑選演員，雖然主要是在蘇州，但是北京民間也應有一些。演員年老退休以後，也可能會回原籍，或者留在北京。這是從演員的流動上來看的。

另一方面，從當時演出的劇目來看，除了一些折子戲，宮廷和民間都演，宮廷大戲裏的一些片段，在民間也有演出，而且民間對這些戲的情節也很熟悉，這說明這些戲經常演，他們也經常有機會看到。

宮廷裏的一個劇本，叫做《慶樂長春》，戴雲先生曾專門寫文章介紹過這個劇本。

這個戲也是宮廷承應戲，專門在燕九，也就是農曆正月十九演出的戲。

燕九在清代是一個很隆重的節日，現在沒有了。

正月十九是丘處機的誕辰，傳說這一天，丘處機的師弟及弟子等神仙都到白雲觀，來給丘處機慶祝誕辰。

在民間，從正月十四就開始成群結伴的出門遊玩，看百戲雜技，賽社，和各種熱鬧，然後神仙就給世間百姓賜福。

《慶樂長春》就是寫燕九節時的事情，其中第五齣，描述了京郊一個村子裏演戲的場景。說是這個村子請了一個有名的戲班，然後村民們都去看戲。那麼演的是什麼呢？演的是《昇平寶筏》裏的一齣，「孫猴子偷桃子」。

「孫猴子偷桃子」的故事大家都知道，和小說《西遊記》裏差不多，就是孫悟空偷了蟠桃會上的桃子和太上老君的丹藥，後來玉帝派天兵天將圍剿，最後幸虧二郎神的狗咬了孫悟空一下，太上老君扔了一個金剛圈，才把孫悟空抓住。

這齣戲，後來是崑曲《安天會》中的一齣，叫做《偷桃盜丹》，民國時郝振基以演這個猴子聞名，據說他的裝扮和演法，和宮廷裏以前的演法差不多。

從這部傳奇裏，可以看到清朝時京郊的農民是怎麼看崑曲的？

先是孫猴子出場，做各種身段，做偷桃的樣子，舞蹈了一番，下場了。

但是下面的村民不幹了，問戲班裏掌班的，怎麼孫猴子上來，也不唱一唱，就下去啦？掌班人給他們解釋：這一齣沒有唱的。

然後是第二齣，托塔天王上場，唱了幾句，然後自報家門：「自家托塔李天王便是，只為孫猴子大鬧蟠桃宴，私竊老君丹……」

剛念了這幾句，臺下的村民又不幹了：剛才孫猴子不是只偷了桃嘛？什麼時候鬧了蟠桃宴？什麼時候偷了太上老君的丹？

掌班人只好出來解釋：你們不知道麼？我們是在後臺裏偷的、鬧的。

接著，天王帶著天兵天將捉拿孫猴子，忽然跑來一隻老虎，一下子把孫猴子撲到，然後天將就說：「孫猴已擒。」

下面的村民又抗議：明明在其他戲班裏，都是二郎神的狗把孫猴子咬倒的，你這裏怎麼跑出一隻老虎來了？

掌班人又來解釋：你說，是狗厲害，還是老虎厲害？

村民回答：老虎厲害。

掌班人就說：孫猴子那麼厲害，狗能咬倒他麼？還是要老虎來才行。

戲繼續演。

捉到孫猴子以後，托塔李天王把孫猴子壓倒了五行山下。

村民趕緊抗議：你不要欺負我們鄉下人不懂戲，《西遊記》裏面明明是如來佛祖把孫悟空壓倒五行山底下的。你這兒怎麼變成了李天王？該罰錢！

掌班人就更有道理了：你瞧見過如來佛祖把孫猴子壓倒山下的麼？一個戲班有一個演法，我這個戲班就是演的天王把孫猴子壓到山底下。

最後，戲演完了，村民們也很滿意，都說是「好戲」。

這其實是一齣插科打諢的戲。但是有很好玩的資訊，比如，《昇平寶筏》不但在宮廷裏演，在民間、在農村裏也演，而且是在類似於廟會、賽社這種節日裏。這同時也說明了崑曲在宮廷裏，在民間，在農村裏，在全社會，都是非常普及的。不光是宮廷裏的禮儀和娛樂，也不止是文人士大夫的娛樂，也是民間普通老百姓的禮儀和娛樂。

如果說崑曲是清朝的國劇，應該是當之無愧的。

（本文為某次講座準備的底稿，參考使用了朱家溍、傅雪漪、么書儀、丁汝芹、戴雲、朱復、張衛東、范麗敏等先生的相關著述，限於體例，文中雖有提及，但未能一一作注，特此說明及致謝。）

中篇

岳子散記

　　猶記往歲張洵澎老師至國戲授戲，內子攜我去拜訪，談到《尋夢半世紀》，隨即問了一個傻乎乎又很好玩的問題：「崑大班畢業的老師們為什麼名字都很好聽啊？岳美緹、張洵澎、華文漪……」這確乎是我心頭上的一個疑問，因為在那個工農兵的年代，在蘇青都要穿上列寧裝的時代，能擁有這般絢爛的名字肯定背後會有一些非同尋常的故事。

　　在問到這個問題時，我想到的是岳美緹老師。在之前的七、八月間，內子攜我回上海老家過暑假，每週都幸福地坐上叮叮噹噹的地鐵（我想像成三十年代的電車）到紹興路上的上崑小劇場看戲，有時還帶上岳母大人，看打鬥熱鬧的《請神降妖》，看滑稽老戲《劉二借靴》，還看《夜巡》的汴九州不小心掉了軟羅帽、《十五貫》的熊友蘭或是熊友慧晃啊晃啊晃出一頭黃頭髮……哈哈！當然，最幸運地是沾了上崑要去香港臺灣演出的光，連連看了岳美緹老師的兩場戲和一場與張洵澎老師共講《牡丹亭》的講座。那麼，謹以這些零散的文字來紀念這些機緣，和回味那些會心的日子。

　　初識岳美緹老師，是她的自傳《我──一個孤獨的女小生》（後來我推薦這本書給朋友看，他們往往念成「我──一個孤獨的小女生」）岳老師生動又清馴的文字讓我著實吃了一驚──對於戲曲演員，親手為文已屬異數，更何況是長篇自傳，而且寫得又是這般的翔實好讀──我曾猜想可能是粉絲或學生幫其整理，後來有朋友告知，岳老師堅持寫日記，有好多好多本呢！我才信服了這本自傳和它的作者兼傳主。

讀了自傳沒幾日，便在上崑小劇場看了岳老師演的《牧羊記・望鄉》，這是當天的大軸戲，說的是蘇武出使匈奴被扣，李陵被派去勸降，兩人一同拜望家鄉，最後在蘇武的責備下，李陵羞慚而走。這場戲不僅唱做兼有，而且唱詞悲愴，傷心處讓人感喟不已。岳老師飾演的是無奈投敵的李陵，雉尾生兼小官生應工，年輕瀟灑、中年意氣、又滿腹傷慚。如今我很難描述所見戲中之細節，但是從暗暗誇獎繆斌的蘇武（蘇武先上場，念叨起李陵）到岳老師的李陵出場時的眼前一亮、再到腦袋中還殘存的似乎激越似乎悲憤的李陵（實則是岳老師）的影像，卻是印象深刻、且常想常新。噢，從此──《蘇武牧羊》故事中的李陵便是如此這般了。

　　又過了幾日，天蟾舞臺貼出《占花魁》的戲碼──這是岳老師的名戲。這齣戲來自《賣油郎獨佔花魁》（小時候讀《三言兩拍》就記得「賣油郎獨佔花魁，喬太守亂點鴛鴦」），故事流傳甚廣，亦是往日戲班常演之戲，且角色要求甚高，因為賣油郎秦鍾沒有明確的行當，既非巾生，亦非鞋皮生（窮生），而在巾生和鞋皮生之間，這就需要演員能把握角色的分寸和火候。那日，在和「黃牛」糾纏良久之後，匆忙入場，得睹全劇。只見得岳老師飾演的賣油郎時而卑屈、時而驚喜、時而希冀……表情萬端，恰能得這一角色的好處，因而也頗熱鬧好看。不過，內子與我皆認為，《占花魁》雖則是名戲，但仍不過是「通俗故事」，反不如《牧羊記・望鄉》之能動人、更能表現岳老師的藝術也。

　　然後日子過得緊鑼密鼓，幾日後又是岳老師和張洵澎老師在東方藝術中心做《牡丹亭》的講座。此番才見著了卸裝後的岳老師的真貌──「端莊、慈祥、和藹可親」之類的字眼用在岳老師身上正是其時！岳老師談起戲校學戲的情形，說是 1956 年上京、臨時演《遊園驚夢》，結果去的都是女生，獨缺一個柳夢梅。於是讓她反串小生，結果回上海後，就讓她改女小生，她不願意，俞振飛校長

還親自寫信來說服她（後來我看到當時的照片，個子高高的言慧珠和八位戲校美女學生站在一起，岳老師抄手斜站，一派男兒豪爽之風）。談起學柳夢梅的軼事，那時俞校長說，柳夢梅出場後，往後倒退三步，便註定會碰上一個軟軟的香肩——而成就一個淒美感人的故事。

講座之後，我向內子發表意見，這段話翻譯成文言就是：「汝信『人生如戲戲如人生』乎？張洵澎者，扮杜麗娘也，吾見其甫一落座，千妖百媚橫生焉。岳美緹者，扮柳夢梅也，其神專注，目不遐視，非小生又何為耶？」其實，我想描述的是，一看照片上的岳老師——眼睛直勾勾地看著你——便是個小生啊。後來，因出版社想重新出版岳老師的自傳之事，我因緣與岳老師有了少許電話聯繫。這才知道岳老師的膝蓋不好、又有嚴重的脊椎病，在檔期之間還常去醫院動手術，此時回想起舞臺上的李陵、賣油郎，不禁平添了幾分歎息之感。

從那段幸福看戲的時光到今日坐在電腦前追懷，已是快一年了。我找出當日的戲單、拍的照片和小視頻，一張張、一段段地想念、那些很美的人、很美的事、很美的時光，使得此刻的我不再空寂寞於此刻（驀亂裏，忽想起寫《寶劍記》的李開先所言「坐消歲月，暗老英雄」之句，便覺意氣全消）。又，行文至結尾，想起文題應如何稱呼岳美緹老師，稱之「老師」則太疏，稱之「美緹」又太近，皆非我願。啊哈哈，突然想到，不妨稱為「岳子」，既是身為美女子，演的又是好男子，昔日有孔子、程子、西子，我亦不妨借其意，用「岳子散記」之題來遙致豔羨尊敬之美意罷。

2006-5-13 下午

看侯爺的戲（二則）

引子

提起看戲，我眼前就浮現出這樣的一張臉。

這張臉是再熟悉不過了。因為他可以變化成無數張臉。每次北崑貼齣戲碼或彩排，只要打聽到有侯爺的戲，我和太太就必定聞風而至。而且到後臺，一邊和侯爺有一搭沒一搭地閒聊，一邊看他勾臉、然後給徒弟勾臉。

他一邊勾臉，一邊嘮叨，比如埋怨徒弟沒長進，教了很多次勾臉，末了，到演戲時，徒弟還是往面前一坐，說不會，於是他又只好吭哧吭哧地勾了起來。又比如誇耀自己講究，舉了一個例子，說是演出前必定把靴子粉一遍，所謂「三白」中的一白。這樣在戲中一抬腿，邊式好看。

就這樣講啊講。在戲開場前，我趕緊跑到第一排坐好。尤其是近來北崑在北大演出，由於用的是多功能廳，並非正規的舞臺，要是坐在了後面，根本就看不見。要是坐在前排呢，那敢情好，就在眼皮子底下演戲。還好，我每回都占到了第一排。只是頭一回時，坐到了靠近樂隊的一邊，結果被樂隊吵得快聽不見了。

《四平山》

今年春節前，就聽說侯爺要拍《四平山》的保存錄影。一過元宵節，侯爺打來電話，要拍《四平山》啦，趕緊就過去了。這齣戲，講的是李元霸故事，清末民國那會兒，以尚和玉最為擅演。尚和玉偶爾到宮裏給西太后演戲，演的就是這齣。尚和玉把這齣戲傳給了侯永奎（我們稱之為老侯爺），侯永奎又傳給了長子侯少奎（我們稱之為侯爺或小侯爺）。所以一邊看戲，一邊會想起俞菊笙、想起尚和玉，想起他們好玩的故事，神往之、神遊之。

在看這齣戲時，我和太太先是讀了腳本。

這個腳本也算是有年頭了。在上面，我看到一些有意思的改動，比如李元霸的定場詩，尚和玉念的是「男兒志量，臂力當先。恨天無把，恨地無環」，到了侯永奎，就改成了「男兒志量，英勇當先。恨天無把，恨地無環」，就這麼改了兩字，各麼，李元霸一下子從莽夫變成了英雄。

李元霸的臉譜特別有意思，俗稱「雷公嘴」，學名是「黑象形鳥臉」。我頭一次給侯爺說這個學名時，他愣了愣，顯然從來就沒聽說過。然後他說，劇團裏就這麼叫的，一說「雷公嘴」，大家就知道是李元霸了。

這個臉譜最關鍵的就是「描金」或「貼金」了。以前一般是調好金粉，再往臉上勾或描，但是侯爺用的是「貼」，就是先在臉上塗蜂蜜，然後貼上金箔，這樣臉上金色的部分就鼓鼓的，非常好玩，效果也很好。當然，也有講究，金色代表李元霸是天神降世（雷公嘛），鼓鼓的說明他還是個小孩。

到了打仗時（隋煬帝被眾反王困在四明山，調李元霸過去），李元霸戴上了「光榮花」，旁邊從湖南過來的小妹妹不知這是何意，

我戲稱是「新兵入伍」，其實這個「珠花」的意思還是說，李元霸是個小孩。因為舞臺上不可能真用一個小孩子來演李元霸，就只能給他戴朵「珠花」來象徵了。

這齣戲現在很少見有人貼出來了。據說是冷門戲，整場李元霸拿著錘走來走去，並沒有熾熱火爆的武鬥。誰能擋得住李元霸的幾錘？連隋唐世界排名第三的小將裴元慶也是三錘就被震走了。其他眾反王反將更是經不起李元霸的一錘。

這樣一來，如果演員沒有絕活，戲就會冷冷清清，癟了。上海的奚中路演過這齣戲，聽說有頂錘、拋錘，場上好看點，不過這被稱作是「外江派」的路子。因為按規矩，李元霸的錘是不能出手，一出手，他就會死。那是李元霸故事的結尾：李元霸聽到雷聲隆隆，心中火起，扔出錘去打雷公，錘掉下來，砸死了自己。尚和玉向來不演這最後一折戲，他說：「我不能把李元霸演死嘍。」

據侯爺說，他父親侯永奎回憶過一件事，尚和玉有一天反問徒弟們：我為什麼不玩錘？我也會，但那是天橋的玩意兒。你們玩那個，到天橋上去。講完這個，侯爺有些自得地說：我們講究的是塑造人物形象，表現內在的。

當年尚和玉演時，有一招是他的拿手絕活——跺泥。跺泥跺得穩如泰山，只要來一招這個，準是滿堂彩。侯爺快 70 了，前面演過幾個回合，再跺起泥來，就不穩了，在拍錄影時，反覆來了好幾次，還是不成，只好歎口氣、頓頓足，過了。

李元霸用的是八棱紫金錘，每隻重 320 斤，古往今來只有兩個人用過，是隋唐世界第一英雄，打遍天下無敵手。如果他不死，還能有秦叔寶、尉遲恭什麼事呢。

到後臺時，看見桌子上擺著兩套錘，一套略小一點，舊一些，看起來有些分量，另一套是新做的，大，但一看就有些輕飄飄。於是就想起以前侯爺談過這錘，他誇張的說，這舊錘重十來斤，一場

舞下來，很不得了的。一邊說，一邊比劃，還說拍錄影時，還是要用舊錘。到演出時，侯爺看看舊錘，又看看新錘，這時侯爺的小妹走過來，體恤地說：「大哥，還是拿新的吧！」於是，侯爺又兩廂看了看，最後拿了新錘。

雖然不拋錘，但尚和玉有一個招牌動作──「撚錘」，就是握著錘把轉錘，表現李元霸力大無比，錘很重，但李元霸跟玩似的。這一招楊小樓演李元霸時沒有，因為楊小樓用的錘是腰鼓式的，本來就是圓的，轉來轉去也轉不出什麼名堂。

在看《四平山》時，有兩個細節不可不提，實際上是兩個聲音：一個是「咦」，這個「咦」往上升、又戛然而止，非常驚奇的樣子。這是在李元霸初遇秦瓊時，因為之前有充分的鋪墊：李淵的欲言又止，李母的後堂訓子，道出恩公秦瓊之名，然後香堂認像，李元霸還獨自唱了段二黃散板來讚美秦瓊。在行軍途中，姐夫柴紹又提了一次，弄得李元霸煩不勝煩。這會兒，李元霸終於在戰場上見到恩公，該是如何是好呢？

聽侯爺說，這是老侯爺（侯永奎）改的，聽到秦瓊通名報姓，李元霸「咦」的一聲，倒拎著雙錘，走過來上上下下打量秦瓊，然後虛晃一招，把雙錘往腋下一夾，下場，表示敗了。秦瓊就在場上邊舞邊唱，來表功。這個「咦」字非常好玩，幾乎是逢「咦」（觀眾）必笑，我在課堂上放這段視頻，也惹來陣陣哄笑。

還有一個是結束前的「哇呀呀」，一共三聲、一聲高過一聲，這一招尚和玉不用，因為尚的嗓子不好，等到老小侯爺，就加上了，這是當年中國第一名淨金少山傳給老侯爺的一絕。此時，李元霸掃蕩了四明山的眾反王，非常高興，就來了這麼個動人心魄的一笑。可惜終場前「哇呀呀」時，我沒留神，聽過後才想起，現在只能偶爾聽聽錄音解饞了。

北崑的「大靠」惹得戲迷眼熱萬分，這些「大靠」多是從老戲箱裏拿出來的，好多還皺巴巴的，可就是好看。南方的「大靠」就遜色得多。

比如前不久江蘇省崑演的《桃花扇》，那個「改良靠」呀，不僅小一號，顏色也很雜碎，上了好多靠將，還都是一個彩的，場面難看單調得很。

再說侯爺一個好玩的事情，就是排戲時，碰上排來排去也排不好的場面，或者跺泥跺不穩，或者新換的髯口老礙事、施展不開，或者舞得正高興時場上忽然停下了不明所以，侯爺就「嘿」的吼一聲，手中的刀或槍往臺上重重一擲，隨即走進幕布裏。

《義俠記》

本來想寫《鐵籠山》，一直未得閒。昨晚乘興到北大看了《義俠記》，還是就著熱乎勁敲上幾筆罷。

《義俠記》說的是武松故事，和《水滸》裏的武松差不離，據說明代大曲家沈璟寫完此劇，本欲不傳，但還是流傳下來了。後來的江湖班社敷演武松故事有「武十回」之說，從「景陽崗」到「蜈蚣嶺」，連折演來。那日我們訪問侯爺時，正是他到北崑說戲回家，大家熱烈地搬著手指頭數這《義俠記》，恰好也是十折——「打虎遊街、戲叔別兄、挑簾裁衣、捉姦服毒、顯魂殺嫂」——然後笑將起來。說來好玩，數數時居然有儀式的感覺。

這十折，以前只看過前四折，後六折則不甚了了。開始《打虎》，當然是很熟，《水滸》裏的一景，小時候看的動畫《沒頭腦和不高興》也是演武松打虎結果老虎一不高興還老打不死。這齣戲在崑曲裏也是名戲，整場打虎過程都在一套曲牌中完成，邊打邊念邊唱邊舞，對演員的功力要求甚高，甚至，就像寫《梨園外史》的陳墨香戲言，連老虎都要懂得曲牌，不然就打不死。

在談《打虎》時，侯爺獨重「打虎」前的「酒館」，也即武松喝酒的場景，武松先是乾了三碗，又喝了一罐子，這裏酒保倒酒的動作、武松飲酒的神情都很細膩，有一個地方侯爺說是老侯爺獨創

的，就是「對眼」──兩眼珠慢慢對在一塊，然後朝向酒保──不光是酒保被嚇一大跳，觀眾們也覺得很可樂──這是響應前面武松的唱詞「俺自有神功」，「對眼」就是意指「神功」。在侯玉山老先生的回憶錄中，我見到《打虎》中的另一「神功」，就像川劇中的「變臉」，喝下一杯酒，臉變得微紅，喝下一壇酒，臉又變為通紅，等上崗遇虎，臉頓時煞白，如是稱之「三變」。侯玉山老先生說當年北方崑弋社朱小義擅此功。算起來，朱小義是尚和玉的徒弟，也就是侯爺的師伯了。侯爺也說道他聽說有人演戲時真喝酒的，不過──要是一真喝酒，恐怕老虎就打不了啦！

　　這次《打虎遊街》裏的武松是侯爺的學生王鋒演的，他也是《四平山》裏的裴元慶，扮相漂亮，可惜嗓子似乎不好，唱不起來。當年師爺爺尚和玉也是嗓子不好，由此苦練絕技，踩泥穩如泰山，朝天蹬蓋過頭頂，而成為一代武生宗師。老虎呢，是常給侯爺配馬僮的常文清扮的，跟頭翻得好，這次的老虎很可愛的樣子，不凶不惡。以前上「虎形」時，老虎蹲伏在山石上搖頭擺尾，現在因為多功能廳場地限制，就在臺上翻個跟斗了事。回來後，我邊聽老侯爺唱的《新水令》錄音，邊翻腳本，邊回想王鋒在場上的邊舞邊唱，感覺這一段身段繁複、曲意悲沉，實不亞於《林沖夜奔》中的段落。「遊街」時（北崑稱此折為「誇官」），武大郎出場，此時施展的是武丑的一絕──矮子功，我曾讀得某名丑的回憶，說學藝三年，師傅啥也不教，整日價只讓以矮子功幹活。這次的武大郎顯然練得不夠，不怎麼穩當，轉著轉著竟把大郎裙轉開了，露出了雙腿。

　　到得第三回，侯爺上場了。僅僅是幾聲唱念，場上氣氛為之一變。從扮相上來說，侯爺雖不如其學生更似年輕英俊武生，但身材高大，亦是很有氣派。除臉上鼻眼間幾處皺紋外，也不太能看出是位「老武松」。潘金蓮由北崑的當家花旦魏春榮飾演，魏很討觀眾

喜歡，不過我總覺得她在場上總是笑吟吟的，雖有表情變化，但仍嫌不夠細膩豐富，過於粗線條啦。

忽然，臺上風雲變幻——散場後一位朋友表達的感想就是「驚心動魄」——我雖無此想，但亦有目不暇接之感：一是好看的戲服換來換去——武松在「戲叔別兄顯魂」中身穿黑絲絨素箭衣套黑道袍，「殺嫂」則換上白箭衣外罩黑道袍，後又脫下道袍，只穿一身白，非常帥氣。聽侯爺講，南崑的武松在「戲叔」中是要拿把扇子（黑油紙扇）的，但是北崑沒有，感覺顯得文氣，所以在梁谷音演出《潘金蓮》時，侯爺配武松就還按北崑的穿戴。潘金蓮也將衣服變來變去，不過最好看的還是西門慶的戲服：天藍繡花鴨尾巾、天藍滿花褶子，手上還執著一把摺扇（估計是杜麗娘拿過的那把。哈哈！），就是扮相顯老，看起來像是老花花公子。

訪周萬江先生小記

　　「崑曲之夜」系列講座進行到中途，我便想請一位好的花臉演員來講講花臉這個行當，於是便想起了周萬江先生——因為之前還有一段小小的緣分：在前兩次的北京崑曲研習社「同期」上，周先生均上臺獻唱，唱得委實豪邁動情。內子也曾數日反覆播放網上下載的周先生所唱《棋盤會》片斷，認為好聽。因此，在「同期」尾端，在門外和周先生閒聊片刻，周先生見我手頭拿著剛買的一套《谷音曲譜》，便說裏面《水鬥》一折少了一段唱詞，連梅蘭芳先生當年也未唱。這番談論讓我印象頗深，套問得聯繫電話而歸。

　　在相邀周先生前，也曾咨問朱復先生——朱先生對這些事情是門兒清——朱先生稍微沉吟，便說北崑的周萬江和侯廣有可以請，但侯廣有家裏有病人，出不來了。因此上，我撥通了上回周先生留的電話。剛打過去，周先生不在，家人說去看中央台的戲去了。只好快快掛機。接近午夜，電話忽然猛烈地響了起來，一接，恰好是周先生。他說既然講座，那麼先來談談，到底講什麼。於是一來二去，約定5月3日在北崑碰頭。打完電話，心中便生疑惑：難道周先生的音頻要比別人大一倍乎？——唱得大聲、說得大聲，還需要聽得大聲麼？因為在通話中，周先生一再說：「大聲點，再大聲點。」還有，「約什麼時候？」「下午。」「上午？」「下午。」「上午。」「下午。」「噢，下午。」聽起來，有點像《義俠記・打虎》裏武松和酒保的對話。於是，我只好吵嚷般對著電話說，還心覺自己聲音確實太細小。

到得 5 月 3 日午間，我乘公車前往，去北崑的路是極熟的了。惟天氣悶熱陰沈，車過天安門時，人頭湧動、小旗幟飄揚，讓人生恍然不知何世之感。緊趕慢趕，公車走走停停，總算如期到了北崑大門，周先生已在門口等候。我問他今天排練之事，他一看小劇場大門緊鎖，不知怎麼回事。我便猜說這兩天北崑去北大演出，可能就沒人來了。我們一起到二樓排練廳，相對斜斜坐好，周先生講起了他學戲的經歷。我一聽，頓時覺得非同小可。

—

原來，周先生的父親和李多奎是師兄弟，給李多奎拉胡琴配對。周先生的家庭作業有一項就是抄工尺譜，一個個的符號都要整齊，不能錯。錯了便拿「消字靈」一「消」，重抄，然後裝訂成冊。十歲前，周先生便學會唱全本《安天會》（但凡戲迷都知道，《安天會》是一齣崑曲老武戲，對藝人要求非常高，有「唱死天王，累死猴兒」之說，因為據說每一場天王都要唱一段，然後猴子和不同的天兵天將開打。當年楊小樓和郝振基均擅此戲，風格不同。人稱楊小樓是「人裝猴」，郝振基是「猴裝人」，蓋郝振基學猴更像也——亨亨注）。等到 1952 年考戲校時，老師問會唱什麼，周先生先唱了一段「雄赳赳氣昂昂」，老師再問還會唱什麼，回曰只有《安天會》了，老師大驚，說我考不了你了。叫會長來吧（該校是北京京劇工會下屬的學校，也即現在北京職業戲曲學院的前身）。會長一邊吹笛，一邊點唱《安天會》中的曲牌。末了，對周先生說，「回去等看榜吧。」周先生說到這裏，神采生動，說「過幾天，我一去看，前三四名之內。」

戲校六年，周先生成了校長郝壽臣的得意弟子。到北崑來要人時，就讓周先生去了。戲校的同學都不願意他走。臨別時，郝壽臣

贈言「雖然你不唱胡琴，改唱笛子了。但還得給我爭氣」（郝校長大意如此。我以為，去崑劇院而沒去京劇院，確實對周先生後來的發展影響頗大——亨亨注）。去了北崑，因為缺少年輕的花臉演員，周先生就頂上了重任。比如他談到一人兼兩角，說的是在外地演出《百花記》時，本來他飾演「安西王」，可是演著演著，演「叭喇鐵頭」的演員生病了，只好臨時讓他演，他看了一遍，連夜猛背臺詞，第二天就從「安西王」變成「叭喇鐵頭」了。聊到這裏，周先生就說，雖是他從小雖然抄工尺譜，可是並不會認，戲都是口傳心授。等到去北崑演戲，就要從頭開始學工尺譜，一個一個地學。

我問起《李慧娘》之事，這是因為《李慧娘》案是一九六零年代之中國的一椿大事，且我還知道周先生是劇中「賈似道」的扮演者。周先生談到案中各人的遭遇，說到自己，就說他被調到京劇院，參加樣板戲的排練。可是，有一次排練時，老婆生病了，他請假一天，革委會主任也准假了。臨出發前，領導找他，不准他送老婆看病。他便回說已經准假了。領導便批評他早婚早育，他一聽著急了，「都三十好幾了，還早婚呢。」一言不合，他便被加上「不參加樣板戲」的罪名，又算起演《李慧娘》「大毒草」的老帳，下放到小湯山幹校，待了六年半。解決政策時又有了問題，當時的領導不讓他們回來，不讓他們唱戲，要唱戲也只能去外地院團，於是他們紛紛鬧將起來，說領導是王母娘娘製造牛郎織女，才得以回來。

回來後，周先生被分配到「新影」當放映員，放了兩年半電影。這又是周先生一椿得意之事，他說一般一人管一台放映機，可是他一人管三個放映室共六台放映機（厲害哉！——筆者注）後來北崑恢復，招他回去，他本不願回去，可是「新影」的領導做工作，說國家培養一個演員不容易——方才回北崑。

回想起文革前的經歷，那確乎是他的一段輝煌。他說，每週他都要去探往校長郝壽臣，老頭兒看見報紙上老有他的報導，挺高興，還打算教他一齣老戲，說是誰都沒教過，連袁世海都沒教。可惜才教了個開頭，便去世了。當時的北崑，小生是叢兆桓，花旦是李淑君，花臉便是周萬江了（這恰好是《李慧娘》的原班人馬——筆者注）。那時他老給侯永奎配戲，有人迷惑不解，問侯永奎：「您這樣有威望的演員，幹嘛老找一個年輕的小花臉配呀？」侯永奎則回答說：「當初我年輕時，要不是老師們提攜，也就沒有我了。」講到這裏，周先生又念叨起了老師們的好，說那時學戲不要錢，不要送禮，去老師家學晚了還留下來吃飯。說起郝壽臣，說起侯玉山、說起侯永奎（還說起一些我沒記住名字的老師——筆者注）……

二

說起演的戲，周先生更來勁了。一邊講，一邊在排練廳裏演示，讓我既高興，又不好意思——因為坐著看一位年近七十的老人邊舞邊唱，總覺得不太對頭——只好站起來觀看、笑對。

先是說《山門》，周先生說「一般規矩是生旦怕笑花臉怕哭，但是我演魯智深就要反過來，把觀眾弄哭了」，他指的是魯智深拜別長老時，唱的那一段，大概是「謝慈悲，剃度在蓮臺下。沒緣法轉眼分離乍……」周先生一邊唱，一邊做身段，抱拳跪將下去，那時，不僅聲音愴然，眼睛似乎也亮晶晶的。我一觀也好似一驚。周先生說起他對《山門》的改動，這些改動，有些我覺得有道理，另一些卻覺得沒必要。不過說起這些事情來，還是頗有趣味的，就此記下來。

話頭是從侯少奎聽到周萬江唱《山門》開始的，侯少奎一聽，就問周萬江：「你怎麼把詞都給改啦！」周萬江回答：「不是我改的，是侯玉山侯老改的。」原來，在侯玉山先生八十大壽時，他們合唱了《山門》，侯老先生唱前半段，周萬江唱後半段。唱完後，侯老先生拉過周萬江，說起《山門》唱詞中的一個典故錯誤，就是魯智深唱「渾不像那濟顛僧」，魯智深是啥時候人，北宋。濟公是啥時候人，南宋。怎麼把相差一百年的人先唱了呢？這不是關公戰秦瓊了嗎？其實，這個 bug 一直有人提，那回侯老先生之所以又對周萬江提到，是因為侯老先生想到了一個辦法。他受當時風靡的電影《少林寺》的啟發：既然少林寺的和尚能吃酒肉，那不是和濟顛一樣嗎？少林僧那故事發生在唐初，不妨把濟顛僧改成少林僧，這樣一來，時間不就合上了嗎？而且文學上也沒損失。於是，後來周萬江就改唱「少林僧」了。

　　說到這裏，我大膽向周先生提建議，說「濟顛僧」改成「少林僧」雖說似乎也可以，但是「濟顛」的形象要有趣得多，能給戲更多的趣味。而且等過了幾十年，大家都忘了「少林僧」怎麼回事，唱詞裏出現「少林僧」反而有些莫名其妙了。再說，戲裏面這些小錯誤也挺多的，反正是戲，又不是事實。說了這些，我也不知周先生意下如何——我老懷疑周先生聽不清我說話。

　　關於身段，周先生有一個改動，就是魯智深拜別長老時，一般演戲是行單膝禮，就像清代的「喳」那樣的姿勢，周先生認為應當是用佛家的「五心向天」，用磕頭禮。我覺得這是有道理的。此外，周先生關於唱詞的另一些改動，比如將魯智深的「殺人心性」改成「除暴之心」、將長老贈給魯智深的四句偈子改掉，雖然前者突出了魯智深的正面形象，後者按周先生的說法是破除了封建色彩，但我覺得不必要。不過，據周先生說，似乎很多學者贊同他的改動，因此水滸研究會請他當理事，臺灣的教授學者也頗稱讚。我遂默然。

三

　　直至講《北餞》時，我才深切感受到周先生確是一位有想法、有創造力的演員。這齣戲我以前沒有聽說過（回家後我查《崑曲穿戴》和《侯玉山回憶錄》，均記載有此戲，似乎民國時北方崑弋社還常演，現在倒是在舞臺上絕跡了——筆者注）。周先生講，這是《西遊記》中的一折，唐僧出發前，尉遲恭去餞行，唐僧問尉遲恭的功績，尉遲恭便表功，述說自己的經歷。（這便和《單刀會‧訓子》差不多，那是關公對關平述說自己的業績。這類場景在戲曲裏很多，後來周先生講的《功臣宴》也是這種——筆者注）這齣戲，以前沒什麼身段，就一個白鬍子老頭在那兒唱。周先生說，這齣戲以前為什麼死了？就是沒有動作，觀眾在那兒看，還不如買張唱片回去聽。於是，周先生詢問師友，配上了很多身段，其中一個身段特別可愛，就是表功時，身子往後一仰，右手拂向右肩，左手拂下左腹，非常滑稽可喜的樣子。周先生說這個身段是從《功臣宴》裏取來的，關鍵在身子後斜時脖子要梗住，不然頭一後仰，冠便掉了。這折戲之後的一折就是韓世昌先生的拿手好戲《胖姑學舌》，胖姑在那兒滑稽模仿尉遲恭表功的動作。如此，我便把這兩折戲掛上了鉤，有了一個完整的印象。我問周先生何時演這齣戲，他說早想拍錄影，把這齣戲留下來，以後有人學，也有個樣子。但領導考慮他做過心臟搭橋手術，一直沒有安排他演。

　　說著說著，就說到《惠明下書》，這齣戲也是聞名已久，但未得一見。周先生說侯廣有準備在北京崑曲研習社五十週年時演，他便勸侯先生不要演，因為這齣戲身段繁重，而侯先生年已七十了。為了說明這戲身段如何繁重，周先生立即演示了幾個動作。我問起《惠明下書》演出的事情，他說這戲現在沒人演了。北崑以前排《西

廂記》，裏面的惠明被刪到只有八句唱詞，後來又刪了幾句，惠明就只上場打個照面就下場了，這樣一來，《西廂記》就變成了純粹是生旦的文戲了。周先生認為，一個戲裏應該什麼菜都有，才能吸引觀眾注意力。以前張君秋演《西廂記》，該《惠明下書》時，張君秋也照樣下場。此後還有孫飛虎、白馬將軍對打，好看得很。我順便問及是否有小學員找他學《惠明下書》，並說要是有人學會了，不就是獨一份嘛？他歎了口氣，顯然是沒有。

說起得意之作，周先生忽然說《琵琶記》，在那個戲裏，他演一個四路角色，自創了幾句好詞（我沒記下來──筆者注），結果得了滿堂好。演出時整場兩次好都是他得的，所以他總結說：不管什麼角色，他都會把角色演好，只要他演了，其他人就演不了。這番話像極了那些老藝人的自述。

轉眼就到了傍晚，我們商量好講座的日程，確定下次找他拿劇照和錄影，然後在北崑的大門口告別。周先生取下耳中的助聽器（在交談中，我一直在觀察這個耳中黃黃的東西，猜想是不是周先生的耳朵生有異像），卻站在門口又和我交談起來。街上很吵，我模模糊糊地聽到他說《功臣宴》的事，說這齣戲連袁世海都沒看過，現在只有他和另外一人會，且另外一人還不能演。前些年，袁世海想看他演，可到《功臣宴》演出時，袁世海卻有任務到長沙演出。沒演完，袁世海就回來，過幾天就去世了。還是沒看成《功臣宴》。

我和周先生告別，等公車。在跳上 59 路時，回首一望，周先生正蹲在門旁，逗一隻小狗玩，好像也在和門口開站的兩位小學員在聊天。我則忙於匯入車上形態萬端的遊人，就此告一段落啦。

餘記：

寫完訪問記，卻又覺得若有所失。細細想起來，還有些好玩的事情沒寫，這些也關乎周先生的性格：認真——而且，隨時都惦記著他的「戲」。

在《山門》和《惠明下書》中，有一些佛教用語，不太好懂。怎麼辦？一般演員即使看到，只要會唱會念就行了，可周先生卻不然，他去向吳曉鈴先生請教，吳先生也不知道，就打電話給趙樸初先生，然後原樣複述給他。到後來，兩位先生都沒了。那又咋辦呢？周先生想到個辦法，就是去寺廟，京城的寺廟，不管是法華寺還是其他寺，他進去後就說自己是一個花臉演員，戲裏有幾句佛教的詞不知道，來請教請教。當然，有時候和尚也不知道，因為這些詞到了戲裏意思又變了。

接著，周先生說起道士，說自己經常早上去聽白雲觀的音樂，因為道教音樂很多是從崑曲裏轉過去的。說著說著，周先生拿出手機，找到裏面的一個電話，說這是白雲觀的一個道長的電話，是道教協會的副會長，關係很好。前些時候，道長找他拍道教歷史的記錄片，他戴上髯口，也不用化妝，就活脫脫是一個老道士了——站在那兒講道教的故事。後來還有觀眾打聽，這位老道士到底是哪個觀裏的呢？

就在前幾天，周先生說，他因為對《北餞》裏一句話不理解，就到北崑資料室裏去查清代的曲譜。資料員問：「您都這麼大年紀了，還查這幹嘛？」他答：「我腦子裏整天想到的就是戲。」一查，發現現在的唱詞少了一個字，難怪弄不明白了。

在交談中，周先生說了許多關於如何做演員的經驗，比如演戲需先做人、比如戲的張馳之道，比如造型，等等。我揣想這些話他

會常對小學員說，小學員們的反應呢？也許不過是姑且聽聽、或許不理解、或許漠然。其中有一句，我卻還記得，就是他說：「只希望幾十年後，還有人記得他這樣一位演員，就不枉演了一輩子戲。」是為記。

<div align="right">二○○六年五月四日</div>

東北崔鶯鶯·周瑜·賈似道

東北崔鶯鶯

昔讀蔣星煜先生《以戲代藥》，其中列舉豫劇等不同唱詞，有皇娘娘烙大餅之語，頗為可謔。猶如鄉下人做夢也是皇帝用金扁擔。昨天看孫紅俠寫二人轉的書。東北二人轉《西廂聽琴》中的崔鶯鶯是這樣唱自己的相思的：

> 大襟釘在了脊樑骨上
> 氣得你媽一勁直嘟噥啊
> 你想我來　我也把你想
> 你想我我想你各有情腸
> 二提腳上天倆想
> 咱二人透骨相思何日能了
> 真叫人盼紅雙眼啊
> 痛斷肝腸啊
> 傷心不把啊不把別人怨
> 埋怨我的糊塗娘啊哎呀
> 常言說男大當婚女大當嫁
> 誰不知姑娘大了盼想夫郎
> 我忙你咋不著忙啊
> 我傷心不把呀不把別人怨啊
> 埋怨月下老做事理不當

不是婚姻你別給我們配

只配得夫不成對妻不成雙

等多咱能遇到月下老你

我薅住你的鬍子給你是幾巴掌

把他鬍子薅溜光刺溜刺溜冒血漿

再長那賴皮瘡叫他嚐一嚐

問他辦的這叫啥勾當啊

莫非說我們女孩家大葷沒動

再不是三十下晚沒抱那葷油缸

抱起來還沒逛蕩　逛蕩也白逛蕩

原來是口破缸

裝油也白裝

哩哩啦啦一個勁地直露湯啊

　　既是粗口，又是暴力，這位鶯鶯太火爆……

　　而紅娘不唱「十二紅」中的「小姐小姐多丰采」，反而嘮叨起「餅」「湯」「醋」「薑」「肉」「糖」：

問聲小姐你有啥事

莫非覺著餓得慌

不餓

要吃幹的我烙餅

要喝稀的我做湯

要吃酸的多加醋

要吃辣的多切薑

要吃香的多切肉

要吃甜的多多放糖啊哎呀

不要不要我不要

今天吃啥也不香
我喚你不為別的事
去到西廂請張郎

　　到鶯鶯讓紅娘去傳達時，就活脫脫是東北大嫂子了，我能想像這種神態和身態：

他還不來呢
他還不來你就說我把他想
想的我眼發藍臉發黃
手梆硬腳冰涼二傻不怔
顛三倒四憋了巴屈
稀里糊塗捎帶著窩囊
他還不來呢
還不來你就針紮火燎蠍歷打掌
你說我不吃飯不喝湯
餓得前腔貼後腔
是又刨炕又撬牆
不是跳河就是懸樑
不是上吊也得去投江

　　在另外一個版本的二人轉《西廂聽琴》唱詞裏，鶯鶯為了讓紅娘捎信，還這樣誘惑紅娘：

今天你把張生請
我與公子拜花堂
我做頭房讓你做二房
小老婆子讓你當上

不知道這樣的鶯鶯是讓張生愛呢？還是轉眼就要嚇得他魂飛魄消？估計聽畢便要遠遁於千里之外，甚至還可能一紙傳書，派「神擋殺神佛擋殺佛」的惠明法師衝破東北大娘們的羅網，讓孫飛虎和白馬帥齊來護駕哩！咣當！咣當！台，台台台台……

周瑜是怎麼死的？被張飛氣死的！

周瑜是怎麼死的？被張飛氣死的！

這是哪兒跟哪兒呀！

歷史上的人民群眾都傳說，周瑜是被諸葛孔明氣死的，所以有「既生瑜，何生亮」之說。

但是，部分的人民群眾卻認為，是張飛——對，沒錯！就是張飛氣殺了周瑜。

至少河北霸州王疙瘩村的村民們都會這麼說的。

請看，一個戴斗笠、臉上畫著蝴蝶的漁翁上場了，手舞足蹈且滑稽多多的自賣自誇：「斗笠芒鞋漁夫裝，豹頭環眼氣軒昂」。

一會兒，一個面容僵硬的小生來也。

他們在蘆花蕩中有一個約會。這倒是諸葛孔明安排的。

兩人對唱、叫陣，槍來矛往……接下來，「又戰擒小生下馬介」。

小生洩露了秘密，「擒俺三次為何不殺為何不殺」。

張飛則答「軍師道你在三江夏口赤壁鏖兵有這麼些小功勞，為此叫俺不殺你這沒用的東西，去罷。」

於是乎，小生便「撞下」。一群人拖著他下場了。

真乃是「不殺而殺」也。

真乃燕人張翼德是也！心思賽過駱駝穿針眼的張翼德。

假如埋伏在華容道的是張飛，不是關爺爺，曹操也要撞下馬來也不一定噢。張飛將是「三國」的最強武將，魔鬼終結者。

深夜感冒氣悶，隨手塞了一張 dvd，卻是王疙瘩村的元宵晚會，大大的橫幅「王疙瘩村歌舞團」，熱場的是勁舞，鏡頭也晃來晃去，很八十年代的氛圍，很賈樟柯的場景。臺上四角站著很多男女老少。張飛就是在人民群眾的圍觀、把場和掩護下完成了「三擒三縱」、氣殺周瑜的政治任務的！

　　我喜歡張飛的臉譜，分外好看，蝴蝶「張手即飛」即是張飛。

　　張飛的坐騎也是有名字的，「豹月烏」。

　　《花蕩》，我還看過周萬江教授的陳海版本，也是搖頭晃腦、很可愛的張飛。

　　記得周先生說當時陳海追著請他教——那時正是兩個中意的花臉徒弟，一個去了美國修車，一個去了日本入贅，心灰意冷之際。陳海說：「雖然我嗓子不好，但先生教了我，萬一百年之後，也能把這個戲傳下去啊。」（大意如此吧）。於是教了戲、彩了排、錄了像。

　　儘管自稱張飛的老藝人唱了差不多全套的曲牌，但作為背景雜訊的閒聊聲浪太厲害了，於是順手拿了書架上的《崑弋曲譜（二集）》查對，裏面把《蘆花蕩》寫成《西川圖》之一折，倒也常見（實際上應是《草廬記》）。但把《夜奔》歸入《虎囊彈》，是可一哂。

　　（補記：一日，周先生到寒齋來玩，特意給他放了這個視頻，他很有興趣地看完了，並表示，這個路子和他所知的北崑的路子不同。但是老藝人的名字應該記下來，因為功夫不錯，很不容易。）

沒見過賈似道，總見過總理吧

　　前幾天讀明人筆記，有一則寫了賈似道的軼事，說的是賈似道雖然是玩蟲之輩，但並非無能，而且威風大——說是有一次宮廷裏著火，消息紛紛報來，這位一人之下萬人之上的賈公呢，正埋頭鬥蛐蛐呢，頭也不回就說，等燒到太廟了再說。一會兒功夫，來人就

報火已燒到太廟，賈似道催馬到了太廟，回頭對身後的將士說：要是火燒了太廟，殿帥以下都要處死。於是幾個殿帥領著人就去滅火。火瞬即滅了，沒燒著太廟。

敘述起來有些囉嗦，但是懶得回頭去鈔筆記了，且等火燒到太廟再說。

這個故事讓我想起崑劇《李慧娘》。

前年在採訪《李慧娘》昔日的主演時，賈似道的扮演者周萬江先生說，當年演賈似道時，年紀小，不太理解賈似道這個人物是怎麼回事。於是白雲生就跟他講，賈似道可不是只會養蛐蛐的無能之輩，寫過《蟲經》，寫過什麼什麼，幹過什麼什麼 bablabla……李慧娘的扮演者李淑君就乾脆對他說：

你沒見過賈似道，總見過總理吧。

當然不能這麼比。

總理能這樣晃來晃去，能這樣張牙舞爪嗎？

這段話讓我太印象深刻了，總想來點無端的聯想，但是思來想去，能聯繫起來的也就是地位差不多。這麼一比，能幫助演員理解人物罷了。

總理與《李慧娘》有些緣分，在他率領代表團參加蘇共 22 大的前夜，點的戲就是《李慧娘》。不過，他倒是忙於政事，沒看。演畢後的康生的宴會上，裴禹的扮演者叢兆桓先生還記得那夜大魚大肉大塊朵頤。

李淑君也和總理跳過舞，在中南海的草坪上，總理問她的家庭問題。

採訪李淑君時，雖然她的回憶語言斷斷續續，但說起演完戲，總理的車「來接我」時，還是蠻動情的。

叢兆桓先生總是說北方崑曲劇院是周總理親自批准成立的，韓世昌的院長「委任狀」是周總理親手簽署的。在編《北方崑曲論集》時，書的封面，叢先生要選那張建院演出時、周總理見梅蘭芳、韓世昌和白雲生的老照片，那是在演完《遊園驚夢》之後吧，總理在與杜麗娘握手，春香與柳夢梅環於身旁，照片上還拍了好幾個花神圍觀，其中一個是林萍，還有一個弱冠少年在笑啊，便是叢先生。

　　還有一張合影，總理站在中間，兩旁是北崑的老藝人韓白侯馬侯，再兩旁是一溜兒的北崑新演員，李淑君、叢兆桓……等等等等。本想選這張看看，但照片實在太長了。

　　在《李慧娘》的彩色劇照裏，賈似道蹲著看鬥蛐蛐，兩邊姬妾也是一溜兒擺列，只有李慧娘橫眉怒目，悲訴身世。

　　李克瑜畫的《李慧娘》系列素描中，有一張挺傳神的，那應該是在劇終：李慧娘站在高臺，手執陰陽寶扇，賈似道披頭散髮，癱倒在地。後來這個結尾是改成摔了個「僵屍」。

　　所謂「死慧娘鬥倒活平章」，那時也是如此，是一個充斥著隱喻的「文化政治」的年代。

　　當然，我沒有見過賈似道（戲裏的也沒親眼見過，錄影除外），也沒趕上見過周總理（雖然影視裏老見特型演員，這次的《建國大業》也沒關心是誰演）。我只是聽說、再來個瞬即掩耳不及盜鈴之勢寫下這些故事便了。

紅樓夢・高腔・張衛東

　　大概有一段日子了吧，張衛東先生打電話時說，在幫紅樓夢劇組弄裏面的崑曲，也弄了點高腔，到時給你看看。

　　「紅樓夢裏的高腔，是封神麼？」

　　「就是那個。」

　　前天晚上收到張先生的郵件，去年 9 月 12 日，羊羊發了幾張小女的照片給他看，有賀中秋之意。張先生也於今年的 9 月 12 日晚「re」了這封信，照例還是有打油詩：

> 又是一年秋葉紅，
>
> 晗犀兩歲春華荇。
>
> 唐槐桂樹移月影，
>
> 京東古渡育芝靈。

　　雲「一眨眼又是一年秋，去年 9 月 12 日一晃就過去了。好日子過得快，苦日子過得慢，相比之下育兒的三年是最漫長的……」

　　在信中附了幾張劇照和一支曲子《斬將封神》。

　　上次信中的劇照就顯示張先生將生旦淨末丑幾乎包了個圓，因此回信說「過足了戲癮啊。」

　　這次的劇照又有扮瑤芳公主的，大概應該算是武旦。

　　還有兩張扮姜子牙的劇照，白髯飄飄、劍拔弩張、神情凜凜的樣子（見書前彩頁）。

　　今天早晨，本來在看默溫寫行吟詩人的〈五月之詩〉，想來點背景音樂，就點了張先生的《斬將封神》。

孰料道，點下去後就收不回，書也廢置於一旁不觀。

這是一段高腔，除了大鑼的大開大闔和少許鼓點外，就是獨唱了。

只聽得一個蒼勁的聲音，彷彿有高臺上的迴響（曲中有去往高臺封神之念白），而轟隆轟隆的大鑼又增加了其慘烈與威嚴。悲高樓之多風兮，似乎又回到了那遠古的神話之地……

可惜沒有高腔中的幫腔，大概是做不出或沒有做這部分吧。

幾年前，朱復先生在講《北京高腔鉤沉》我總記成「心香一瓣祭高腔」時，也唱了幾段高腔，有《青石山》、《敬德釣魚》裏的曲子。說是八十年代去高陽，在村裏找一位會高腔的老人，村裏人告訴他，正在等死呢。在炕上錄了幾段，等下次去時，人也早就沒了。

他講，唐山地震時，在街頭帳篷裏找到韓世昌，韓世昌還念叨著恢復高腔。但不久便去世了。韓世昌原是出身高腔武生。

偶讀舊報刊，看到齊如山在三十年代組織高腔演出的消息，適時崑弋社的高腔傢伙就已不全了，後來從喜好高腔的票友那裏借了一套，湊成了一場觀摩會。

張先生在北崑學員班時的教師陶小庭是崑弋名角陶顯庭之義子，也會很多高腔。據說，當時周萬江先生、張衛東先生等人都曾學過一些。在陶小庭離開北崑回家鄉時，傅雪漪先生也趕去錄過一些錄音。

這些，再加上侯玉山先生晚年錄的高腔。大概就是北方崑弋社所遺存的高腔了吧。

休管休管，再來聽一段「封神天榜」中的《斬將封神》吧。可以忘憂，亦能歡愉。

哀董萍

　　天色陰霾，壞消息總是成群結隊。當我打電話向一位長輩求證時，得到的是微微歎息。

　　妻站在椅後，聽著我打電話。然後問：

　　「為什麼會這樣？」

　　這也是我的疑問。為什麼？這般奇特的運命。藝術和生命以如此淒烈的方式忽然中止。

　　「為什麼會這樣？」

　　去年的五月，我們去訪問她。關於她的老師李淑君，如何循聲尋找，然後又追著教她的故事。

　　李淑君常說：「我的學生是董萍，我選她當接班人。她的個頭、扮像和我很像，嗓音略窄一點。」

　　董萍也笑著自嘲學戲的糗事一大筐。

　　比如，騎著單車、背著背包，唱著《遊園驚夢》，去李淑君家學戲。太投入。有一次到後，發現背包被割了一個大口子，裏面的東西都沒了。

　　比如，有段時間不想學戲，李淑君追到香山她家去教。而她呢，將門一關，躲到山上玩，晚上再回來。

　　「不要寫到書裏呀，萬一等我成了老藝術家……」

　　我明白董萍的嬉笑、自嘲和直爽。

　　她說起自己的經歷。說自己的第一個戲是張君秋教的，張似乎還微露收她為徒的意思，可是她年小，依舊是那樣沒心沒肺，過後才知。

她說起昔年在北崑的遭遇。主演是有名的霸道，她便沒有了多少上臺機會。有一年排《長生殿》，本來她的 B 角，可是有一次排練，被主演聽見，就被撤下了。連排練的機會都沒了。無奈，就向李淑君學《紅霞》。

她說起和李淑君的相遇。李淑君也講過。說是在東北演出時，她練聲，被叢兆桓聽見，「這聲音怎麼這麼像李淑君啊？我還以為是李淑君在唱呢！」李淑君聽說後，去找她教了《千里送京娘》。

我看過好幾次她演的《千里送京娘》，大方之氣度略似李淑君。時不時飆的高音則常會贏得滿堂喝采。

當然她思忖自己的不足：我和李老師一樣，嗓子還可以，情感的細膩度不夠。比較適合正旦戲。所以在那次訪問時，她說以後準備多挖掘正旦戲。

她談起正要彩排的《女彈》。開玩笑道：女兒跟院長說，不要讓她排了！因為，她一邊開車一邊唱，聲音壓過喇叭聲。一次等紅燈時，聽到有人敲車窗，原來，已經變綠燈了，她還在盡情唱，全然不曉。（我這才知道，她是單身媽媽。）

她談起剛學《蘆林》時的八卦。

她談起自己的病。一種無法根治的疑難雜症（名字我沒記住）。一演出就犯，只能躺著。

我們還說起北崑的風水，老話題，不利旦角。李淑君、洪雪飛、蔡瑤銑……

她大大咧咧。她說，有時別人問她為什麼這樣。她則對答：要知道，我的老師是李淑君，對方遂無語。

去年年末，我正要將書稿交給出版社，她聽說後，說要給李老師寫篇文章。於是，急急地趕寫了。我記得，在冬天，北崑的小院

子裏，她打開車門，開動馬達製暖，然後將她和李淑君的合影遞給我。旁邊走來劇院的同事開玩笑，討論車的好壞。

在傳媒大學看完《琵琶記》，本想去後臺瞧瞧，結果主演們被學生團團圍住。

過年她發來短信，我願她來年多排好戲。震災時，她群發了地震短信，大致意思是保重身體吧。

給那位長輩打電話時，他說：三天前。八達嶺高速輔路。本來她要擔當一部新戲的主演。

她的女兒正好今天高考。

李淑君的女兒說：感覺李淑君對董萍比對她好，因為李淑君把董萍看作是自己藝術上的繼承人。自己不能演了，董萍就像在延續她的舞臺生命。

據說，在李淑君能出門時，到長安看董萍的戲，淚流滿面。

妻問：李淑君那兒，大概不會有人告訴她吧。

……

寫至此處，更有何言道哉。只以此片斷紀念那些片光流影。慰藉那些痛苦而心碎著的靈魂。紀念董萍。

　　　　　　　　　　　　　　　　　　戊子端午於京東

附三年後的悼詩一首：

幽懷記

戊子端午，烏雲密佈，電話如閃電……
有一人被傳飲農藥自盡。
此刻正無緣無故在高速路邊死去。

她向後仰著頭，張大嘴巴，手機
尚存餘溫：她內蒙古的朋友說
兩小時前還在高興地談演出呢。

時已近辛卯端午，風「啪嗒」拍打鄰家的
鐵皮屋頂。早晨依舊沒有世界的消息，沒有
幾個繁忙的人與夢能明白，這到底意味著什麼？

2011 年 6 月 3 日

弦歌應知有雅意

因近日欲寫「非遺後崑曲觀念之變遷」文，其間往觀北方崑曲劇院所演崑劇《紅樓夢》，是劇分為兩本，觀至下本，略有所感，故書於此。

首先，即是《紅樓夢》小說與《紅樓夢》戲曲之關聯。自《紅樓夢》小說一出，便是天下第一等至情至性文字，與《西廂記》、《牡丹亭》並稱而或有勝之，於今世稱為中國四大經典小說之一，亦可說是中國古典小說戲曲之集大成者。然《紅樓夢》之小說與戲曲又著實淵源有自，譬如整部小說即仿傳奇體制，又如紅樓人物多飾戲曲服裝，一則虛化背景，二則讀之宛若戲曲舞臺上的生動人物，書中人之著裝往往能在今之戲曲衣箱中亦能覓之。再如，紅樓小說中多演劇，而演劇又十之八九為崑曲。

而且，自《紅樓夢》風行後，化小說為戲曲者多矣，民初阿英輯有《紅樓夢戲曲集》一冊，但多有遺漏，於今亦多有發現。我讀清人仲振奎《紅樓夢傳奇》，開首即以焦仲卿與蘭芝為太虛仙境中之警幻道長與警幻仙子，足可一謔。而梅蘭芳之新劇《黛玉葬花》，其荷鋤小像從古之仕女圖出，又神似仕女圖也。

迄今，京劇、話劇及各地方戲曲，改編上演紅樓之戲亦不知有幾多。單以崑曲而論，建國後即有上崑之《紅樓夢》，今有華文漪岳美緹黑白劇照存焉。北崑有新編大戲《晴雯》，乃是彼時北京市副市長王崑崙編劇，顧鳳莉主演，風行於當時。前些年，亦見北崑有此戲中《補裘》一折學演。

自 2001 年崑曲成為「非遺」之後，白先勇所策劃青春版《牡丹亭》全國巡演，崑曲觀念亦為之一變，此處茲不贅述。但古典名劇之改編、上演，並以「原汁原味」「青春版」之語作為號召，已成崑曲大製作之慣常模式，因而白牡丹之後有蘇崑與上崑之《長生殿》、寧崑之《1699 桃花扇》、北崑之大都版《西廂記》等。《紅樓夢》亦是各崑團爭奪之焦點，但終是北崑先來改編此劇。

　　其次，近讀朱家溍先生之文，往往談起其編演崑曲折子戲之意見與經驗，朱先生乃文史大家、京崑名家，曾演出多折京崑名劇，僅崑曲即有《單刀會·刀會》、《鐵冠圖·別母亂箭》、《滿床笏·卸甲封王》諸齣。在崑曲成為「非遺」之後，朱先生談到「復古作為創新」之可能，云隨便取《六十種曲》中曲文加以排演，即是佳劇。並舉自己排演已失傳之劇《牧羊記·告宴》之經驗為例。

　　朱先生之語意義在於，突破了以往新編劇之「晚會」模式，而指出所謂「創新」之另一途徑。自建國初《十五貫》以來，新編戲多「晚會」模式，一方面為縮短時間，對原文本之情節線索大加刪削，另一方面力求通俗和「政治正確」，於原詞也頗多竄改並新寫。此雖是適應時代之舉，然流弊卻深。白先勇版《牡丹亭》提出「全本」、「原汁原味」等概念，其意義亦在於此，是對以往模式之反動，並運用了崑曲成為「非遺」後之遺產觀念，雖然其實並非如其所言為「全本」及「原汁原味」。但朱家溍此種理念在北崑所排《續琵琶》中反而得到了部分實現。

　　由此看來，《紅樓夢》下本之編排則優於上本。其一，從結構上看，亦是於「晚會」模式有所突破，而類似於串折式的小全本，由幾個相對獨立的摺子連綴起來，稍具體制。其好處在於，不僅能給演員以相當的表演和演繹的空間，亦能營造相對完整的崑曲之情景，而較少新編劇如流水帳之匆促。事實上，下本諸折中，「黛玉葬花」與「寶玉重遊」二出給人以強烈印象，黛玉葬花之景甚美，直

使人思梅郎之小像。而寶玉重遊又似《牡丹亭》之《拾畫叫畫》，又加之此時臺上飾演寶玉之施夏明為石小梅之學生，又不禁思石小梅演《西樓記》之《玩箋》情景。而王熙鳳於尤二姐病死之表情技術，又恰似《刺虎》。因此，《紅樓夢》下本雖為新編，卻於傳統之崑曲情境略有復原。

其二，下本之曲亦可一提。是劇編寫和保留了較完整的曲牌和大段的曲子，為新編劇中較稀見；且其詞意近古，因新編劇之曲多不尊曲牌格律，僅長短句略飾崑味而已，更有甚者，以曲牌演唱毛文體或檔體之句，或直接無曲牌而貫之以「崑歌」。另一趨向卻是以格律自炫，但其實並不能協律，且曲意曲情全無，令人聆之乏味。《紅樓夢》下本之曲，雖不能與傳統經典摺子之曲相比，卻亦可見其近乎傳統之韻味或聲影之努力也。

《紅樓夢》之戲曲甚難也，因小說中規模龐大，人物個個生動，編演起來，若無相當實力與配置，則非大觀園而或連喬家大院亦難比也。但《紅樓夢》之小說文本又甚佳，其情境結構人物宛然，稍加改編，便可借境，意趣十足也（與由好小說改編之電影多佳同是一理）。崑曲與《紅樓夢》亦是三生姻緣，願善待之。陳均辛卯清明後三日於通州。

無病無惱，開眉吃飯

　　地鐵上展卷，讀的是沈啟无編的《近代散文鈔》，真個是來去如飛，一車花香也。裏面佳句甚多，讀之無不感歎，無不掩卷而思欲往。

　　「無病無惱，開眉吃飯」，此句吾甚喜之，復愛之。金聖歎在〈答王道樹〉中寫「誠得天假弟二十年，無病無惱，開眉吃飯，再將胸前數十本殘書，一批註明白，即是無量幸甚，如何敢望老作龍鱗歲月哉，謝謝。」此句又甚慘之，金聖歎無事被牽連入獄，以致心願不了。世間流傳聖歎遺書「殺頭至痛也，籍沒至慘也，而聖歎以無意得之，不亦異乎。」在一篇弔友文的結尾，我提到濟慈寫、穆旦譯的一首詩，那幾句是：

> 每當我害怕，生命也許等不及
> 我的筆搜集完我蓬勃的思潮，
> 等不及高高一堆書，在文字裏，
> 像豐富的穀倉，把熟穀子收好；
>
> 每當我在繁星的夜幕上看見
> 傳奇故事的巨大的雲霧徵象，
> 而且想，我或許活不到那一天，
> 以偶然的神筆描出它的幻相；

少年時讀到這首詩，喜歡它的想像、美、憂懼，等等。時時想在心裏。如今——經過十餘年的風雲，幾乎又度過了一個少年時代——再想到它，卻是驚心、哀傷和無盡的人世間的迷惑。

「無病無惱，開眉吃飯」吧。人間有癡如小青，挑燈夜看《牡丹亭》。

最後想起沈啟无，這是前幾年中曾想去查訪的人物。「一種風流吾最愛，六朝文章晚唐詩」，他的隨筆中常說。但，先是元旦刺客事件，後是二先生破門聲明，再加上漢奸……幸好曾資助地下黨一顛沛流離，在新時代裏小心做人，黯然歸去道山。吾曾購《苦雨齋文叢》中的《沈啟无卷》，訝其作品之少，隨筆、新詩，文革的交代書、再加上對魯迅《中國小說史略》的校點，僅薄薄一卷，比起二先生二千餘萬言、廢公五卷本、白騎少年近萬首遺詩……

世間至情至事，無可奈何，只能痛下筆耳。

夜寒筆凍眼昏

地鐵乃讀書之好場所也。

近兩日連續去單位辦事，一日捧《近代散文鈔》，一日攜《三蘇文藝思想》，皆無上享受也。因此更加一句：在地鐵上讀古人書更妙不可言。

以往出行坐地鐵，較愉快之經驗是讀《藍熊船長的十三條半命》，去首圖之途約一小時一刻，借此書時讀一半，還書時再讀另一半，非但路途由長而短而盡，還書時一擲於桌，手中空空，不亦快乎！

昨日讀子瞻衡文，欣慨有加，讀「年來煩惱盡，古井無由波。」如晤老友（因往日特喜此句），讀「精金美玉，市有定價」頗慰天下才子心（仿聖歎《天下才子書》），讀「瓶中粟」則忍俊不禁思陶子，讀「淵明獨清真，談笑得此生。」亦直欲「得」「談笑」之此「生也有涯」也。

此詩後一句「身如受風竹，掩冉眾葉驚。」卻讓我想起村上春樹的《1963 年的伊帕內瑪少女》，文中引用了一句歌詞「如風擺楊柳，那麼酷又那麼輕柔」（譯文出自魯賓作、馮濤譯的村上春樹論），我卻看作是「如風擺楊柳，那麼酷又那麼溫柔」。改後雖形象稍失，但又那麼貼切我意——就像在讀村上春樹時的感受，就像是凌晨時分聆聽上空傳來的音樂（非飛機轟鳴，非蟲鳥唧啾），像是我自己在頭腦裏在走動，那麼「酷」又那麼「溫柔」的走動。曾經把村上春樹的《爵士群像》中的音樂收集起來聽了個飽，多年以後再去找，卻再也難尋。找到的幾首，連忙存在手機裏，邁爾斯·大衛斯的《不

速之客》和查特‧貝克的《我的有趣情人》，再加上韓世昌的《遊園》、侯玉山的《山門》，輪流替我把門、打響鈴聲……

讀到〈答陳季常書〉時，子瞻一句「但豪放太過，恐造物者不容人如此快活」不由人面帶微笑（讓人快活的想起〈獅吼記〉），季常跪於荷花池亦樂，子瞻被青竹杖逐亦快也。

「夜寒筆凍眼昏」之語獨得我心，路途迤邐，思絮翩飛，但此時懶置一詞也，「不罪不罪」。

廢名乃金聖歎之轉世也

夜正深，正是《夜奔》中林沖急走忙逃、虎嘯猿啼的「聽殘銀漏」時分。吾忽忽然有此怪異想法也。

但常出屋先生和唱經堂主人必不以為怪也。其時，一切之「怪」在二公面前均化作「快」也。

唱經堂主人乃常出屋先生之「古人」，常出屋先生乃唱經堂主人之「今人」。

「不悲古人我不見，但悲古人不見我」（原為「恨」，吾改為「悲」，因「悲」比「恨」好）。如今，二公皆已身列古人，想必可談可飲可辯可扭打一番也。只是吾不及見，吾又能見也。

「廢名乃金聖歎之轉世也」比「廢名真乃金聖歎之轉世也」好，去掉一個好端端的「真」，此是吾之見二公也。

讀《西廂》，昔唱經堂主人讀之，常出屋先生不讀而讀之，吾亦讀之，並讀二公之讀讀之。

手撫書本，一為《廢名集》，一為《天下才子書》，並置於書架之中，使二公不寂寞，亦使吾於中夜頗不無聊寂寞也。

與佳人同坐讀《西廂》，得其纏綿多情之致也。與常出屋先生同坐讀《天下才子書》，得其阿賴耶識之致也。與唱經堂主人同坐讀《廢名集》，得其古往今來之致也。與常出屋先生、唱經堂主人同坐讀天下書，得其天地妙化之致也。

常出屋先生，乃天地第一文字解人也。唱經堂主人，亦是天地第一文字解人也。

凌晨三點，「二歲尚缺一月」之嬌女忽呼上樓看碟，將往日所看之費雪、金寶貝、小小愛因斯坦、跳蛙、芝麻街一一看來，陪坐良久，取來《天下才子書》，與嬌女同坐讀之，如得古今文字之仙境，不覺東天發白，吾亦得其浮一大白之致矣。

「轉世」即「真身」，亦是「萬佛現身」也。

關於〈蝶戀花〉的一些閒事

> 忙處拋人閒處住，百計思量，沒個為歡處。白日消磨腸斷句，
> 世間只有情難訴。玉茗堂前朝復暮，紅燭迎人，俊得江山助。
> 但是相思莫相負，牡丹亭上三生路。

　　無論翻開哪個版本的《牡丹亭》，迎頭撞見的就必定是這首〈蝶
戀花〉，而且還可能是大字印刻。我很能體會湯顯祖寫下這「作者
自述」時的情景，就是那種「吾詩已成」，雖神鬼亦「不能把它化
為無形」的心情，這首詞亦是神鬼潛入肺腑，因而愁腸百結，發出
深深之喟歎。

　　說起來，有那麼一兩年，我心中也常常冒出這樂曲，但不止是
吟詠，而是小聲的哼唱。因為和古法已失、只有若干遺存民間的古
詩詞吟誦不同，《牡丹亭》的一些摺子如《遊園驚夢》、《拾畫叫畫》
卻經年盛行於舞臺。雖然這首〈蝶戀花〉不常見諸演唱，但亦有曲
譜。所以，這首詞是可以用崑曲來唱的。而且唱起來自有另一番
美妙。

　　記得第一次聽〈蝶戀花〉的唱是在觀看白先勇策劃的青春版《牡
丹亭》，全場黑燈，由繁鬧剛剛轉入靜寂，忽然在幕後傳出一股沈
鬱之音，便是這〈蝶戀花〉。白先勇到處講崑曲的「美呀美呀美呀」
時，往往舉不出實例。但彼時作為觀者，這卻是第一個震撼。

　　後來認識了這首曲子的歌者，號為「巾生祭酒」，也是青春版
《牡丹亭》的導演汪世瑜老先生。一日，在計程車上，我問起開
場的這支曲，他便說：剛開始，很多人勸他也在劇中扮演一個角

色,但是這是青春版,他又是導演,演什麼呢?乾脆就唱這支〈蝶戀花〉吧!

汪先生性格開朗、詼諧,我們請他去講座,告知沒有報酬,他便說「只要負責把我接過去,再送回來便可。」還有一次出差,正好與他同行,工作人員中有兩位女生,特別喜歡和他開玩笑,口口聲聲稱之為「汪小生」而非「汪老師」,他一聽,沉吟片刻:「也是,全國姓汪又演小生的,確實只有我一個。」

那時他講《牡丹亭》,因劇中柳夢梅總是癡癡地叫「姐姐」,而每次叫「姐姐」必定臺下大樂。汪先生解說道:「姐姐的前一個姐用大嗓(真嗓),後一個姐用小嗓(假嗓)。就這樣──」他示範了一下,果然這聲「姐姐」叫得盪氣迴腸,「杜麗娘就是到了地府裏,我也能把她叫回來。」於是場中又是大樂。事後,我便注意《牡丹亭》中的「柳夢梅」,卻發現劇中「柳夢梅」的扮演者雖是他的學生,每次演來卻是平淡,與他所說恰好相反,是為一謔。

再去看青春版《牡丹亭》時,發現開場的〈蝶戀花〉變成了錄音帶,還加上了配樂、伴唱,神韻全無。再一次,卻上來了一個走過場的「真」的湯顯祖,在臺上唱了一番,但所唱我卻印象全無。只記得這個劇首的湯顯祖,在劇末又扮皇帝,也是好玩。問劇團負責人,他則無奈的說:「演員沒有戲演,矛盾很大,這是為了讓他多扮演幾個角色啊。」

之後又聽得一次〈蝶戀花〉,是曲家朱復先生所唱。那日在他家小客廳坐定,幾個人拍曲半晌,他又如往常一般抨擊起新編崑曲,當然少不了青春版《牡丹亭》。談起這首〈蝶戀花〉的唱,他便覺得汪先生唱的有些流行歌曲化,而且發音並未完全遵照曲律。朱先生唱起來又是另一味道,嗓音醇厚,古意盎然,因朱先生專研俞派唱法,最拿手的是《長生殿》中唐明皇唱的〈聞鈴〉一曲。

有一位喜歡崑曲的朋友也特喜此曲，曾將幾種唱段存在 mp3 機中，上下班途中整日揣摩，最後居然也被他自創出了一種唱法，因他嗓子好，平時還能吼幾句秦腔，表演一下呼麥。聚會的場合，他也唱〈蝶戀花〉，也大受稱讚。但會者一聽便知，並非崑曲。不是崑曲，又是什麼呢？我曾戲稱是美聲唱法。這位朋友迷了一陣崑曲後，又去學古琴，如今雲深不知去也。

平常閒時私下揣摩此曲，每為「白日消磨腸斷句」而心動，「玉茗堂前朝復暮」之景我亦有之，便直有難銷萬古愁之感。於是想起寫《寶劍記》的李開先的「坐消歲月，暗老豪傑」，想起《拾畫叫畫》中的「則見風月暗消磨」之句。最後忽有一發現，曹雪芹在《紅樓夢》的篇首不是也有「作者自述」麼？「滿紙荒唐言，一把心酸淚。都云作者癡，誰解其中味。」豈非由湯顯祖的〈蝶戀花〉而出，而道盡天下才子心麼？

自《牡丹亭》出，《西廂記》便「減價」。自《紅樓夢》出，便是天下第一等才子文字。中國文學中的「情感」便由此一往而來。還記得有一日，我和「汪小生」在南京或蘇州的一家酒店吃自助早餐，因他演過《西廂記》裏的張生，演過《牡丹亭》裏的柳夢梅，那時又籌畫著導演崑劇《紅樓夢》。席間便談起這三劇的「情感模式」。他稱從幾十年的演戲體會，這三劇只所以「偉大」，便是因各自開啟了數百年的中國的「情感模式」。《西廂記》的「一見鍾情」，《牡丹亭》的因夢生情，《紅樓夢》便是一夢（當日敘述精彩，如今寫來，僅是一些印象了），等等。

還記得一次聚會，一個大圓桌坐的都是校友，大半不認識，對面是中文系的一對夫婦，現在北京某中學當老師，男同學姓湯。本來介紹後默默無語，不知是誰談起崑曲，他們便說喜歡，女同學兩眼放光，說因為特別喜歡崑曲，所以給自己的孩子取名若海。即湯若海。湯顯祖曾取號海若。當是其意。旁邊有朋友問此名何意，

我便低聲開玩笑說「『若』是湯顯祖，『海』是圓海，即阮大鋮。」「阮大鋮是誰呢？」「大奸臣，也寫得一手好傳奇。」

這個趣話只是私下說說而已。至今又已是兩年多了。每當會意並惹動回憶時，不禁想起：這個小湯顯祖如今怎樣了呢？〈蝶戀花〉一曲可能歌否？

「言慧珠之死」的「羅生門」及其它

　　身陷「言慧珠之死」的「羅生門」中人，所有名譽、隱私、心思都被撕開了給人看，又有多少體面可與人言呢？

　　從當當訂的《粉墨人生妝淚盡》，頭天晚上訂的，深夜發貨，第二天下午就到我手上了，不由得稱讚一記。然後坐下來翻書，花了兩小時翻完。

　　關注的當然是另一個版本的「言慧珠之死」。言清卿滿腹怨望地敘述了言慧珠和俞振飛的往事肯定不能如煙。

　　——言慧珠倒追俞振飛？言清卿說不！俞振飛每天扒籬笆看言慧珠，反右時力保言慧珠過關，還幫助言慧珠調到上海戲校，分明是俞振飛有意求花，破壞了小言清卿的幸福家庭。然後，俞振飛始亂終棄，不肯與言慧珠結婚。下面是兩個印象深刻的細節：俞振飛說言慧珠不能生育了，他要斷子絕孫。言慧珠一氣告了俞振飛，結果組織上說俞振飛這個老色鬼又……

　　——言慧珠自殺時，俞振飛在幹什麼？

　　俞振飛說自己耳朵聾，又吃了安眠藥。言清卿則言之鑿鑿地回憶言慧珠當晚向俞振飛託孤，俞振飛說，「我有飯吃，他也有飯吃。我有粥吃，他也有粥吃。」話說得很明白很漂亮。之前，言慧珠請求俞振飛與她同死，俞振飛說「我勿死，要死，儂去死」，用方言說的，讀之悵然。完全不是良配啊。當言慧珠自殺時，俞振飛就在同一幢小樓的房間裏，看著昔日同枕人死去。真是異常殘酷的場景。或許，那個時代，殘酷和更殘酷的事情每天都在發

生，但是，還有錢楊的溫馨版「我們仨」呢，只是，他人的酒杯並不能澆自己的塊壘。

——俞振飛對言清卿做了些什麼啊？

如果還記得言慧珠的託孤之言，言清卿就不會又這麼多慘澹的回憶。少年時的被冷落、被迫偷吃，長大後對財產、房產的爭奪。裏面說到俞振飛千方百計想把他的戶口遷出上海，以便獨佔華園小樓。不由感歎，這哪裡是什麼大師。大師亦是小市儈。

讀了這本書，俞振飛的個人形象大概會轟然倒塌。這時，可以回頭找本《俞振飛傳》補救一下，裏面全是溢美之辭。

第三天到單位，對同事說又出了本八卦書什麼什麼，同事說，很好奇當時為什麼言慧珠會和俞振飛結婚，在民國時的報紙上，俞振飛的聲譽多壞呀。

在「羅生門」裏，和尚、盜賊、妻子、武士不是在誇耀自己，就是為自己分辨，同一個事實，也可以像萬花筒般搖晃出無數種措辭。世界本如是吧，再也休提。

俞振飛，言慧珠喊你回家吃飯了。你們可以在飯桌上好好談談這件事情。

附話一句，章詒和女士對此書頗有貢獻。在寫言慧珠的文章中，章詒和感歎了一把（雖然在章詒和那文中，顧正秋頗有貢獻），提及言清卿不知下落。於是，言清卿就從茫茫人海之中被找出來了。言清卿也可以不再甘當「沈默的大多數」了。一本書催生了另一本書，又催生了另另一本書，這便是書的命運。

千燈三記

　　吾五月末匆赴千燈某研討會，如魚兒偶然浮出水面，見種種陸離之象，今回京已二日，偶記偶聞之。

「斯文掃地」

　　某晚節目為觀看實景版《遊園驚夢》，言崑劇傳習所舊地。去後見內外牌匾分別題作崑劇傳習所與蘇州崑曲傳習所，內匾左右列二護法塑像，一張紫東，一穆藕初也。主事者云因此處為傳習所舊址，方得以保留，否則已成高樓矣。入內室則為「高級崑曲會所」，左側有幾名旗袍女子作肅然狀拍曲，右側書架散落若干大路書籍。再入為池塘假山亭子也。令吾忽思至近日故宮建福宮之風波。

　　見座椅若干，最前者兩排貼有紙條，有僕者呼入座者，言現在可座，待領導來後便須避讓。其間，有著名學者巡視座椅紙條，然名皆在孫山外也。

　　開演前五分，方有一行人自假山深處喧然而入。戲中麗娘春香夢梅忙亂換亭梳妝做夢雲雨暫不提。且說戲已畢，主事者款款向前，截住三伶，並招呼前二排曰：張總，你們可來與演員合影。眾愕然，主事者停頓片刻，又言參加研討會的專家學者也可與演員合影云云。

眾人速出，惟有中老年婦女曲友三二仍逡巡不去，並商議「遠遠」與演員合影。出門則聞鄒教授響亮之音：真乃斯文掃地也。又聞某某喃語：原來不是領導，是商人。

一封書

凡有吳教授處皆有歡聲笑語。據云吳教授有兩句頻率極高之口頭禪：一曰好玩，二曰要死了，然在吾輩聽來均無從辨起，故戲之為「原汁原味」。

一日，恰與吳教授同席，遂問：可曾見網上流傳之一封信，為汝寫與白氏。教授聞之即樂，將吾拉至一旁，絮絮道來。（此處省略半盒煙工夫）

吾言及世皆以為此信乃是汝託辭婉拒白氏，並以其之態度為反白。教授則曰：不然。白之計畫，我亦參與策劃。婉謝實是有自知之明，因方言未敢允也。蘇大之計畫，我便欣然去者。

話尚未畢，又自樂，顧席間洗耳諸君笑道：幸好這封信還有些文采。何也？因信內有詞曰南蠻鴃舌呀。

如此，滿座亦大樂。教授追問吾，誰人購去此信呢。云云。至席終，此話頭猶綿綿也。後二日，吳教授每見必提之。

白氏

以往見白氏，多在白牡丹之謝幕上，白氏之出場平添了許多喜氣。

吾參加研討會之論題與白牡丹有涉，恰白氏在座，茶歇時便尋吾來討論。寒暄及問出處且不提，吾以白牡丹是否可歸於當代藝術

相詢，並舉雲門舞集為例。白氏則仍以既傳統又現代作答。吾則言願從別的角度來談論。言猶未了，白氏之司機催歸。

白氏索吾聯繫方式，吾書於新版《李淑君評傳》內頁，且贈之。晚至千燈影劇院觀劇，又逢白氏，白曰：原來李是第一個演《千里送京娘》者。吾答：是呀，創演也。吾又云：從行當上，勾臉武生與正旦為《千里送京娘》之絕配。昨晚所演，為花臉與六旦，直如小兒女也。白則言：地域不同，當然風格也會有變化呀。又言欲讓侯爺來教《刀會》云云。

吾不忍聞此議也。但兩次與白氏交談，頗覺其親切可喜，與吳教授類同。故記之。

自記：事猶未完，然意已盡。故止筆於此。

《京都崑曲往事》後記

　　本書中這些篇章的輯錄，最早的機緣始於 2005 年，斯時「少侯爺」還在臺上「唱不斷的流水，送不完的京娘」，周萬江先生也偶現舞臺，繼續充當《刺虎》中的那隻虎和《掃秦》中的秦檜，叢兆桓先生在北大講堂多功能廳的演出前「帥帥的」講解摺子戲⋯⋯不過沒幾年，這些便都成為陳跡、成為念想，舞臺上開始活躍的是「青年演員展演」。

　　這或許是一個時代的尾聲。此一時代，是自崑曲登上京都舞臺的四百年，它曾盛極一時，成為明清兩代的宮廷藝術，並向全國擴散，「家家收拾起，處處不提防」。它也曾衰微之極，即使輾轉於城市與鄉村之間，亦難有容身之地，「不惜歌者苦，但傷知音稀」。一脈相連，生生滅滅，命運無常，最近的一劑猛藥是聯合國送來的「人類口頭與非物質文化遺產」。

　　書中「現身說法」的幾位先生，與我的緣分大多是由 2006 年我與內子一時熱心而舉辦的「崑曲之夜」系列講座而起（惟侯少奎先生是因觀劇）。記得最早是朱復先生，其時朱先生在中國傳媒大學給戲劇戲曲學專業的研究生開崑曲課，我聽到消息，推開課堂的門，見到了一個似乎熟悉的身影，回去翻看若干崑曲紀錄片，才知朱先生常有出場。朱先生遞來的名片是一個機械廠的「退休工程師」，在課堂上講起崑曲課來卻比教授還要「教授」。君不見有評說在此：

「他雖年逾六十，要是批評起崑曲現狀能像十六的小夥子那樣率真，不是義憤填膺怒滿胸襟，就是怒髮衝冠張牙瞪目，聽了他課無論什麼人都會感動。可是他教起曲來卻既細緻又和藹，也很嚴格，不少學生聽了他的課都紛紛寫起了崑曲畢業論文。」

除授曲之外，附帶說一句的是，朱先生雖非正途學者出身，但對學問之認真、嚴謹，常常讓人不由得感歎。他亦自持曲家之尊嚴，撰〈自述〉云憤於「崑曲事業在國內、國際南轅北轍，傳統藝術遺存，因之泯滅殆盡，勢已不可挽回。」「意決淡出曲界、獨善其身，自我了結」。朱先生唱曲專研俞派唱法，並曾受教於京朝派曲家葉仰曦，嗓音寬厚，韻味絕佳。一曲〈聞鈴〉，寫此文時猶在耳際。而〈憶王孫〉一闋，至今我仍能效顰哼唱幾句也。

侯少奎先生一向被尊稱為「少侯爺」，由此可見其在戲迷心目中的地位。他身材高大，嗓音清越，舞臺上亦威風凜凜，為當世武生中少有。人稱「楊小樓的嗓子，尚和玉的功架」，美譽雖或過之，但感覺卻有幾分神似。我喜聽其《刀會》中「駐馬聽」一曲，「這不是水，這是二十年來流不盡的英雄血」，一唱三歎，臺下聆之，不禁熱血沸騰。深夜賞玩，又頓覺「風月消磨、英雄氣短」。與朱家溍先生唱此曲之雄渾，直是兩個世界之極致矣。「少侯爺」初看有北方式的粗豪與排場，其實心思卻是細膩，讀其敘述與妻子之往事，亦是情深意長而難忘。曾與內子同訪其亦莊寓所，一開門便有貓狗迎面，原來是從高速公路撿回的「流浪兒」。「少侯爺」愛寫毛筆字，愛畫畫（臉譜畫得簡直是優美的藝術品），或許真如其戲言，「在臺上是武生，在臺下是旦角」。

周萬江先生與「少侯爺」卻是相反，「少侯爺」有角兒的派頭，不甚管細事。而周先生卻面面俱到、不怕繁瑣，為人亦是古道熱腸。

在當今之崑曲花臉中，周先生亦是特出者，藝兼京崑，且文武六場通透。曾言隨團去北歐演出，因人數有限，於是他不僅演戲，還要操持場面，忙得不亦樂乎。周先生功架好，聲若銅鐘，記得在北大演出《草詔》時，他所飾演的燕王一出場，剛念得幾句定場詩，便氣撼全場。惜此情此景，今已不復睹矣。

在北大看戲時，主持人介紹到叢兆桓先生，必稱其為「老帥哥」，如碰上正好演《林沖夜奔》，又必稱他「夜奔」，但此處指的不是他演《林沖夜奔》，而是戲謔他原本出身民族資本家家庭，卻背叛家庭投奔革命之「夜奔」。不過說起來，叢先生與《林沖夜奔》亦有緣分，在北崑建院前即演過《夜奔》，而且文革中繫獄八年，在囚牢中拉山膀練「夜奔」以自遣。叢先生經歷坎坷，卻因此愈加胸襟開闊、樂天知命。當我得識叢先生時，他早已息影舞臺、忙於排戲了，再加上經常思考「崑劇理論問題」。但據一位現身處加拿大的老戲迷回憶，兒時看北崑的戲，對叢先生飾演的小生的印象是有英武之氣，不同於一般小生的文弱陰柔。

顧鳳莉先生曾就學於「崑大班」，後又考入北崑「高訓班」，可謂身受南北崑曲名家之薰陶，鄧雲鄉所寫《紅樓夢》文裏提及顧先生。顧先生是電視劇《紅樓夢》的導演助理，專門負責全國選角，《紅樓夢》中的崑曲片段亦是她一手安排，據鄧文云，顧先生跑前跑後「非常能幹」。（說起《紅樓夢》中的崑曲，自然《山門》一折必不可少，聽周萬江先生說，其中的《山門》那場戲時用的他的唱，而由北崑另一位花臉演員程增奎所演。）等見到顧先生，方才知道她進入《紅樓夢》劇組的緣由。在六十年代，在北崑的《李慧娘》大紅的同時，顧先生主演的是另一部大戲——由北京市市長王崑侖編劇的《晴雯》。文革後因在劇院發展不順，又因王崑侖之憐惜和幫助，得以參與《紅樓夢》拍攝，卻因此成就了另一番事業。

一日，我買來舊日《晴雯》的戲單，正是顧先生所演，難得的是觀劇者還在戲單上留下了自己的觀感，在此不免抄錄一番，「1963年10月26夜」「在大眾劇院第2排15座觀此劇開場有四個丫鬟手執鮮花邊唱邊走，服裝多是淡雅各色，顧鳳莉姿容扮相是比較特出秀美，極合晴雯風格」「飾晴雯的身材年貌，婉似含苞待放的少女，她表演不肯低首奴婢之氣概，非常自然恰到好處，唱音也清亮，說白詞句念音，好像南方女子非常清明，服裝業淡雅宜人」。評完主演，這位觀眾意猶未盡，繼續寫到「此劇各幕布景古色古香令人欣賞有餘，崑劇唱句多參加現代文句影以字幕聽來句句入耳，佐以後場簫笛口琴，絲絲入扣韻味映然，末場寶玉夜探晴雯，除寶晴二人演唱外，參加後場女子隨唱，異音伴歌，別有一番哀婉情聲，襲人催寶玉走後，晴雯在自家臥室斷氣瞑目，劇隨告終。自7點1刻起至10時1刻劇終、謝幕。因頗感滿意，欣然於次日記之。」此段可與顧先生自傳文對照觀之。

　　關於張衛東先生，我曾有過如此描述，「他是一個多元身份的複雜的人：演員、曲家、崑曲的保守主義者、傳播者，還有老北京文化、旗人文化、道教音樂……這一身份的多元賦予了他某些迷人之處。」除此之外，似乎還有更多可說，卻又一時不知從何說起。想來想去，有不用手機不騎自行車之趣聞，有在酒後大唱其八角鼓，有組織所授曲社學生正兒八經地按古法辦「同期」，有各種資深野史八卦……閒情逸致種種，亦是意存高遠。張先生在2005年發表〈正宗崑曲，大廈將傾〉的談話，直指時弊，引起崑曲界很大的關注。2006年8月18日，在北大講堂多功能廳觀看張先生與周先生合演之《草詔》，亦可記上濃濃一筆也。

　　除上述各位先生的口述、傳記及文章外，本書還輯錄了若干崑弋史料，譬如民初北大學生張謬子之觀劇紀實，譬如《北洋畫報》所載崑弋班社劇事，譬如崑弋名角陶顯庭之生平，譬如「活林沖」

侯永奎講述《林沖夜奔》的表演體會，譬如「活鍾馗」侯玉山談《鍾馗嫁妹》的表演藝術，等等。其中，《北洋畫報》雖主要記錄津門之事，但彼時崑弋班社往返於京、津、河北之間，時分時合，人員亦有流動，畛域之分似並不如今日之分明，或可歸屬於廣泛意義之「京都崑曲往事」，因而輯之。

　　年來手頭上常翻的一本書便是《清代燕都梨園史料》，為近人張次溪所輯。在《清代燕都梨園史料》一書中又有眾書，有名曰《長安客話》，亦有名曰《消寒新詠》，林林總總，皆為清人所撰賞花聆曲之事。客居京城，長夜無聊，把玩世間舞臺種種情態，在寂寞與繁華輪轉的無邊蔓延中，便有與天地同命、與古今相憐之感。本書雖不能及，亦是追慕前賢，願為其眾書之書，可作如是觀也。

<div align="right">陳均　己丑年八月初八夜　京東</div>

崑弋略説

　　如果在冬日，如果東華門大街的某個院子裏，如果出現四個戴白毛巾的口音濃重的農民，這便是北方崑弋歷史上又一個重要時刻的開端。

　　去歲，我曾編《京都崑曲往事》一書，撰封底語云：

> 　　自明朝中葉，崑曲傳入北京，並進入宮廷，成為明清兩朝之宮廷藝術，作為國家意識形態之組成和時尚所好，由京城向全國輻射和傳播，崑曲因而奠定其「國劇」之地位，直至清朝末年，皮黃盛行，崑曲漸衰，宮廷崑曲一則流落京畿，保存於鄉間崑弋班社，一則保留於皮黃班中。民國初年，梅蘭芳等人以崑曲為號召，崑弋班亦進入北京，一時有「崑曲復興」之說。韓世昌被譽為「崑曲大王」，與梅蘭芳並稱。此後，崑弋班社分分合合，於亂世輾轉於平、津、河北鄉間，並曾發動全國巡演，保存並傳播了北方的崑曲一脈。在國共易手之後的中國大陸，北方崑曲亦有著生生滅滅之歷程，因而見證著特殊的社會歷史進程。

　　書中收有叢兆桓先生的演講稿一篇，名為〈北方崑曲的生生死死〉，乃叢先生在臺灣中央大學之演講。所謂「生生死死」，晚清民國之時代可謂大動盪，緣由在於西方思想與中國之遭遇，而崑曲作為中國傳統文化之一部分，在日趨「西化」、「現代化」之現代中國，亦是衰微之極。

禮失而求諸野，在北京城內已難覓崑腔蹤影之時，河北鄉間的崑弋班社卻呈興盛之勢，並挾勢進入北京城，且居然得以暫時立足。惟崑弋班以往在鄉間多唱高腔，入城後因觀眾多喜聆崑腔，故改高腔為崑腔，至此崑腔雖得以延續，高腔則愈衰，而終至絕滅。

然民初崑曲之「文藝復興」僅曇花一現，隨著國民政府之南遷，崑弋班內部之矛盾，時勢終如落花流水，終於不可收拾。我讀卞之琳文，卞之琳憶三零年代於北京大學讀書時，曾隨張充和去觀崑弋班演戲，臺前即有聯曰「不惜歌者苦，但傷知音稀」。此聯，崑弋前輩之回憶錄常現之，叢先生亦常念之，並言少年時見崑弋前輩淪落如此，潦倒如此，便暗下決心，有生之年定要改變此種狀況。或可說，叢先生後來之種種崑曲理念及實踐，此種想法確是一個重要的思想基礎。

叢先生亦常言，1956 年南北崑會演時，他隨北方崑曲代表團去上海，見曲家徐凌雲。徐凌雲即對他們云，正是當初（1922 年）韓世昌去上海演出，從而刺激蘇滬一帶之曲家，因北方尚有崑腔班社，而崑曲之發源地蘇州則已不見。嗣後乃有籌建崑劇傳習所之倡議。

以往崑曲（崑劇）史，多以蘇州崑曲為敘述之線索與重心，而忽視北方之崑曲，其實謬矣。諸如宮廷崑曲乃是清一代戲曲之正統，皮黃班之崑腔為其遺脈，早期著名之皮黃藝人亦多兼為技藝精湛之崑腔藝人（或許正因此，曹心泉於三零年代憶曰崑腔於光緒後方算衰落也）。而崑弋班社之郝振基、陶顯庭、韓世昌諸人，則常見諸於報端，與皮黃梆子諸名伶並立。如若置此等崑曲史現象於不顧，其書之價值之減半（套用馬祖所云「智與師齊，減師半德。智勝於師，方堪傳授」之語式），亦可想而知也。

崑弋藝人於民國亂世，雖間有風光霽月之際遇，但終究是一衰再衰、輾轉流離零落之命運也。

曲家朱復先生以收集、整理崑弋史材聞,其為《北京戲劇通史·民國卷》撰「京派崑曲、崑弋班與業餘曲社」一章,分為「皮簧班中的京派崑曲」、「崑弋班的入京與重振」、「崑弋班的瓦解與衰微」、「南派崑曲與業餘曲社」諸節,大體描述民國北京之崑腔概況。其二、三節專述崑弋,亦能明其氣運所繫。

同合班、榮慶社相繼入京、郝振基、陶顯庭諸伶之藝業達於京城暫且不表。蔡元培、吳梅及北大韓黨六君子之故事也暫且不講。此處只說與韓世昌有關之二逸話:

一為韓世昌與《新青年》「戲劇改良」爭論之關聯。世人皆以《新青年》之戲劇改良專號等論爭為京劇而發,如《京劇百年叢談》一書將《新青年》之論爭置於篇首。其實此論爭乃因崑曲、因韓世昌而發。故陳獨秀曾撰文批曰「大名鼎鼎之韓世昌,竟至一字不識。」此隱情,當日之北大學生王小隱曾言之。因彼時張厚載於報端撰文曰崑曲為「文藝復興」,與《新青年》之胡適所倡導新文化運動「文藝復興」名同而實異也。

另一為國會議員韓世昌欲強迫崑弋名伶韓世昌改名之事。此聞流播甚廣,常被提及。惟議員韓之後人於共和國建國後,撰文分辯並無此事。

三零年代初,韓世昌應滿鐵之邀去日本為天皇加冕賀禮,此乃崑弋藝人第一次或許也是唯一的一次出國巡演,其時《北洋畫報》等刊亦常登載劇照、新聞及韓世昌來信。日人撰《韓世昌與崑曲》小冊,評曰:

> 談及韓世昌在今天中國劇壇的地位,可以說是皮黃戲的梅蘭芳、崑曲界的韓世昌並稱。如果用光來為二人作比喻,梅蘭芳就好像是百貨大樓五光十色的燈火,韓世昌則好比孤島懸崖上的燈塔之光,充盈著無法言傳的精妙和典雅。(江棘譯)

而《滿蒙雜誌》的專刊上，王小純則戲謔「韓世昌因得到崑曲大家吳、趙二氏的提攜，陡然間聲名大振，繼梅蘭芳的梅毒、余叔岩的魚口（花柳病名）、程豔秋的程瘟、白牡丹的白帶這些綽號之後，韓世昌也得名傷寒。」（江棘譯）

　　至三零年代中期，侯永奎、馬祥麟重組榮慶社於天津（據聞侯馬與韓白分家後，求之於齊如山，齊乃助以衣箱行頭，方維繫也），因郝振基、陶顯庭亦參與，好角甚多，故也略成氣候，並辦榮慶崑弋科班。但一年後，因戰事影響，此科班便解散。此後又因水災之厄，名伶多病多故，此後便再難成班矣。

　　至四零年代，韓世昌白雲生在北平組織演出，邀侯永奎從天津坐火車至北平，並加以曲友幫襯，但所得之資尚不夠侯永奎等人之車費也。則正應前所引之台聯「不惜歌者苦，但傷知音稀」也。

　　其時，王益友於偽北大教崑曲社曲友身段，並卒於此。叢兆桓先生之大姐叢秀荃、二姐叢秀華即於此時習崑曲。

　　因此，至 1949 年時，崑弋已不成格局，韓世昌擺煙攤（據云是侄子之業，韓代看而已。但由此亦知其門庭冷落矣），白雲生於中山公園擺茶水攤，魏慶林拉排子車，侯永奎於天津演皮黃，馬祥麟於蕪湖教戲，侯炳武於武漢教戲，田瑞庭田菊林父女於山東教戲，侯玉山諸伶於鄉下務農……閒時亦教得若干農村子弟。

　　直至中原逐鹿之塵埃將定，金紫光陸續尋得這班崑弋藝人，來教授叢兆桓這批「新文藝工作者」，卻可比作杜麗娘初回生之「土花零落舊羅裳」是也。

青春版《牡丹亭》

　　當人們還在為新落成的國家大劇院的首演劇目爭論不休時，青春版《牡丹亭》已悄悄踏上國家大劇院的舞臺——作為首批試演的七個劇目之一，2007年10月8日至10日，青春版《牡丹亭》又一次來到了北京——僅僅在五個月前，它剛剛在北京展覽館舉行第一百場演出紀念。相似的情景一再重演，國內外的戲曲學者又一次雲集京城，宣讀事關青春版《牡丹亭》的論文，而這些文章又將被結集，彙入到綿綿不絕的青春版《牡丹亭》宣傳品中。但與以往稍有差異的是，在研討會的最後一天，以說《論語》、《莊子》走紅全國的「學術超女」于丹，出現在會場，踞於桌旁侃侃而談，她新近在國慶的央視節目中說起了崑曲……

　　從2003年白先勇開始籌備青春版《牡丹亭》，到2004年4月在臺北首演，到在國內各高校的頻繁巡演，到被報導為堪比「梅蘭芳赴美」之轟動的美國巡演，再到如今登上國家大劇院，青春版《牡丹亭》之路途風光及影響自不待言。時人論及青春版《牡丹亭》之成功，不外乎「白先勇」加「青春版」，以及「全本」、「原汁原味」之類的廣告語。事實上，由於「白先勇」所持有的「文化象徵」（著名小說家）和「政治象徵」（白崇禧之子），使他得以整合諸多資源，並投入到青春版《牡丹亭》的生產與運作中。譬如，他選擇實力原本較為薄弱的蘇崑（江蘇省蘇州崑劇院）合作，便迎合了蘇州以崑曲為「城市名片」之訴求，在與地方勢力的共謀中，青春版《牡丹亭》之製作與推廣方得有強力後盾。又譬如，他延請浙崑（浙江省崑劇團）汪世瑜和江蘇省省崑（江蘇省崑劇院）張繼青親為教授青

春版《牡丹亭》主演，並分別擔當總導演和顧問，汪世瑜素有「巾生魁首」之美譽，張繼青號作「張三夢」，皆名聲卓著表演精湛之崑曲藝術家，但分屬不同劇團，在以往行政體制中，集聚於另一劇團本屬難事，但白先勇為之，並以之為青春版《牡丹亭》藝術之保證及號召。又如青春版《牡丹亭》赴國內外眾多高校及演出場所巡演，所到之處待若上賓，更非白先勇而不能有。再如青春版《牡丹亭》背後的巨額投資、劇本唱腔的改編、演出宣傳之運行等等，皆需整合國內外的諸多資源，凡此種種，其發動均繫於白先勇一身。

青春版《牡丹亭》之風行，可謂極大地改變了崑曲之觀念及其運作機制。自二十世紀八十年代以來，劇團依託行政體制獲取資源及位置，崑曲之表演及接受基本在小圈子內循環，觀看崑劇一般被視作「落伍」，所謂「年輕人不願看慢曲，老年人捨不得花錢」是也。但青春版《牡丹亭》提出「青春版」、「全本」、「原汁原味」、「大製作」諸多概念，其強大的包裝及宣傳機器以「時尚」相號召，因而使崑曲在人們的觀念中由落伍陳舊的藝術一變為可消費的「時尚」——如同欣賞芭蕾或西方古典音樂。在此前後，「非物質文化遺產」這一稱號逐漸在中國社會升溫，崑曲因第一批進入「非物質文化遺產」名錄，而獲得更多關注。「非物質文化遺產熱」與青春版《牡丹亭》之熱感相應和，因而有所謂「崑曲熱」之現象。

青春版《牡丹亭》之後，有《1699 桃花扇》。《1699 桃花扇》本是文化體制改革的產物，即經「事改企」之改制後，新成立的江蘇演藝集團為推出精品以印證其改革之政績，聘請話劇名導田沁鑫執導，而曾有過戲曲經歷的田沁鑫則選中江蘇省省崑，並排演《1699 桃花扇》。《1699 桃花扇》亦效仿青春版《牡丹亭》，如以「青春版」、「大製作」、「原汁原味」等概念為號召，請來與白先勇相當的文學名家余光中掛名為顧問等，並更為激進，諸如所選用演員更為年輕，打出復原 1699 年原貌之廣告等等。不過，由

於其資金、宣傳推廣等運作大多依託行政力量，因此其市場及影響似乎並不如青春版《牡丹亭》。而且，《1699 桃花扇》除青春版外，還相繼推出傳承版、簡版、音樂會版等諸多版本，這說明其資源整合尚待完善，亦可能在嘗試「青春版」之外的其他出路。事實上，《1699 桃花扇》雖以「青春版」始，卻以「傳承版」獲譽。《1699 桃花扇》之後，一時成為媒體熱點的，又有廳堂版《牡丹亭》，廳堂版《牡丹亭》沿用青春版《牡丹亭》、《1699 桃花扇》之概念，如「青春版」、「原生態」、以余秋雨掛名顧問、話劇名導（林兆華）與崑劇導演（汪世瑜）之合作等等，又根據其所在地皇家糧倉之特點，提出「廳堂版」概念，如借用「家班」之稱呼、小劇場、不用麥克風之類的「非舞臺」形式，與之相應的是「高票價」，因而引起爭議。不過據南方週末對皇家糧倉經營者的訪談，所謂廳堂版《牡丹亭》，其出發點不過是其承包皇家糧倉之後的一筆生意經而已。此外，「全本」這一概念亦有所伸展，青春版《牡丹亭》提出「全本」、連演三天之演出方式，蘇崑在稍後推出的《長生殿》亦是連演三天的「全本」，而上崑（上海崑劇團）則又於 2007年推出連演四天的全本《長生殿》。

自青春版《牡丹亭》而下，凡新創崑劇，均循「青春版」、「大製作」、「全本」之路線，並愈演愈烈。雖則人們於崑曲之觀念由「落伍」轉為「時尚」，崑曲的影響及接受群體擴大，但崑曲演出、製作諸方面的運作機制反受制於此。而且，因崑曲首批進入聯合國「口頭和非物質文化遺產」名錄，也成為各種勢力爭奪之目標──商人藉借崑曲以作廣告（如「廳堂版《牡丹亭》」），地方勢力藉借崑曲以作「名片」（如由江蘇投資的紀錄片《崑曲六百年》被諷為「蘇州崑曲六百年」），劇團藉借新創崑劇以獲文化部專案資金……對這一趨勢持批評立場，較為系統且尖銳、並產生很大影響的，南有顧

篤璜，北有張衛東──諸如張衛東所言「正宗崑曲，大廈將傾」，
或許是對這一流行趨勢的當頭棒喝。

本文原載於《話題 2007》（三聯書店 2008 年版）。

崑曲作為一種「文人藝術」

——張紫東、補園與晚清民國蘇州的崑曲世界

　　近日在張瑞雲先生處得睹張氏舊藏《崑劇手抄曲本一百冊》，並言及《崑劇手抄曲本一百冊》與《異同集》之淵源，《崑劇手抄曲本一百冊》為目前所知收錄劇碼最多的曲譜總集，達九百零四折，並有多種稀見劇碼。其於崑曲之重要意義，已見若干學者闡發，譬如樓宇烈先生認為此曲本之出版為「當今崑曲遺產保護工作中的重要成績之一」，又如王馗先生認為此曲本之編訂「保存了民國時期尚存的崑曲藝術遺存」，又如周曉、易小珠先生認為此曲本及藏於中國崑劇博物館的崑曲手折有很多為俞粟廬先生親錄，故具「非常重要的文物價值」（金年滿先生亦有考證），等等。各家闡釋精義，讀後良有所得，但亦使我想起另一話題，即崑曲作為一種「文人藝術」，因所言之《崑劇手抄曲本一百冊》、崑曲手折及「補園舊事」更近於「文人藝術」之意趣也。

　　崑曲作為一種「文人藝術」，迄今論者甚少，嘗見白謙慎言張充和及書法史、張衛東言崑曲與國學、儒學之關聯立論之，雖取意各各不同，但實則脫離以崑曲為一種「戲劇樣式」之觀念窠臼。因以崑曲為「戲劇樣式」，或是以「戲劇樣式」為主的藝術門類，更可能是一種近代之視角。如以中國的傳統文化之源流視之，崑曲作為一種與詩書畫印等相通或同源異流之「文人藝術」，亦可呈現一種理路，或更能展現崑曲之內涵。

　　從《崑劇手抄曲本一百冊》來看，除用於「拍曲」之實用功能，其抄寫者之書法，在「名人手跡」之文物價值外，可視作晚清民國

時期書法藝術的重要遺存，如張紫東向俞粟廬學習書法及臨摹王羲之行書之經歷，以及一些如今尚不知姓名及不知名的抄寫者的書法，可知彼時之書法史狀態。也即，抄寫曲本之行為，並不單單具有拍曲、曲譜之整理、編訂等功能，更有文人之寄託與趣味在焉（前者亦在其內。除《崑曲手抄曲本一百冊》外，「外觀精美」的崑曲手折並鈐有諸多「精緻」印章，更能體現此種意趣）。或者說，曲本及手折本身即是「文人藝術」之產物。

而且，從《異同集》到《崑劇手抄曲本一百冊》的生產、流播和印製過程，在曲本背後的「人與事」，亦揭櫫了一個關聯至北京、蘇州及其周邊之間的文人圈，其交遊與人際網路，不僅昭示近代以來崑曲史的某個側面，亦可窺見崑曲作為一種「文人藝術」，與書法、繪畫、篆刻、詩詞等一起，在晚清民國文人階層之間所具備的功能與作用。

再說「補園與崑曲」，從現今所開掘的「補園文化」來看，崑曲僅是其中一部分，此外亦有園林、建築、書法、繪畫、篆刻、收藏、陳設、楹聯、詩詞等，均涉及到近現代文化史的重要方面。但「補園文化」之特殊性在於，它所關涉的諸種文化與崑曲多有交集，或者可描述為，崑曲是「補園文化」之重心。從《補園舊事》及其《續編》的眾多憶舊、研究文章可知，「補園」之初建，崑曲即是其所考慮的因素之一，再如卅六鴛鴦館和十八曼陀羅花館，即為便於拍曲而設，卅六鴛鴦館之建築或許不甚符合園林之美學，但卻為拍曲營造了一個良好的空間。亦即，雖則園林美學與崑曲美學有相關性與相似性，但當兩者有所衝突時，補園之建造者則是傾向於崑曲美學，此館之營建即是在崑曲美學與園林美學之間的選擇，這也更可作為崑曲在「補園文化」中的重要性之佐證。而且，二書描寫和回憶了補園內的大量日常生活場景，譬如拍曲唱曲彩串、題

詞碑刻、晾曬書畫戲服等，從這種日常瑣事之追憶，亦可體味到崑曲作為一種「文人藝術」在補園之位置。

補園又為書畫藏地。張紫東之祖父張履謙建造補園時，延請畫家、曲家及書法家為西席，而俞粟廬曾在補園教兩代人唱曲和習字。緊鄰補園戲廳的是大書房，各房還有小書房，藏書甚豐。張履謙本人愛好崑曲，又善篆字和篆刻，且收藏字畫文物。張紫東亦是崑曲名家，稱作「吳中老生第一人」，善書法，收藏碑帖。他請行家來欣賞碑帖並題簽，其中即有俞粟廬、吳梅等曲家之題簽。現諸多博物館保存有補園之藏品，如蘇州博物館藏有 300 多本補園的藏帖，上海博物館亦有收藏。

尤可注意的是《滋蘭室遺稿》，從詩稿本身所寄寓的情懷，以及後人對作者王嗣暉（張紫東繼母）的追憶與研究中，我們可以感受一個身受中國傳統文化侵染的閨閣女子形象，並令人思至時下較為引人注目的張充和現象，張充和為「合肥四姐妹」之最幼者，其張家亦是蘇州之大家族。如今張充和的主要身份被認為是曲家，但也兼通詩書畫，而被定位為「文人藝術傳統在當代的延續」（白謙慎：〈張充和的生平與藝術〉，載《張充和詩書畫選》三聯書店 2010年）。由王嗣暉至張充和，我們可以看到，這種包括崑曲、詩書畫印等傳統文化的習得，其實是傳統社會裏精英家庭所具備的基本教育和素養，亦體現中國傳統的「文人藝術」之「情致」。

崑曲作為一種「文人藝術」，其特性可描述為兩個方面：一者，崑曲本身即是一種綜合藝術，此種「綜合」並不等同於素常所說作為戲劇樣式之一種的崑劇之「綜合」，譬如崑曲手折所蘊含的書印等藝術，拍曲彩串所體現的音樂、服裝、園林、建築、舞臺等藝術，等等。二者，崑曲與其他藝術種類一起，構成中國傳統文化中最精粹的部分。余英時曾引《莊子·天下篇》「道術將為天下裂」來描述中國傳統藝術的綜合性及共通與關聯之理（余英時：〈《張充和詩

書畫選》序〉，出處同上）。在傳統文化中，崑曲不僅與其他文人藝術相通，而且兼具禮儀性和世俗性之功能。從宮廷來說，崑曲在節慶、接見使臣中成為一種禮儀式的演出樣式，在民間社會，在各種喜慶堂會及招待賓客的禮儀性場合，崑曲也多是不可或缺。而且，崑曲作為日常消遣與娛樂之一種，也具備更為廣泛的世俗性之功用。

　　這就涉及到另一話題，也就是自近代以來，隨著中國之現代化，中國社會結構的變動，傳統社會及其文化亦呈現變化之勢，西方文化擠壓或佔據了以往傳統文化之空間，而且，在現代知識體系之下，崑曲不再被視作一種「文人藝術」，而更多的被當作一種戲劇樣式，其空間由廳堂轉移到劇場，這一變化所產生的影響茲大，譬如從文化上，由於參與者與贊助者階層的變化，崑曲不再向上，而是向下，也即其趣味不再是趨向於文人化，而是極力迎合與滿足新觀眾與政權之需求，而這一階層，由於近現代文化與社會變革，其趣味則多趨於通俗化和西化。在這一情境之下，如今我們所言及崑曲之諸多時弊如通俗化、意識形態化等，即屢見不鮮焉。

　　崑曲在補園中的位置，以及所延伸的崑曲在晚清民國社會結構中的位置，也是一個可探索的問題。補園的擁有者張氏家族，其身份亦官亦商，在傳統社會結構中應是屬於士紳階層，士紳階層對於地方政治的領導與參與，為中國明清社會的一個顯著特徵。從「補園舊事」的回憶來看，崑曲除作為業餘消遣之外，亦關涉士紳之間的應酬與人際網路，譬如在蘇州及其周邊，存在著諸多與「補園」相似的士紳家庭，拍曲、同期、組織曲社及研習崑曲成為其日常應酬的一部分，這些應酬不但加深家族之間的聯繫，甚至產生聯姻關係，而且有助於共同承擔和處理一些地方事務，如崑劇傳習所的建立、教學、培養，都牽涉到蘇州乃至上海的曲家及文人群體。這僅是一例。《補園舊事續編》裏所輯錄的《蘇州市錄》，亦談及銀行公會等組織在補園裏的雅集。那麼，這些士紳家族如何通過崑曲開展

其交遊及加強人際網路，以及崑曲作為傳統的文人藝術，在文人、士紳的人際網路中被賦予的功能，亦有待於發現更多的史料，而予以考掘。

<div align="right">陳均辛卯中秋後五日於通州</div>

（補記：感謝張瑞雲先生關於《崑劇手抄曲本一百冊》及補園書畫藏品狀況的介紹。其他引自《補園舊事》、《補園舊事續編》及《崑劇手抄曲本一百冊》研討會文，不再另注。特記之。）

不惜歌者苦，但傷知音稀
——李淑君的人生與藝術

　　題目裏的「歌者」之「歌」卻是指崑曲。崑曲作為一種在前近代中國產生的文人藝術和戲劇樣式，自晚明至共和國，有「七死七生」之劫，然又衰而不絕，如禪宗之傳燈，故我借其喻，以「持燈」形容崑曲之歌者。又，李淑君為建國後至文革前名聲最為卓著的青年崑劇演員，常任俠曾有詩讚「宛轉能歌李淑君」，在當代崑曲史上，李淑君以「能歌」而聞名，她曾演唱電影《桃花扇》中的全部插曲，聽者皆以為「仙樂」，而且，至今雖有二十餘年不再上舞臺，或許已漸被後世之觀眾忘卻，但知者猶留有「好聽」之印象。

　　然而李淑君的命運又極其慘烈，雖然曾在幾年間「紅極一時」，卻又因此飽受幾十年精神病症的困擾，並黯然告別舞臺。或許，李淑君的人生與藝術，可比作詮釋「古中國的歌」（此為葉秀山先生言京劇語，但談崑曲亦可）的持燈歌者穿行於紅色年代，這也正是崑曲在彼一時代命運的縮影。

一、從芭蕾到崑曲

　　李淑君的出生時間與地點，有多個版本。曾見北方崑曲劇院新近出版的李淑君 CD（為北方崑曲劇院「名家演唱系列」之一種），內文介紹說李淑君生於北京，其實誤矣。在各種相關辭典上，大多稱李淑君出生於 1931 年或 1930 年，出生於上海或山東或海洲，造成這種狀況的原因，卻是因為李淑君的身世與經歷。

李淑君的祖籍是海洲，今屬連雲港市，父親曾為偽軍軍官，抗戰勝利後，又變為國民黨軍軍官。在解放後的「三反」運動中逃往香港，輾轉至臺灣。據說是李淑君向其父通報消息，並親送至前門火車站，此後亦有書信相詢。這一歷史自然給李淑君帶來了沉重的「包袱」。有一則流傳很廣的故事說：五十年代初期，李淑君常被招至中南海演出、伴舞，有一次與周總理跳舞時，問及家庭，稱父親是國民黨中將，在旁的羅瑞卿便說是個小官，而總理讓她放下「包袱」。但是顯然，在那個時代，這個「包袱」是怎麼也放不下的。直至 2006 年，當我拜訪李淑君時，此時李淑君已是被精神病折磨二十餘年，記憶也斷斷續續，但第一句話卻是「你們來給我平反」「她們說我是特務」之語，可見其身世對於一生之影響。

李淑君的母親生長於北京，後被其父納為姨太太，所以少時的李淑君常輾轉於北京、上海、山東、海洲、南京等地。可能在不同時期的簡歷上所寫出生地不同，因而造成出生地點模糊且不一。李淑君的出生年份卻與她後來從事文藝工作有關。原來，1951年，中央戲劇學院崔承喜舞研班招生，報考年齡限制在 20 歲以下，李淑君此時正就讀於輔仁大學一年級，曾看過芭蕾舞劇《和平鴿》（李淑君回憶說「我太喜歡芭蕾了」「中國也有芭蕾了，就放棄了輔仁大學」），老師也推薦她去報考，但是她出生於 1930 年，年齡已超過，於是改為 1931 年去報考，並順利考上，於是出生時間遂從 1930 年變為 1931 年。

此處涉及到當代舞蹈史和崑曲史的一個重要問題，也即中國古典舞與崑曲之關係。從 1949 年底開始，華北文工團以及後身北京人民藝術劇院就陸續納入北方崑弋老藝人，如韓世昌、白雲生、侯永奎、馬祥麟、侯玉山、侯炳武等人，也有劉玉芳等京劇藝人，他們的任務就是將崑曲和京劇中的基本身段、程式予以編排、規範，化為中國古典舞，並教授給劇院的舞蹈隊。而早在 1944 年，朝鮮

著名舞蹈家崔承喜在北平流亡時，創建「東方舞蹈研究所」，與梅蘭芳、尚小雲等京劇名家探討中國戲曲中的舞蹈。1950 年，他和韓世昌、白雲生、馬祥麟、侯永奎、荀令香等崑曲京劇老藝人一起合作，請來這些老藝人在課堂上示範生、旦、淨、末、丑的各種動作，她則記錄並編排了花旦、青衣、武旦的舞蹈教材，還拍攝了「中國舞蹈基本動作訓練」的新聞記錄片。舞研班創立後，這項工作依然在進行。而李淑君進入舞研班，也接受了這種由崑曲京劇身段而來的舞蹈訓練。

伴隨著新中國的建立，諸多由「新社會」而來的「新藝術」皆在探索、創建之中，除「中國古典舞」外，「新歌劇」也是彼時爭論、實驗很多，與崑曲因緣很深的藝術門類。因彼時「新歌劇」有三種路向：一種是以西洋歌劇為範本，予以中國化，如《茶花女》等，一種是以民歌、民間曲調為基礎，如《白毛女》等，一種是以中國傳統戲曲為基礎。所以，1953 年，曾有中央實驗歌劇院之實體，實踐這三種道路，後又一分為三，其中提倡以戲曲為基礎之力量組成了北方崑曲劇院。

從 1951 年至 1952 年，李淑君在中央戲劇學院學習，接受了各種舞蹈基礎訓練。崔承喜舞研班畢業後，又轉至吳曉邦舞運班繼續學習。雖然李淑君因喜芭蕾而學舞蹈，但最初卻以民歌歌手成名。因吳曉邦舞運班常至全國各地學習民間舞蹈，李淑君曾隨隊去雲南學習花燈戲，後又至遼寧海城學習二人轉，並學會《瞧情郎》一曲。又因李淑君音色甜美，遂因此曲一舉成名。彼時有報導描述說，本來李淑君是青年演員，在晚會中一般排在前面演唱，但由於其演唱《瞧情郎》非常受歡迎，所以戲碼越排越後，到了壓軸或大軸的位置。因此，如今很多彼時的觀眾，雖然記不起歌名《瞧情郎》，但是仍然記得歌裏面所唱的「大西瓜」，提起李淑君便道，「不就是那首『大西瓜』麼？」

此時李淑君的命運有一大轉折，就是中央實驗歌劇院來中央戲劇學院挑選演員，李淑君遂到中央實驗歌劇院民間戲曲團，除繼續演唱民歌外，開始學習各種傳統戲曲。據李淑君回憶，當時中戲亦挽留，並稱可送她去蘇聯繼續學習芭蕾，但是她覺得自己除跳舞外，還有好嗓子，更偏愛「載歌載舞」之藝術，便去了中央實驗歌劇院。

中央實驗歌劇院的民間戲曲團號稱「總戲曲團」，因其目標為以中國戲曲為基礎創建中國之新歌劇，所以只要他們發現哪裏有好的劇種劇碼，便派人去學。不久李淑君便學演閩劇《釵頭鳳》，又學習豫劇《紅娘》，後來《紅娘》中的唱段也成為她的代表曲目。而去福建泉州學習梨園戲《陳三五娘》則記憶頗深，因條件艱苦也。據同去學戲的叢兆桓先生回憶，彼時梨園戲劇團僅有一人會說普通話，他們去泉州數月，雖然聽不懂戲詞，但仍然「刻模子」學完。回來後在北京彙報演出，臺上臺下均聽不懂。

彼時中央實驗歌劇院排演《小二黑結婚》，共三組演員，其中二組所排為今之所見該劇，即以民歌與民間曲調（三梆一落）為基礎的歌劇，而李淑君與叢兆桓則另排以戲曲為基礎的歌劇，並籌備排演《槐蔭記》。

1956 年 4、5 月間，浙江省崑蘇劇團的新編崑劇《十五貫》晉京演出，可謂是當代崑曲史上的關鍵事件。因《十五貫》符合提倡實事求是、反對官僚主義之政治時勢，便得以宣揚和提倡，周總理有「一出戲救活了一個劇種」之談話，隨後《人民日報》亦發表〈從「一齣戲救活了一個劇種」談起〉之社論。此後，崑曲有起死回生之機。至 11 月，上海舉辦全國崑劇觀摩演出。

此次演出又稱作南北崑會演，在上海，由俞振飛、傳字輩及徐凌雲等老曲家組成南崑代表團，在北京，由韓世昌、白雲生、侯永奎、侯玉山等崑弋老藝人，再加上中央實驗歌劇院曾學習崑曲的青

年演員、中國戲校的畢業生等，組成北方崑曲代表團。在南北崑會演中，李淑君臨時「鑽鍋」學演《昭君出塞》，以青年主演之勢出現在崑劇舞臺上，從而奠定了此後她在北方崑曲以及崑曲界的位置。1957年6月22日，以北方崑曲代表團為基礎，北方崑曲劇院成立。李淑君等歌劇院演員亦轉入北方崑曲劇院，由歌劇演員變為崑劇演員。

從芭蕾到歌劇再到崑曲，這一「出身」對李淑君以及同輩崑劇演員影響至深。譬如彼時北京、上海、江蘇三地崑劇旦角演員之風格之差異，北京如李淑君等出身於歌劇，故表演純樸大方，演唱多留有歌劇痕跡；上海如張洵澎、華文漪等，受言慧珠言傳身教，表演偏嗲，且受京劇影響；江蘇如張繼青等，亦兼演蘇劇，故風格內斂，有地方戲曲之格局。因地域與經歷不同，故有此區別。

李淑君之成名亦有另一意義。因建國前崑劇班社以男演員為主，旦角也多為「男旦」，如韓世昌、馬祥麟、朱傳茗等。除此之外，僅北方崑弋有張鳳雲、田菊林、南崑有張嫻為「坤旦」。但在建國後，「男旦」漸被廢止，「坤旦」成為崑劇舞臺的主角，而李淑君則應時而生，乃崑劇「坤旦」中最特出者，成為北方乃至全國崑劇青年演員之代表。

二、「紅霞姐」與「鬼阿姨」

從1957到1966年，可說是李淑君崑劇生涯的「黃金時代」。一方面，她身為北方崑曲劇院的當然主演，主演了一系列有影響的大戲，以此在當代崑曲史上留有聲影。另一方面，她的崑曲演唱與表演亦在探索之中，並結合自己的嗓音條件，形成自己獨特的富於感染力的風格。

彼時北方崑曲劇院有「五大頭牌」之說，據叢兆桓先生回憶，北方崑曲劇院原來的演出場所為西單劇場，後因拆遷，轉至長安大戲院，長安大戲院原屬北京京劇團所有，大廳中懸掛有馬、譚、張、裘、趙（馬連良、譚富英、張君秋、裘盛戎、趙燕俠）五位主演的大照片，北方崑曲劇院進駐後，便在對面懸掛起更大的照片，亦是五位主演，為韓、白、侯、李、叢（韓世昌、白雲生、侯永奎、李淑君、叢兆桓）。這一排列應是符合北方崑曲劇院彼時之狀況，因韓世昌為民國時「崑曲大王」，為北方崑曲劇院之象徵。白雲生、侯永奎則依然活躍於崑劇舞臺，李淑君與叢兆桓則是青年演員中的主演。

在北方崑曲劇院所編排的一系列大戲中，李淑君皆擔綱女主角，而根據不同劇碼，由侯永奎或叢兆桓任男主角，譬如《百花公主》，李淑君飾百花公主，叢兆桓飾海俊；《紅霞》，李淑君飾《紅霞》，侯永奎飾游擊隊長趙志剛；新《漁家樂》，李淑君飾鄔飛霞，侯永奎飾；《文成公主》，李淑君飾文成公主，侯永奎飾松贊干布；《吳越春秋》，李淑君飾越夫人，侯永奎飾勾踐；《李慧娘》，李淑君飾李慧娘，叢兆桓飾裴禹……諸多大戲裏，最有影響的可說是《紅霞》和《李慧娘》，在批判《李慧娘》的風潮中，李淑君曾發表署名文章〈要演紅霞姐，不做鬼阿姨〉，即是言此二劇。事實上，這兩個戲及她所主演的這兩個角色，在當代中國之社會文化中，亦皆具有象徵功能。

「紅霞姐」出自北方崑曲劇院於 1958 年排演的現代戲《紅霞》，一則是在「大躍進」運動中，確立「以現代戲為綱」之方針，各文藝團體紛紛「放衛星」，京劇院「今年要編八十齣現代戲」，而北方崑曲劇院則要「十五天排出現代戲《紅霞》」。另一方面，北京彼時正上演歌劇《紅霞》，此後又有電影《紅霞》，各劇種亦紛紛搬演《紅

霞》，形成「紅霞熱」。北方崑曲劇院副院長金紫光等人或因其「歌劇」生涯，以為從歌劇改為崑劇現代戲較為適宜，便提出這一目標。

《紅霞》一劇所敘述亦是彼時流行題材，如丁佑君、劉胡蘭，亦是新中國所樹立之英雄形象。該劇以紅霞、趙志剛（游擊隊）與白五德（白匪）為對立雙方，以「紅霞」的自我犧牲，最終取得消滅白匪的勝利而告終。報導中所描述的一幕「火紅的太陽從東方升起，美麗的朝霞出現在天空。紅霞為革命英勇地犧牲了，她的英姿像雕塑般地屹立在山頭。──北方崑曲劇院演出的『紅霞』全部結束。」則展示了該劇的象徵性。

《紅霞》被命名為「新崑曲」，其演出彼時被視為古老劇中演出現代戲的成功嘗試，故茅盾曾發表詩作云「新聲孰最數紅霞，／埋玉還魂未許誇；／厚古薄今終扭轉，／關王湯孔太奢遮！」此詩即言及《紅霞》在彼時政治形勢中之影響。而且《紅霞》這一現代劇碼的出現，也使得北方崑曲劇院在下鄉演出中缺少劇碼的狀況得到改變，因傳統崑曲戲在下鄉時較少受歡迎，所以演員多表演歌舞，李淑君亦唱「大西瓜」，但《紅霞》因採取現代戲形式，題材亦是彼時流行題材，所以演出時頗受歡迎。叢兆桓先生回憶說，在農村演出時，臺下常有人拉臺上反面人物的腿，如觀看《白毛女》之反應。而在保定演出時，臺下觀眾有上千名女孩子，齊聲叫喊「紅霞姐」，這都是演出《紅霞》時的極端體驗，皆因扮演紅色年代之英雄所致。

彼時關於傳統劇中能否演出現代戲爭論不休，李淑君主演的「新崑曲」《紅霞》為較早獲得好評的現代戲，亦是京劇「樣板戲」確立之前的崑劇現代戲之嘗試。此後北方崑曲劇院所排演的現代戲，如《師生之間》、《飛奪瀘定橋》、《奇襲白虎團》均受歡迎，其中若干特技也被引入到「樣板戲」中，北方崑曲劇院解散後，一批北方崑曲劇院青年演員成為樣板團及樣板戲的主要演員。

「鬼阿姨」則是指崑劇《李慧娘》的主角「李慧娘」，此劇由孟超編劇，又被康生所盛讚，如康生稱劇中裴禹的扮演者叢兆桓為「政治小生」，並推薦該劇至釣魚臺為參加蘇共 22 大的中國代表團演出。《李慧娘》改編自傳奇《紅梅記》，但如《十五貫》改編自《雙熊夢》一般，原傳奇情節結構為雙線索，《李慧娘》則刪去愛情線索，而突出裴禹等太學生與權臣賈似道之間的政治鬥爭，而賈似道之侍妾李慧娘因讚美裴禹被處死，其鬼魂來搭救裴禹並向賈似道復仇。劇末唱詞云「俺不信死慧娘鬥不過活平章」，即是彼時之政治語彙。與《紅霞》不同，《李慧娘》為古典名著之改編，自《十五貫》獲得成功之後，此種將古典名著、傳奇進行刪削，並予以政治化、通俗化，也成為崑劇院團排演大戲的一種路向。

　　《李慧娘》初演時，有「南有《十五貫》，北有《李慧娘》」之說，《十五貫》、《李慧娘》分別被認為是南北崑劇院團的代表劇碼。李淑君在該劇中的表現亦廣受稱讚，譬如她的「鬼步」，學自筱翠花，也下過一番苦功。又因彼時很多鬼戲劇碼被禁，不能上演，《李慧娘》算是將舊技巧運用於新戲，所以能受一般觀眾歡迎。而且，劇中的鬥爭熱情與情節結構，亦合彼時中國之社會情緒，故易形成共感。

　　但在《李慧娘》一劇的演出與運作中，因涉及到高層領導人之間的矛盾，所以不僅在報端常有關於「有鬼無害論」的討論，而且不久就被批判為「大毒草」。這種政治壓力雖未直接殃及演員，但無形中依然構成巨大壓力。當李淑君正在上海學戲時，就在無意中看見報上印有華君武的漫畫，以皮裏陽秋之筆法批判「鬼戲」。李淑君後亦因此檢討，表態「要演紅霞姐，不做鬼阿姨」。

　　在《紅霞》與《李慧娘》之間，李淑君主演的《文成公主》亦較有特色。此劇因配合 1959 年西藏平叛而排演，而宣揚千年前漢藏兩族之友情。李淑君飾文成公主，開場便是「送別」，其景卻似

《昭君出塞》，而此後「遠行」，載歌載舞，雖似《昭君出塞》，卻又化悲傷為豪情。李淑君的「悠揚的歌唱與細膩的表演」獲得了稱讚，此劇也被認為是化用舊劇中的程式而加以「革新改造」嘗試之成功。彼時話劇、越劇也出現《文成公主》之劇，但評者以為崑劇之《文成公主》甚好。

從《十五貫》到《紅霞》到《李慧娘》，可作為崑曲在建國初期至文革這一時期的三個標誌。《十五貫》為崑劇、蘇劇老藝人在浙江宣傳部長黃源之策劃下，迎合政治形勢，從而使崑曲獲得政府之支持，起死回生。在崑劇院團的建立過程中，一批新文藝工作者進入到崑曲領域，一方面是學習崑劇這一劇種之傳統與技藝，另一方面亦抱有改造崑劇之使命。李淑君亦是彼時從歌劇院進入崑劇院中的新文藝工作者之一員。《紅霞》、《李慧娘》等劇皆是回應政治形勢，故一時獲歡迎，然而隨著政治形勢之變幻，命運也隨之變化，《李慧娘》由進入釣魚臺演出到迅速變成「大毒草」之遭遇即是一例。李淑君作為這些大戲之主演，一則其演藝工作非常繁忙，二則亦承擔盛衰榮枯之壓力。北方崑曲劇院解散後，李淑君被調入北京京劇二團，十三年間，李淑君雖也學習樣板戲，並在陶然亭公園、香山等處堅持不懈，但再無上台機會，並被專案審查，其身世與演出《李慧娘》之經歷無疑是重要原因。

三、八十年代之李淑君及其演唱風格

1978 年，北京京劇團內籌備恢復北方崑曲劇院，並成立崑曲小分隊，其時舉辦折子戲演出，因之李淑君才得以重返崑劇舞臺，並在演出中擔當大軸《千里送京娘》。《千里送京娘》為據《風雲毀·送京》與同名江淮戲改編的新編折子戲，於 1962 年由侯永奎與李淑君創演，此後常演不衰，已成為南北崑團的常演劇碼。在籌備演

出中，本來李淑君應是《千里送京娘》之不二人選，但以主演《沙家浜》之阿慶嫂成名的洪雪飛亦想主演《千里送京娘》，洪雪飛為北方崑曲劇院 1958 年高訓班學員，與李淑君皆列為「北崑四旦」，為北崑高訓班之主演。後進入樣板團，代替趙燕俠扮演阿慶嫂而全國知名。在這一爭執中，李淑君因獲北京市文化局長之支持而獲演出《千里送京娘》之機會。但這一事件僅僅是開始，因在文革前，李淑君是北方崑曲劇院的主演，並無其他演員競爭。但文革後，隨著洪雪飛由樣板戲而成名，蔡瑤銑從上海調入北方崑曲劇院，北方崑曲劇院出現洪雪飛與蔡瑤銑競爭之局面，而李淑君則上臺機會日稀。

一位李淑君昔年的同事曾言及李淑君於文革前何以能成為主演：一是條件好，比如李淑君個子高、嗓子好。二是關係好，譬如李淑君上有周總理等國家領導人之關注，中有劇院副院長金紫光之培養，下有樂隊與演員的支持（其夫為樂隊隊長，與劇院同事關係甚好），因此能成為主演。但是在文革後，這些條件都不復存在，而且更年輕更著名的演員的競爭，也使得其盛況難再。

北方崑曲劇院於 1979 年恢復之後，李淑君主演了復排後的《李慧娘》及新編大戲《血濺美人圖》，在《血濺美人圖》中，李淑君飾演女主角紅娘子，其唱詞雖通俗，但唱腔卻婉轉優美。因《血濺美人圖》之劇亦是迎合時勢而排演，彼時中國社會正在進行關於毛澤東思想之旗幟要不要堅持之爭論，且姚雪垠的《李自成》亦暢銷一時，故此劇以「闖王旗打不打」為中心思想，而介入到這一爭論中。所以之後又拍攝為戲曲藝術片，為文革後首部崑曲彩色電影。又因電影傳播較廣，李淑君及《血濺美人圖》也較有影響。

在拍攝電影《血濺美人圖》後期，李淑君開始顯示精神病症的特徵，關於其得病原因，說法不一，亦有諸多野史八卦之傳聞。但綜合而言，一方面是長期的來自身世、演出的壓力，這些政治壓力同時亦是精神壓力，另一方面是恢復建院後，主演位置的失去，以

及其他主演對她的刺激。譬如在 1989 年，她聯繫中央電視臺，準備拍攝《李慧娘》錄影，已經錄音完畢，但因某主演之譏諷，精神病再次發作，錄影之事遂作罷。

自八十年代初期以後，李淑君的精神病反覆發作，據云在精神病院亦唱崑曲。等病好了，便要求演戲。但或許受這一病症之影響，以及劇院主演競爭之關係，李淑君至此再無主演大戲之機會，僅偶爾演出折子戲《千里送京娘》而已。1989 年 2 月，在北京崑曲研習社主辦的「紀念韓世昌大師誕辰 90 周年」專場演出上，李淑君與李倩影、朱心演出《遊園驚夢》，其中李淑君飾杜麗娘，這一演出其實是彰顯了其作為韓派傳人之標誌。但此次演出亦是絕唱，自此以後，李淑君即息影舞臺。

李淑君的崑曲演唱風格常被認為引入民歌、歌劇之元素，在她的演唱中，聲音高亢、音色甜美被認為是她的特色。在演出傳統折子戲《遊園驚夢》時，她用 F 調演唱，比通常所用的 D 調要高一個半調門，這一舉動曾引起爭議，譬如有些老曲家認為調門一高，便失去了崑曲的味道，但李淑君卻想發揮嗓子好的優點，並認為傳統的崑曲唱法調門太低，以致觀眾難以聽清，且容易產生都是一個味道的感覺。這一感受及提高調門之「改革」即帶有新文藝工作者進入傳統戲曲領域之觀念痕跡。但李淑君此後亦注意學習傳統崑曲唱法，並於 1962 年至上海戲校向朱傳茗學習《遊園驚夢》等戲的南崑路子。在此期間，錄製了電影《桃花扇》的全部插曲。電影《桃花扇》為一部相當崑曲化的電影，其主要配演多為崑劇演員（主演本來也定為崑劇演員，後因故未成），音樂、作曲亦來自北方崑曲劇院。這些插曲皆為崑曲唱段，但納入梨園戲等民間戲曲元素，李淑君的演唱此時又正是由帶有歌劇特點之唱腔向傳統崑曲轉換之關口，因此電影《桃花扇》之插曲可稱為她在崑曲演唱藝術上的高峰。

四、結語

　　文末茲錄我所撰寫的〈李淑君源流譜系〉，以見李淑君之人生與藝術之概況：

　　　　李淑君之於崑曲，亦是彼一時代之倒影。

　　　　當日，在新中國的召喚下，一大批新文藝工作者投身於崑曲領域，將之作為自己的事業。

　　　　李淑君原為歌舞演員，以民歌和若干地方戲劇碼聞名，後因《十五貫》進京、南北崑會演、北方崑曲劇院成立等一系列契機而走上崑劇舞臺。

　　　　初因韓世昌、白雲生、馬祥麟諸多北崑老藝人從事中國古典舞的編創和教授，學習了《遊園驚夢》等崑曲唱段，在南北崑會演中開始充當主演，直至北方崑曲建院後的十餘年間，成為北方崑曲劇院的第一名旦。其時報端有「北崑四旦」之說，為李淑君、虞俊芳、洪雪飛、張毓雯。

　　　　李淑君首度主演為馬祥麟所授《昭君出塞》，在建院初期，此戲亦是她的看家戲。

　　　　此後，李淑君獲韓世昌所授傳統戲十餘出，如《遊園驚夢》、《思凡》、《刺梁》、《刺虎》、《百花贈劍》、《奇雙會》、《獅吼記》、《小宴驚變》、《埋玉》等。據李淑君云，《遊園驚夢》雖早已學演，但在迎接建國十周年時，劇院曾挑選多對演員，並確定國慶演出〈遊園驚夢〉的人選。她被選中，因此向韓世昌學習半年，精心打磨此戲。

斯時，北方崑曲劇院有「韓世昌繼承小組」，李淑君並未列名其間。其中緣由，乃是因李淑君、虞俊芳都是劇院主演，主要任務為演出，但也可隨時向韓世昌學戲也。

此外，在彼時演戲時，李淑君常與白雲生、侯永奎搭檔，耳熏目染，亦是受益匪淺。

1962 年 11 月，李淑君獲准去上海戲校向朱傳茗學戲，並正式拜師。在上海約有九月，獲授《遊園驚夢》、《斷橋》等劇。

以上為李淑君所繼承的傳統折子戲。

從上世紀五十年代到八十年代初，北方崑曲劇院所演出的新戲大戲，李淑君大多參與了創演，以《紅霞》、《文成公主》、《千里送京娘》、《李慧娘》、《師生之間》、《血濺美人圖》等最為著稱，其中，《李慧娘》曾為彼時席捲中國社會之一大事件，時有「南有《十五貫》，北有《李慧娘》」之勢。《千里送京娘》亦是南北崑團所常演的保留劇目，直至今日。

李淑君以唱功見長，有詩云「宛轉能歌李淑君」，她將民歌的唱腔揉入崑曲之中，聲音高亢、音色甜美，常被贊許為「仙樂」。還曾為話劇《蔡文姬》中的「胡笳十八拍」配唱、演唱電影《桃花扇》插曲，彼時流播於國中，為人所喜聽。

李淑君擇徒甚嚴，學生僅有董萍，曾授《遊園驚夢》、《紅霞》、《千里送京娘》等劇。自董萍意外身沒之後，北崑由「韓世昌──李淑君」所傳、在崑曲演唱中融入民歌元素之一脈即已難續。

2006 年、2007 年期間，我曾訪問李淑君多次，此後撰寫《歌台何處──李淑君的藝術生涯》（合著）（人民文學出版社 2007 年

版），以及《仙樂縹緲——李淑君評傳》（上海古籍出版社 2011 年版），頗能感受到李淑君之於崑曲的希望與焦慮。今往事已依稀，李淑君也安居於北京近郊某養老院，但其人其藝其命運，亦是紅色年代裏作為傳統藝術之崑曲的遭遇與「變形記」，仍可帶來某些難以磨滅的話題。

《千里送京娘》創演始末

　　在 1960 年北方崑曲劇院東北巡演期間，一個給侯永奎和李淑君「量身訂做」的新編折子戲悄悄形成，這就是《千里送京娘》。叢兆桓先生是此戲劇本最後一稿的改編者，在一次採訪中，他講述了這個戲的淵源[1]：

> 　　這個本子最初是秦瑾和時弢寫的一個劇本，是根據《風雲會‧送京》改的。拿過來以後，陸放是藝術室主任，說這個本子不行，不通俗也不感人。我說，那就改成一個通俗的。陸放同意。我說那我就動手改。那時候我就是一個演員，也沒有動手排過戲，也沒有改過本子。
>
> 　　解放前有個電影《千里送京娘》，「柳葉青又青，妹坐馬上哥步行」，挺受歡迎的，那時候都唱這個歌。在歌劇院時，侯永奎老師學過一個江淮戲《千里送京娘》，在第一屆華東匯演的時候，他去了，跟秦肖玉一起演的。我也演過這個戲，那是去新疆慰問，侯老師沒去，我頂替他去演的。

[1] 以下據 2007 年 3 月 13 日筆者對叢兆桓的採訪，由楊鶴鵬整理，因這段口述涉及到《千里送京娘》一劇的「史前史」，故只作整理，不加改動，完整引錄。另，一則新聞曾報導學習和排演地方戲《千里送京娘》的情形，「中央戲劇學院附屬歌舞劇院，在第一屆全國戲曲觀摩大會時，曾學習了一些小型的地方歌舞劇，復經名演員韓世昌、白雲生等教師精心研究，已將會演時的精彩劇目『劉海砍樵』、『藍橋會』、『哪吒鬧海』、『千里送京娘』、『秋江』、『釵頭鳳』六種地方戲排演純熟，於春節期間在首都北京劇場作了一次招待文藝界的演出。此次演出係學員和教師們合作，由韓世昌任舞臺監督。」（〈中央戲劇學院附屬歌舞劇院排演「劉海砍樵」等六個地方戲〉小文，載《新民晚報》1953 年 2 月 25 日）。

因為是慰問部隊，要審查節目，審查節目的時候就說，好多愛情戲不能演出，尤其是 50 年代，部隊裏頭，當兵的一年到頭見不到女人，不許他們結婚，也不許他們談戀愛。尤其是邊防部隊，少數民族地區，絕對不允許他們騷擾老百姓。所以這個戲這個不行，那個也不行，都牽涉到愛情，不能演出。就能演出「哪吒鬧海」「孫悟空」之類的，那時還有一個《秋江》，《秋江》也不讓演出，是愛情戲。於是，弄了這個江淮戲《千里送京娘》。總政的文化部長叫陳沂，他就說這個戲好，是主張為了國家大事拒絕愛情的。所以到部隊演出很受歡迎，效果也很好，可以鼓舞士氣，當兵的要英雄氣概，不要兒女情長。回來之後我就記得這個戲了。最早演出這個江淮戲《千里送京娘》是 1954 年。那時北崑還沒有成立。

　　看到秦瑾和時弢的這個本子後，我就說可以按照侯老師的特點來改，他演過江淮戲《千里送京娘》，我們可以在這個戲裏吸收一些地方戲的東西。陸放說：「行！」我就改了一稿，他一看，說，「哎約，挺好挺好挺好」，就作曲了，就在我那一稿上，作了一段曲子，唱給侯永奎老師聽，侯永奎正在演《文成公主》裏面的「松贊干布」，正在演戲，就《百花公主》他沒有參加，《百花公主》是我和李淑君演出的。《文成公主》是侯老師和李淑君演出的。

　　寫一段曲子給侯老師唱，他說好聽，「行，同意。」經過老藝人的同意，陸放譜好曲，我的任務是什麼呢？就是教給侯老師唱，侯老師不識譜，陸放的嗓子非常啞，聽不出來他唱什麼。我就唱，侯老師學，等到巡迴演出回來，這個全部的唱，侯老師就全唱會了。最多的一段曲子就是「楊花點點滿汀洲」。這個曲子呢，是我寫得比較得意的一段詞。陸放譜

的曲子也還可以。那個曲子我給侯老師唱了八十遍，就這麼一遍一遍的唱，他聽後就記下來，那時也沒有答錄機。

侯老師的好多戲，尤其是排新戲的時候，他不識譜，他記不住這個曲子怎麼辦，就由我來給他唱，他把我當成答錄機使喚，這樣我就一遍一遍的唱。再來一遍，我就再來一遍，那點再來一點，我就那點再來一遍。這樣等回到北京，侯老師已經全部唱會了。李淑君不用，李淑君她是識譜子的。

新本《千里送京娘》，用《風雲會·送京》原本裏的只有四個字，就是「野曠天高」。後邊所有的詞都是我寫的。

《千里送京娘》的導演是中國京劇院的樊放，據李淑君回憶，劇中「京娘」的身段也是樊放設計，然後教她的。在李淑君獨自練戲時，韓世昌看見了，就給她提建議說，在京娘被趙匡胤救出時，不應該只是「一跪」，這個地方應該「磕頭如搗蒜」。你算是見到親人了，要不然會死在強盜手裏。可是──當回憶到《千里送京娘》排演時的這一段，因為沒能採納韓世昌的建議，李淑君總是露出痛惜和遺憾之意：

> 這是樊放導的，我不好動這個戲，要是我能動，我就按照韓老師講的「磕頭如搗蒜」。那樣比現在的戲還好，還感人。韓世昌老師要求我就是要演人物，別的，你別賣，他說，演員和觀眾的關係，就是放風箏的關係，你拉他到哪兒走，他就到哪兒走。韓老師教給我的真髓，就是演當時的人。[2]

據文史專家朱家溍記載[3]，對《千里送京娘》中趙匡胤的扮相，韓世昌亦有看法。因為此戲中趙匡胤綠箭衣、甩髮、面牌，模仿的

2　引自 2007 年 3 月 27 日筆者對李淑君的採訪。

3　朱家溍：〈清代的戲曲服飾史料〉，載《故宮退食錄》朱家溍著，北京出版社 1999

是《鐵籠山》中後半段姜維戰敗後的扮相，當朱家溍觀過《千里送京娘》後，感到不解，因清昇平署檔案《穿戴題綱》所載《風雲會‧送京》一齣中趙匡胤的扮相是「哈拉氈，鑲領箭衣，鸞帶、黑滿，掛劍，棍」，便問韓世昌，韓世昌也說，年輕時他也演過《風雲會‧送京》，那時是戴大葉巾，至於為什麼在《千里送京娘》中變為戰敗後姜維的扮相，他也不能理解。不過，據李淑君回憶，最初趙匡胤的扮相也並非如此，當樊放導演排戲後，才設計了這一扮相[4]。而且，扮演者也自有解釋，趙匡胤之所以用「甩髮」，被解釋成「逃難途中」[5]。

《千里送京娘》的第一次公演，是在 1960 年 10 月 30 日。次年 2 月，《北京晚報》有報導稱「北方崑曲劇院最近整理加工和新排演了一批傳統劇目，準備在春節期間演出」，其中李淑君主演的戲有《千里送京娘》、《相梁刺梁》和《昭君出塞》，其中《千里送京娘》列於「折子戲」劇目之首位，並介紹說：

> 「千里送京娘」是根據崑曲傳統劇目「送京」改編的，劇本在原來的基礎上，吸收了各地方戲的特長，增加了京娘在劇中的份量，發揮了侯永奎和李淑君的唱功，舞蹈和音樂也有革新。[6]

在其後的一篇評論中[7]，則解說了《千里送京娘》與《風雲會‧送京》的差異：

年版。

4　引自 2007 年 10 月 31 日作者對李淑君的採訪。是日，筆者拿出兩張《千里送京娘》的劇照——其扮相與之通常扮相不同——請李淑君辨識。

5　引自 2006 年 7 月 28 日筆者對侯少奎的採訪。

6　〈推陳出新　提高演出質量　北崑整理新排傳統劇目〉，載《北京晚報》1961年 2 月 12 日。

7　吳虹：〈精選種‧細育苗～賀崑曲老戲《千里送京娘》重現舞臺～〉，載《北京

李玉原著中，京娘只是個配角，一齣戲裏只有「泣顏回」一段曲子，總共才有八句唱。新的「千里送京娘」，則成為一齣生、旦唱作兼重的「對兒戲」。京娘和趙匡胤的唱曲也都大大增加了，而且全部曲子也都是重新譜過的，充分發揮了崑曲載歌載舞的特點。

自然，對於侯永奎和李淑君在《千里送京娘》中的表演，評論者也是讚賞有加，並特別指出其在造型上的優美：

> 侯永奎李淑君扮演的趙匡胤和京娘，配合緊密，從表演到歌唱、舞蹈……都很出色，尤其是一系列聚散迴旋的「雙身段」「高矮像」，構成美妙生動的畫面，給了觀眾一次很好的藝術欣賞。

> 而在其時觀眾的心目中，《千里送京娘》之所以被喜愛，當然少不了李淑君的表演之功，「她嗓聲甜潤，表演細膩，把個柔弱多情的趙京娘演得楚楚動人，給了我美好的藝術感受。」[8]

事實上，李淑君的表演還有一個特點，即不同於傳統戲曲表演中的程式化和虛擬化，而是「真哭真笑」，「我和叢兆桓演戲都是斯坦尼體系，在臺上真哭真笑。演《千里送京娘》時，分離時，我的嘴角都在那兒哆嗦。白雲生老師說我要調動每一塊肌肉，都得練習」[9]。關於斯坦尼斯拉夫斯基表演體系之於中國戲曲，正是其

晚報》1961 年 3 月 10 日。

8 彭荊風：〈願「京娘」無恙——憶李淑君〉，載《新民晚報》1997 年 10 月 17 日，此段為彭荊風先生憶及 1964 年在北京小住、觀看《千里送京娘》的評語。

9 引自 2007 年 4 月 10 日筆者對李淑君的採訪。

時爭論不休的話題。但無論如何，李淑君對「分離」場景的這一處理，無疑也增強了其藝術感染力。

《千里送京娘》演出之後，據說「紅遍京城」[10]，並形成「《千里送京娘》熱」，從六十年代起——除了文革時期——直至如今，各劇團仍然紛紛派人來北崑學演此戲。作為一個新編的折子戲，《千里送京娘》之所以能成為保留劇目，除這齣戲是武生（或紅淨）、旦角的對手戲，唱詞通俗，載歌載舞且詩情畫意，侯永奎及其後的侯少奎與李淑君的表演藝術恰如其分地將其支撐起來外，切合時代氛圍亦是重要原因——在六十年代的演出中，趙匡胤被「處理」成對京娘「無情」，因而突出其「無情豈非真豪傑」的英雄形象，就頗得好評。據叢兆桓先生回憶，陳毅特別喜歡《千里送京娘》，為什麼呢？

> 在中南海紫光閣開會的時候，陳毅陳老總說崑劇《千里送京娘》是一個好戲，這個戲，他又說一遍，他說我們部隊的戰士可以好好地看一看。可以多給他們看，可以下部隊，可以讓官兵們都看看。要學習趙匡胤的這種胸懷，為了國家大事，把愛情拒絕。[11]

有趣的是，等到文革結束，為了迎接北方崑曲劇院恢復，侯少奎和李淑君出演此戲，又請來樊放再次導演，趙匡胤卻被「安排」成對京娘「有情」——從「無情」到「有情」，隨著時代的變遷，英雄形象也發生了微妙的變化。

對於「趙京娘」的「多情」，李淑君也有著自己的看法，據周萬江先生回憶，李淑君曾和他談及對「京娘」的理解：

10　周長江：《記看侯永奎最後一次演〈四平山〉》，未刊。
11　引自 2007 年 3 月 13 日筆者對叢兆桓的採訪。

趙京娘這個時期，是中國封建社會的鼎盛時期，趙京娘再愛趙匡胤，也不能表露出來。作為一個演員，你要知道中國的歷史，哪個年代？什麼社會環境？什麼情況？你得掌握——心裏又想，又不好意思，還得讓對方理解「我想愛你」，又不能說出來，怎麼辦？這分寸很難掌握呀。[12]

在同行的評價中，李淑君所演「京娘」的特點是「大氣」和「純情」。胡錦芳曾向李淑君學過《千里送京娘》，「她的京娘和我所見的京娘有所不同，她有一種鄉村氣息，很淳樸，在表演中純情得不得了，雖然向趙匡胤表達，但沒有一點造作的東西，不是一味地去發嗲。」[13]

這大概就是李淑君所理解的「趙京娘」——大氣、淳樸、純情，在我的理解中，這種「端莊」恰是崑曲的「氣度」。

12 引自 2007 年 4 月 17 日筆者對周萬江的採訪。
13 引自 2007 年 5 月 27 日筆者對胡錦芳的採訪。

「非遺」後的北京民間崑曲活動之一瞥

　　2008 年的農曆新年剛剛翻過，「四大崑班進北京」的資訊便轟然而來，江蘇省蘇州崑劇團的青春版《牡丹亭》訂購了情人節，上海崑劇團的全本《長生殿》偏勞了勞動節，江蘇省崑劇院的《1699 桃花扇》或許正在尋覓時機，北方崑曲劇院尚在構想中的《北西廂》已提前發佈演出消息……

　　在崑曲名列聯合國「人類口頭與非物質遺產」榜首五年後，試圖去描述「北京民間崑曲活動」仍然是困難的──因為，與大肆炒作的新編崑劇相比，它是無名的，除了零散地沉浮於網路和口口相傳；它是無錢的，政府支持和商業投資滾滾流向的是專業崑劇院團的「大製作」；它是自生自滅的，除了一群群形態各異又分散的崑曲愛好者，一些人加入，一些人又離開，周而復始。即使是在崑曲被宣稱由「困曲」變為「知音滿天下」的今日，即使崑曲在現代青年的心目中大有從「落伍的藝術」變成「可消費的時尚」的趨勢，但北京的民間崑曲活動似乎仍然游離於這些熱鬧之外。

　　不過，即便如此，筆者還是尋求著幾個關鍵字，來對「非遺」後的北京民間崑曲活動作一個勾勒，或者「一瞥」。因為筆者深知，這並非預示著它將如冰山浮出歷史的地表，而只是像魚兒偶爾短暫地遊弋於現實的水面。

官方與民間

何為「官方」？何為「民間」？這一話題是較為敏感，但也容易區分。如果以政府和專業院團的直接介入作為「官方」的標準，那麼，在北京的民間崑曲活動中，所謂「官方」仍是缺席。近年來，上海、南京、蘇州等地的崑劇院團陸續開辦教唱崑曲班、招聘崑曲義工、建立聯誼會之類的組織，但北京的專業崑劇院團仍然毫無動靜或甚少採取應對措施。這也給了筆者一個方便的分類標準，據其性質及機制不同，大致可將北京的民間曲社分為以下幾種：「半官方」、「校園社團」、「課堂式」、「家庭式」及以欣賞為主的泛愛好者群體。

「半官方」的曲社包括北京崑曲研習社和陶然曲社，北京崑曲研習社於 1956 年 8 月成立，是由北京市文化局主管的民間社團，在為數不多的北京曲社中，北京崑曲研習社歷史最悠久、聲譽最高、建制最為完備，它不僅是民國時期北京各種曲社的繼承者，而且社中名人輩出，有著名學者、在《紅樓夢》討論中因被批判而聞名全國的俞平伯，有「合肥四姐妹」中熱衷崑曲事務的張允和，有文史大家、著名京崑票友朱家溍……種種軼事也引起一般社會人士的頗多興趣。北京崑曲研習社有固定的活動時間和活動場所——每週日下午在北京東城區織染局小學拍曲，一年六次同期，在國家圖書館古籍樓內舉行。在 2006 年，為慶祝北京崑曲研習社建立五十周年，還在前門飯店的梨園劇場舉辦了兩次演出。而且，隨著「崑曲熱」的升溫，一度門庭冷落的織染局小學，也漸漸活躍起來——對崑曲發生興趣的愛好者，在網路上略加諮詢，就會尋至這裏。但是，「鐵打的營盤流水的兵」，最初萌生的好奇過後，留下的又是什麼呢？曲社的指導老師楊忞，年過七旬，仍然每週從霍營趕往城內

的曲社教曲，筆者曾問及曲社的學曲情況時，她拿出一個破舊的大筆記本，上面寫滿了各種姓名及電話號碼，有些傷感地說：「每週幾乎都有新人來，我請她們寫上聯繫方式，但不久以後就不來了。多年前的電話號碼還在，人卻不見了。」

陶然曲社於 2004 年成立，由北京市京崑振興協會主辦，每週六上午在北方崑曲劇院內活動，由已退休的北方崑曲劇院老藝術家張毓雯及其學生教曲，「到我們這兒來吧，包您三個月就能上臺」，這是張毓雯的口頭禪。陶然曲社與天津的曲社交流較多，有時也登臺彩唱。

歸屬於「校園社團」的曲社中，知名度最大的可能就算是北京大學京崑社了，其正式介紹為「北京大學京劇崑曲愛好者協會，簡稱京崑社，是以學習瞭解京崑藝術為主、兼及地方戲曲、民間曲藝的大學生文化藝術社團。」——校園內的崑曲曲社或兼及崑曲的愛好者團體大多如此定位。北京大學京崑社成立於 1991 年，其後在北方崑曲劇院老生演員張衛東的義務指導下，開始正式的崑曲學習，並常有機會組織或參加演出，電視上的大學生京崑大賽之類節目也常常能見到京崑社學生的身影。北京師範大學、中國音樂學院、中國藝術研究院、中國傳媒大學等高校和研究機構都有類似的曲社。

隨著某些高校將崑曲教育納入其教學體系，「課堂式」的崑曲學習也成為一種值得關注的現象，譬如中國傳媒大學影視藝術學院聘請朱復為戲劇戲曲學專業講授研究生選修課程「京崑藝術專題」、「崑曲清唱研究」，中國音樂學院聘請張衛東開設崑曲課程（見書前彩頁）。如此，不僅便於其所授課高校學生就近學習崑曲，而且又由於課堂的開放性，事實上成為除北京崑曲研習社、陶然曲社外，北京的崑曲愛好者們學習崑曲的好去處。此外，陳為蓬在清華大學、筆者在中國傳媒大學開設了面向全校的崑曲欣賞類公選課，

除引導學生欣賞崑曲名家名段外，還邀請南北曲家、著名演員舉行講座。

「家庭式」的曲社特指位於海澱上莊的「西山采蘋」曲社（見書前彩頁）。曲社的成立還有著一番故事：在西山腳下、風景秀麗且「遠山近水」的上莊，有一批文化人漸漸在此居住，在 2004 年「非典」肆虐的日子裏，困居在此的文化人組織了「讀書會」，每週請一位主講人講授傳統文化，並開展討論。「非典」結束後，讀書會繼續堅持下來。有一次，在以「崑曲」為主題的讀書會，請來張衛東主講。一講下來，這群文化人對崑曲的興趣被激發了。於是，開始每兩周學唱一次崑曲，並命名為「西山采蘋」曲社。社長徐迅介紹說，「曲社成員有各行各業的，有大學教授，有作家、學者、有戲曲愛好者，男男女女、老老少少，最年輕的 15 歲，現在上高中。」「西山采蘋」曲社將學唱崑曲視作一種加強傳統文化修養的方式，社員多為居住在上莊的居民，很少和社會上其他崑曲團體發生關聯，這一「家庭式」的曲社模式似乎頗有「三五知己，淺吟清唱」的舊時士大夫治游之樂的趣味了。

以崑曲欣賞為主的泛愛好者團體，多為對傳統文化或國學感興趣的團體，常臨時招集於某個茶社、酒吧，或邀請崑曲專家來講座，或請資深曲家、曲友作崑曲賞析，或愛好者們隨意漫談，舉辦曲會進行交流，形形色色，不一而足。

一個人和他的故事

在網路上隨意搜索「張衛東」和「崑曲」這兩個關鍵字，就會看到見諸於報導和博客裏各種各樣的眾聲敘述：

> 「張先生打電話說：『見過六十多人一起學曲嗎？』於是，晚上筆者們便走了一遭，地方是相當的遠噢，城鐵、地鐵、

公汽,回來時還打車來著。不過,總算見識了一番。也是頭
一回見張先生教曲……最後提供的一個細節是:好幾個中老
年女學生霸佔了教室的前排,下課時還給了張先生一個桔
子。」

「張先生來筆者們學校講課,回去打車還不讓筆者們送,至
今都很歉意,很尊敬他的說……」

「4月3日晚6點,北方崑曲劇團著名演員張衛東先生應筆
者校傳統文化學社之邀在教四114開始了一場妙趣橫生的崑
曲系列知識講座。」

「和張衛東老師相見已有幾次,但這是第一次聽他的課,筆
者總覺得他很像田漢的《名優之死》裏的劉振聲,一副心憂
天下的樣子,是那種對自己的藝術盡心竭力的人,值得人尊
敬!」

「張老師屬於崑曲的『守舊派』,經常說繼承和保存也是一
種發展。跟白先勇比較不對眼,不贊成現在改良的貌似崑曲
模樣。」

要談論近些年來的北京民間崑曲活動,當然少不得要談到張衛
東。張衛東出身於旗人,據說,在很多場合,給人以「京城最後一
個遺少」的強烈印象,又有文章戲稱他是「想生活在明代的人」。
北京的民間崑曲活動,大半都與他有關。譬如崑曲曲社及活動:北
京崑曲研習社,張衛東曾擔任多年的社委,負責組織同期;北京大
學京崑社,張衛東堅持教曲十五年,不但教唱崑曲,還說戲教戲排
戲,有時甚至還自掏腰包;中國音樂學院,張衛東首度開設崑曲課
程;中國藝術研究院,在張衛東的倡導下成立了國藝曲社,一年多

時間舉辦了兩次同期曲會；上莊的「西山采蘋」曲社，在張衛東的指導下發展成為「家庭式」的曲社；還有北京城市服務管理電臺的崑曲系列講座……給張衛東打電話，半夜十二點打最為靠譜，因為他不用手機，只有家裏的固定電話，而且他永遠——套用一句流行語——不是在教曲，就是在教曲的路上。

在一篇文章中，筆者曾如此描述：「他是一個多元身份的複雜的人：演員、曲家、崑曲的保守主義者、傳播者，還有老北京文化、旗人文化、道教音樂……這一身份的多元賦予了他某些迷人之處。」說是演員，他乃是北方崑曲劇院的正工老生，以《草詔》、《寫本》等戲聞名；說是曲家，他自幼在北京崑曲研習社向吳鴻邁、周銓庵等曲家學唱崑曲，並被朱家溍收作關門弟子；說是崑曲的保守主義者，其〈正宗崑曲，大廈將傾〉一文可謂「一石激起千層浪」，至今仍是讓人懷念的熱點話題，是新創大製作崑劇的當頭棒喝；說是崑曲的傳播者，其十幾年如一日地在北京大學、中國音樂學院、北京師範大學等高校義務教曲、講座，毅力及熱情自是令人讚歎……

在崑曲界，曲家以「糟改」批評演員，以「傳統」號召曲友，而演員以「觀眾」為藉口，並視曲家為業餘「票友」，已是常態。而張衛東身兼演員和曲家，但這一身份的分歧或對立並未造成兩難的局面，而是被他巧妙地整合在一起，從而獲得了一個對於崑曲發言的獨特位置和穩固資源。

對於現今的崑曲，他被認為是「崑曲的保守主義者」，好發新論，但又並非毫無依據，事實上，諸多奇論往往寄託的是更深的期望。譬如，他提出「正宗崑曲，大廈將傾」，不僅是對新創崑劇的批判之言，更是提出了「三五知己，淺吟清唱」這一回歸魏良輔時代的理想模式；「崑曲不是戲曲」之論，實則針對時下將崑曲簡化為「表演」藝術，而將崑曲提升到文化層次，擴大了崑曲的內涵。不僅如此，他還將其理念實踐於其崑曲表演和傳播中。

關於演員的自我修養，他曾提出「三臺說」，即「舞臺、曲臺和書臺」，既能表演，又能研究，還能寫作，這便是一個好演員的標準。如果再加上既能提出自己的觀點，又能通過其實踐將其理念予以傳播——「知行合一」，這便成就了崑曲界的一個「異數」，也「書寫」著一個北京民間崑曲的「傳奇」。

「非遺」後一代

「明天有誰和我去霸縣採訪民間崑曲藝人？」

「和上次我們去高陽河西村一樣，一天可能回不來，且沒地方住，女生或者愛乾淨的三思哦」

「今天也沒想到明天去，那邊打電話說明天王疙瘩村彩排，人會比較齊，所以就明天去了」

2008 年元宵節的前一天，「豆瓣」網的「在北京看崑劇」小組出現了這個帖子，雖然因時間緊迫、回應者尚來不及聚集，但天南地北的關注者卻著實不少，並迅速構成一個小小的熱點話題。之後幾天，關於這次採訪的親歷記及時「出籠」，錄音、視頻則出現在專門的視頻網站「土豆網」上，可供自由觀看和下載。這自然又形成新一輪的話題和討論。

近些年來，網路上的崑曲論壇、博客已成為獲取崑曲資訊（錄音錄影資源、學曲、演出消息、演員動態等）、進行崑曲交流的主要場所，從現已消失的「嫋晴絲」到蘇州的「中國崑曲論壇」、南京的「幽蘭雅韻」、上海的「戲曲百花園」，再到方興未艾的「豆瓣」上各個崑曲小組，甚至連北方崑曲劇院、上海崑劇團等崑劇院團都紛紛建立官方網站。還有眾多的崑曲博客（演員、曲友、崑曲愛好者皆有），「現場」記錄著各地崑曲的活動狀況。或許可以說，只要滑鼠點擊，在網路上漫遊，便可知崑曲界動態及八卦逸聞。

這一網路的「繁榮」狀態，與崑曲名列「聯合國口頭及非物質遺產」榜首同步。青春版《牡丹亭》的全國巡演，「非物質文化遺產熱」在大陸的升溫，都促成了某種程度上的「崑曲熱」，因而製造了崑曲的「非遺」後一代。

　　「非遺」後一代則更多的依賴或選擇網路，網下學曲，網上交流，通過網路探討各種關心的話題、評論演員藝事、組織活動，更是經常的景象。與以往曲友間口口相傳，通過電話、書信評論曲事、臧否人物的傳播方式相比，這種經由網路的交流方式自有其開放性，如果置於一種良性的網路生態之中，則易於擺脫小圈子的狹隘習氣、互相討論意見以及聚集人氣、資源分享。

　　對於北京民間崑曲活動來說，隨著「非遺」後一代的驟然增多，網路更顯示出重要之處。因為相對於其他地區，北京城市規模大，曲友層次參差，來源不一，既有骨灰級的資深曲友，又有入門級的愛好者，亦有粉絲等追星一族；各種職業身份差異，各種觀點岐異，不斷加入的新人……導致了某種「零散」狀態。網路尤其是「豆瓣」這種正炙手可熱的自由互動型社區類網站的普及，提供了一個個可供討論、觀看和動員的「公共空間」。

　　在 2006 年，「豆瓣」的「北京的崑曲小組」最熱門的事件之一即是在網路上號召曲友捐資製作掛曆祝賀著名崑曲表演藝術家侯少奎從藝五十周年，不到一月時間，從最初四人倡議發起，到網路動員，其間對於掛曆小樣的獻計獻策，活動方式的論證、公示，網友的討論，方案的變動，再到 400 份掛曆製作成功，顯示出民間崑曲活動具有官方所不能企及的效率及影響度。又如，2007 年底，在「豆瓣」上由兩位曲友公佈的興之所至的高陽之行，又開掘出「探尋北方崑弋」的這一被官方久已忽略的現象，並成為一個持續不斷的公開話題。這或許證明，在由網路為載體的「非遺」後一代所推

動的北京民間崑曲活動，不再是一種簡單的學曲唱曲的樣式，而具有了某種行動和實踐的潛能。

　　注：本文撰於 2008 年，今日之情形又略略不同矣。

下篇

張看，看張

——談張庚的「張繼青批評」

　　1986 年 3 月 15 日，在民族文化宮舉行的中國崑劇研究會成立大會上，被推舉為中國崑劇研究會會長的張庚發言說「我十分愛好崑劇。其實我既不會唱，也不會演，但只是愛看。」[1] 此語雖是例行公事，但也揭示了張庚之於崑曲的基本姿態，即「看」。

　　「看」當然並非純然之「看」，基於張庚的身份（戲曲研究者、戲曲界的領導等等），「看」之後往往要「談」和「寫」，「談」和「寫」的內容自然是「看」後的感想，而這些感想又與張庚的觀念以及諸方面的經驗互相貫穿與互為體現，因此「張看」亦是「看張」。譬如 1983 年上海崑劇團進京演出《牡丹亭》，爭議頗多，《驚夢》中花神所唱「混陽蒸變」一段，彼時論者多以為「露骨」「赤裸裸的表現男女關係」等，而張庚則「談」曰：

> 　　《牡丹亭》過去的演出，大花神是由男角擔任，副末扮，當杜麗娘和柳夢梅兩情歡好時，花神在嚴肅地歌唱。場面處理很莊嚴。記得我從前看《牡丹亭》，看到這裏便感到氣氛肅然，感受到湯顯祖那「人情即天理」的精神力量。我想，杜麗娘所說的「一生愛好是天然」，其寓意恐怕也在於此。現在《牡丹亭》的演出，花神多為女扮，場面很熱鬧，舞蹈性很強，在舞臺上烘托出歡快的氣氛。我並不否定這種藝術處理，主張恢復古老的演法，我的意思是希望大家能理解湯顯

[1]　載《中國崑劇研究會會刊》第 1 期，12 頁，1986 年 9 月印製。

祖深刻的用意，這對改編和表演時會有啟發的。如果我們能想出一種辦法，使花神的場面能體現出思想的內涵，不是會比現在更好嗎？湯顯祖的處理，膽子是很大的，又是很嚴肅的。這不同於某些劇作家專門描寫的男歡女愛，這也正是《牡丹亭》與眾不同的地方。[2]

短短一段關於《驚夢》中「堆花」之曲的評論，兼及「堆花」演法之變化，以及由此帶來的藝術效果之變化，並引申至對於湯顯祖與《牡丹亭》之理解。更有意思的是，張庚並未受彼時之意識形態所圍，與通常論者所建議或「命令」一般——刪除或改詞，而是從演劇史及文本本身來「談」此唱段之價值與意義，這也足以證明「張看」之不同凡響了。

在「張看」的一系列「談」與「寫」裏，有一篇關於張繼青的評論文章常被提及，在我看來，此篇文章雖小（僅是涉及崑劇演員張繼青），但所言卻大（關涉到張庚之戲曲觀念及所構想之中國戲曲表演體系），可謂以猛虎之勢寫出，卻又能探驪得珠。如此「張看」之結果，亦是「看張」，既是看張繼青之「張」，又是看自身之「張」。

此篇文章題為〈從張繼青的表演看戲曲表演藝術的基本原理——在張繼青表演藝術座談會上的發言〉[3]，文題甚長，從副標題可知為「看」後之「談」，主標題有兩個關鍵字「張繼青的表演」和「戲曲表演藝術的基本原理」，且從其次序來看，「張繼青的表演」是引子，重點卻是「戲曲表演藝術的基本原理」。從文章結構來看，卻又是顛倒過來：全文分三部分，第一部分最長，占全文的三分之

2　張庚：〈和「上崑」同志談《牡丹亭》〉，載《張庚文錄》第 4 卷，湖南文藝出版社 2003 年版。

3　載《張庚文錄》第 4 卷，湖南文藝出版社 2003 年版。

二；第二部分其次，第三部分最短，兩部分合占三分之一。篇幅之不同，雖可能是「談」之隨意，卻也反映「看」之重心在第一部分。

第一部分略以張繼青演出之觀眾反應作引，僅數行，此後便是言「像我們中國戲曲這樣一種體驗和表現緊密結合的戲劇體系，在世界上是獨有的。」換言之，雖則這一部分篇幅甚長，但闡述的是「體驗和表現緊密結合」的「戲曲表演藝術的基本原理」。這一部分的結尾一段以張繼青印證這一原理。

第二部分之意為「我們一定要用自己的理論把自己的表現方法表達出來」，第三部分則是略評張繼青表演的「不足」與「好處」。縱覽全文，便可知此文雖是「談」「張繼青」，但「張繼青」卻只是一個引子及例證，張庚更關心的是「中國戲曲」的「體系」。

張庚以「體驗」與「表現」之「結合」來闡釋中國戲曲，「體驗」與「表現」二詞，如今看來，或僅是詞意之差別。但如從其概念史及其背後所蘊含的意識形態要素來看，則又關涉到戲曲領域裏的中西、新舊之爭。何謂「戲曲領域裏的中西、新舊之爭」？因「體驗」一說，進入到中國戲曲領域，是伴隨著斯坦尼斯拉夫斯基體系之引入而來，此體系以「體驗」為其話語特徵，自民國時傳入，而在共和國建立之後，因蘇聯專家之講授，而進入並實施於中國戲曲。與此相對，中國戲曲之傳統多以「程式」「表現」以描述之，並由此構成「體驗」與「表現」之爭。因斯坦尼斯拉夫斯基體系可泛稱為西方戲劇表演體系之一種，且彼時成為共和國新文藝工作者進入戲曲領域時擔負「戲曲改革」使命之理論工具。如此，便形成「西」「新」與「中」「舊」之分野。[4]

4　關於這一狀況，柳以真曾概括說「建國以來，中國劇壇排斥百家，獨尊斯氏，形成一種」體驗派「是正宗，而別的學派、流派是邪道，是形式主義的習慣看法。這種看法嚴重地威脅著民族戲曲藝術的正確繼承和健康發展。」（柳以真：〈阿甲戲曲表演理論的幾個主要方面〉，載《張庚阿甲學術討論文集》中國戲劇

張庚的人生經歷與知識結構，可以描述為縱與橫的兩個方面，縱的方面從他的傳記《張庚評傳》中可見，而且《張庚文錄》篇首的〈自序〉[5]也提供了一個清晰的階段性的描述，首先是「從話劇開始的，從寫劇評開始」「學習」「歐洲的戲劇名家」。到延安後，「搞起了」「街頭的秧歌劇」以及「新歌劇」。「1953年以後」，「接觸到崑曲、京劇、梆子、高腔這些古老的而傳統深厚的劇種」，並研究「戲改」問題。此後，「寫了《戲曲藝術論》以及研究戲曲基本理論的文章」，這便是張庚人生的四部曲。也即，在張庚探索「中國戲曲體系」之前，實際上經歷了一個由話劇至秧歌劇再至京崑等中國傳統戲曲之過程。從橫的方面來說，張庚於戲曲之知識結構囊括話劇、秧歌劇、崑曲京劇梆子高腔等中國傳統戲曲等方面。

由此返觀，張庚之走向是由新文學（其實在話劇之前，張庚亦有創作新詩與小說之過程）至鄉土再至傳統。從這一經歷和知識結構對張庚的戲曲研究自是影響頗大，譬如其構建戲曲研究體系之實踐，雖有時代潮流之影響，也有其自身經歷中對「歐洲戲劇名家」的研究、體會而獲得的「範型」。所以，張庚的戲曲研究，是從新文藝起，而進入傳統戲曲，以建構中國戲曲研究體系和中國戲曲表演體系而止。這一路向，既有時代之因素，亦有張庚自身之選擇。

在這篇「看張」文章裏，張庚顯示了此種人生經歷與知識結構，即對西方戲劇體系與中國戲曲特點之把握，譬如談及歐洲的許多表演體系：

> 這些體系，除了斯坦尼斯拉夫斯基體系以外，從表演藝術的角度來看，是紙上談兵的多。什麼原因呢？就是在表演上缺少一種一貫地訓練演員表演的有效辦法。

出版社1992年）從這段論述庶幾可知彼時之背景及意識形態之狀況。

[5] 載《張庚文錄》第1卷，湖南文藝出版社2003年版。

而斯坦尼斯拉夫斯基體系：

> 不是走程式的路子，是憑內心的真實性把人物體現出來……
> 斯坦尼斯拉夫斯基後來也講究身體訓練，但這種訓練是訓練
> 肌肉如何鬆弛。真正有效地把生活中的動作提煉成舞臺上的
> 東西，而且是提煉出一套訓練方法，他們沒有。

此處是談及斯坦尼斯拉夫斯基體系等西方表演體系之缺點，在於缺少一套訓練演員表演的有效方法。此後，張庚又談及中國戲曲之優點與缺點：

> 我們中國戲曲最可貴的就是它有自己的一套有效的訓練演
> 員的辦法。經過這種辦法訓練以後，就能拿到舞臺上去，……
> 但是，我們的戲曲也有缺點，就是在如何體驗角色這一點上
> 沒有一套有效的訓練方法，要完全靠演員的天才。

在張庚看來，西方之斯坦尼斯拉夫斯基體系之優點，恰可以補中國戲曲之缺點，但是不能「硬搬」，而只是一種「啟發」。但是何以為「啟發」呢？在第一部分結尾，談及張繼青之表演時，即再次以張繼青之表演詮釋、印證前述之中國戲曲之優點、缺點。

> 從她身上看到了中國戲曲有著內心體驗的好傳統，能夠用高度
> 的誠實技巧，把演員對人物的體驗表現在舞臺上。但這個體驗不像
> 我們外在的表演技巧那樣能夠有效地傳給下一代，只憑演員的天才。

但是如何總結「內心體驗的好傳統」呢？

> 張繼青對人物的體驗，完全是師傅教的，當務之急，就是應
> 該把演員的內心體驗這種訓練的辦法研究出來，要有自己的
> 一套有效的辦法，能夠一代代傳下去。這一套中國不是沒
> 有，但是沒總結出來。

在此，張庚提出了一個「未完成的方案」，也即總結「中國的表演藝術」，或曰「中國戲曲的表演體系」。值得注意的是，張庚提出這一研究目標，卻是在否定了「照搬」斯坦尼斯拉夫斯基體系之後，即，斯坦尼斯拉夫斯基體系雖然針對中國戲曲之缺點，能夠有所「啟示」。但在建立中國戲曲表演體系之時，其參與卻只是作為一種參照物之「啟示」而已。而且，在此文的第二部分，張庚更是強調「我們一定要用自己的理論把自己的表現方法表達出來」。由此，再返觀張庚在前文提出「中國戲曲這樣一種體驗和表現緊密結合的戲劇體系」之說，實是淵源有自。此說亦是張庚對此前「中」「西」「新」「舊」之爭之回答，也即建立中國戲曲表演體系之研究，應是從中國戲曲內部來挖掘與總結。

這一姿態於張庚而言，實是一大關節，因張庚之人生經歷與知識機構，斯坦尼斯拉夫斯基體系等西方「範型」乃是構成其知識與方法的主體，而在此時，張庚通過「看」張繼青之表演，而「談」中國戲曲表演體系之內在化，實際上是對過去之自己的反省與總結，從而在這一辯駁（可視為自己與自己的辯駁）中，誕生出新的自己。而這一態度與方案的變化，也影響並推動了張庚彼時之工作，如致力於戲曲史—論—志體系的構築與中國戲曲表演體系之研究。

關於中國戲曲之表演理論，如體驗與表現之關係，阿甲亦多言之，如強調體驗與表現之結合，並論述「戲曲表演的體驗與表現之間的不平衡性」[6]，由此可見這一探討亦是彼時之熱點話題，張庚與阿甲等戲曲研究者與實踐者所求亦是「同聲」「同氣」，但張庚於此

6 參見柳以真〈阿甲戲曲表演理論的幾個主要方面〉，及賈志剛〈論阿甲理論成就〉（載《百年之祀——阿甲先生百年誕辰學術研討會文集》，文化藝術出版社，2008年）。二文均總結阿甲此一方面之論述，且柳以真在章節附註中提及，阿甲認為「體現」一詞為「斯氏體驗派話語的專用詞」，故主張用「表現」而不是「體現」。

之特異性即在於更明確地提出中國戲曲表演理論與體系的「內在化」之問題。

自新文化運動以來，隨著由《新青年》所攜帶而來的戲劇改良話語之擴張，中國戲曲之傳統話語的空間日漸逼仄，此乃「現代中國」「中」「西」「新」「舊」之爭在戲曲領域之影響。如果將張庚的戲曲研究放置於「現代中國」之背景下，則可看出，他與俞平伯、趙景深、吳曉鈴等文人及研究者的區別在於，俞趙諸人於崑曲不僅是「看」，且有人亦「唱」和偶「演」，且其學術研究與崑曲、京劇則淵源甚深，但多集中於戲曲文學與文獻。而張庚乃以新文藝工作者之姿態進入戲曲領域，卻成為戲曲理論及體系之建構者。而且，同樣是「看」，張庚與王元化等人亦不同，張庚和王元化同受新文化運動之影響，對戲曲亦是「看」，雖所從事的領域不同，卻都先後回到了批判西方文化之影響，而強調中國傳統文化之立場[7]。因此，在二十世紀八十年代，張庚的此次轉向即體現了一類知識份子之反思，實具有思想史之意義，其不僅影響戲曲研究之格局與趨向，也即──「張看」不僅僅是「看張」，「看」的亦是「中國戲曲」與「現代中國」之關聯。而且張庚觀看崑曲、京劇等中國傳統戲曲之經驗如何滲透到他的戲曲觀念，亦成為一個意味深長之話題。

[7] 譬如王元化在〈京劇與傳統文化叢談〉與〈寫在《叢談》之後〉二文中，即以胡適及自身經歷為例來反思「五四前後所形成的全盤西化和反傳統的影響」，而論述中國傳統文化之特徵。載《清園談戲錄》王元化著，上海書店出版社 2007年版。

《春柳》雜誌與民初之戲劇改良

　　在民初之平津地區，《春柳》雜誌據說是第一份戲劇專刊[1]，且影響頗大。以往之研究對這份刊物的關注多限於若干史料，如對春柳社之回憶、梅蘭芳第一次東渡演劇之紀實等。但《春柳》雜誌與被認為是中國話劇史之起點的春柳社之間有何關聯？在梅蘭芳第一次東渡演劇中，它扮演何種角色？在民初之戲劇改良中，又持何種立場？本文以《春柳》雜誌為標本，通過《春柳》雜誌之編輯、運作及相關話題，來探討民初戲劇改良之某種情境。

一、《春柳》雜誌之編輯、同人及影響

　　今之所見《春柳》雜誌自 1918 年 12 月 1 日始，每月一期，但因社長隨梅蘭芳赴日，其間延誤三月，第六期為 1919 年 5 月 1 日出版，第七期則遲至 1919 年 9 月 1 日才出版。1919 年 10 月 1 日出版第八期，此期《春柳》並未宣佈休刊，甚至還發佈了籌備「梨園博物室」及投票選舉「名伶」的「本社啟事」，但其後之刊物即不見。1940 年，《立言畫刊》曾發表一篇小品文，作者追記《春柳》為民十之後休刊[2]，但該文所舉《春柳》之事皆在《春柳》前八期內，

1　春柳舊主〈今歲劇界之活動〉，《春柳》1919 年第 7 期。該文稱「從前雖有評劇文字。散見於日報或雜誌。而刊行專門雜誌以行世者。實自春柳始。」

2　四戒堂主人〈記《春柳》之名伶選舉〉，《立言畫刊》1940 年第 6 期。

因此無法依據此文判斷《春柳》第八期後是否繼續出刊。一般辭典記載均為《春柳》雜誌出至第八期休刊[3]。

從這八期《春柳》來看，刊物的規模、欄目及風格大致穩定，創刊號有 103 頁（含封面、封底等，以下計算頁數皆同），此後除第 3 期為 105 頁外，多維持在 120 多頁的規模上，第七、八期最多，分別為 140 頁、150 頁。刊物售價為每冊大洋三角，全年三元，並無變動。

《春柳》各期標明的「編輯及發行所」為「春柳雜誌事務所」，「春柳雜誌事務所」前六期的地址為「天津河北公園後」，收信處為「天津河北建德里李宅」和「北京琉璃廠戲劇新報社」，第七、八期《春柳》上，「春柳雜誌事務所」地址變更為「天津法租界四十九號樓上」，收信處則無。這意味著 1919 年 7、8 月間，《春柳》雜誌可能有所變動。寄售處則一直標明為「北京天津上海各大書坊」，這標示了《春柳》雜誌的主要受眾範圍。

《春柳》所登廣告皆載於刊物正文之前後部分，「中國銀行廣告」僅出現在創刊號上，「天津造胰公司」、「鑄新照相館」則每期固定登載，至第七期。第二期開始出現「天津九洲大藥房自造人中血」廣告，至第七期。日本「和合藥水」廣告，僅出現在第七期。第三期開始出現「國貨玩具商品陳列所售品處」廣告，此後亦每期登載。第六期有「介紹名醫蔡希良先生」廣告。因《春柳》申明為「同人雜誌」，因此這些廣告或多或少能顯示《春柳》雜誌同人之社會聯繫及階層。如「中國銀行廣告」或許會令人聯想起「梅黨」，「天津造胰公司」廣告為「所造各種國貨胰皂群推為化粧最美之品凡演劇家皆樂用之」，「鑄新照相館」則強調有「現在京津名優肖相」

3　《中國戲曲志‧天津卷》，第 365 頁，文化藝術出版社 1990 年版。《中國現代文學期刊史論》，第 225 頁，新華出版社 2005 年版。

出售，特別突出「演劇家」「京津名優」亦標明該刊之目標讀者群體。在「介紹名醫蔡希良先生」廣告中，則由「王琴儂　王蕙芳　朱幼芬　姜妙香　貫大元　楊孝庭　濤痕　露厂」聯名介紹，並言「先生醫學淵深活人無算大有手到病除之神力同人等皆深知之謹此介紹」，這一推薦語則列出了《春柳》這一「同人雜誌」的「同人」名單。

在上述《春柳》雜誌「同人」中，「王琴儂　王蕙芳　朱幼芬　姜妙香　貫大元」為皮黃名角，「楊孝庭」尚待考，「濤痕　露厂」之名則常見於《春柳》。「濤痕」即「李濤痕」，亦名「春柳舊主」，為《春柳》之社長，「露厂」名「李露厂」，為李濤痕之弟。李家兄弟幾乎包攬了《春柳》的絕大部分評論文章。

李濤痕本名李文權，又名李道衡，1878 年出生於北京，曾應鄉試，參與變法，就讀於京師大學堂，後感於國事，放棄縉紳之路，改為「研究一致富之路，以為根本」，興實業以救祖國。1906 年去日本，在東京高等商業學校任中文教師，1910 年 10 月，創辦《南洋群島商業研究會雜誌》，1912 年改名為《中國實業雜誌》，為該雜誌的發行人兼總編輯。1917 年 8 月回國，將《中國實業雜誌》移至天津出版[4]。其社址與《春柳》雜誌同。

在居留日本的 12 年間，李濤痕曾參與春柳社的活動。春柳社成立於 1906 年。在春柳社的第二次公演中，李扮演《黑奴籲天錄》中的海雷、海留。在對此次公演的評論中，對於李濤痕的觀感幾乎是一致的，「濤痕的海留過分取樂觀眾，讓人感到遺憾。但是作為普通的滑稽角色，其演技恐怕連我國新派演員也無法與之抗敵」、「其演技可能是社中最為熟練的，但可惜的是以熟練自居而無限度

4　《中國實業雜誌》，《辛亥革命時期期刊介紹》第 5 集，第 188-194 頁，人民出版社 1987 年版。

取樂的作派不敢恭維。看來還需再下些功夫。」「肆意發揮，使得前一幕（注：第一幕）中好不容易博得的好評付之東流」，從以上劇評中，可推測李濤痕頗有演劇經驗，因此能以第一幕中所扮演的「海雷」博得好評，而在第二、三幕中扮演的「海留」為「滑稽角色」，他力圖「取樂觀眾」，但這種「無限度取樂」的「作派」並不見好於日本的評劇家。此後，春柳社又排演了《生相憐》，李濤痕扮演「畫家」，歐陽予倩此時扮演「畫家」的「妹妹」。1908 年，李濤痕又組織演出《新蝶夢》，登臺演出者除李濤痕外，皆是初次上臺。[5]其後，李濤痕繼續宣導、組織春柳社的新劇演出，直至 1917 年回國，創辦《春柳》雜誌。李濤痕以《春柳》雜誌為春柳社的繼承者，自稱「春柳舊主」，並敘述了一條從春柳社到春柳劇場再到《春柳》雜誌的線索[6]。此外，從李濤痕的自述中，還可知其「酷嗜觀劇」，至少有三十餘年的觀劇史[7]。

在《春柳》雜誌上發表文章較多的，除李家兄弟外，還有齊如山、謬公、喃喃、袁寒雲、羅癭公等人，齊如山此時正為梅蘭芳編戲，並研究改良舊劇。謬公即張厚載，時為北京大學學生，常有觀劇文字見諸報端，並與胡適等《新青年》同人於戲劇改良發生爭論。喃喃為春柳社成員，曾與李濤痕一起參與《黑奴籲天錄》的演出。袁寒雲、羅癭公等人則為舊派名士、票友。從以上同人、撰稿人的構成來看，其群體熟悉舊劇，以致被認為是「票友同人」[8]，但某些成員對新劇有所實踐並予以提倡。這一特殊背景決定其在民初戲劇改良中所持立場，並不同於《新青年》等新派團體。

5 中村忠行〈春柳社逸史稿（二）——獻給歐陽予倩先生〉，《戲劇》2004 年第4 期。
6 春柳舊主〈春柳社之過去譚〉，《春柳》1919 年第 2 期。
7 春柳舊主〈今日梨園之怪現象〉，《春柳》1919 年第 4 期。
8 四戒堂主人〈記《春柳》之名伶選舉〉，《立言畫刊》1940 年第 6 期。

這一點從《春柳》雜誌的欄目設置亦可見出，封面為「題字」和「臉譜」，除廣告外，欄目計有「翰墨」、「肖像」、「舊劇談話」、「新劇談話」、「名伶小史」、「名伶家世」、「名伶生辰表」、「戲場雜評」、「舊劇腳本」、「新劇腳本」、「文苑」、「小說」、「北京名伶演戲月表」、「戲劇詞典」、「雜事軼聞」等。以上欄目，雖每期稍有增減，但其設置基本穩定。從性質上看，或可分作四類：一、「題字」、「臉譜」、「翰墨」、「肖像」欄目，按李濤痕之說[9]，為展示演員藝術才能之視窗，有展示、保存戲曲史料之功能。但有時亦會被理解為「捧角」；二、「舊劇談話」、「新劇談話」、「戲場雜評」、「舊劇腳本」、「新劇腳本」、「小說」、「戲劇詞典」欄目，其內容為研究戲曲；三、「名伶小史」、「名伶家世」、「名伶生辰表」、「北京名伶演戲月表」欄目，雖是帶有研究戲曲及提供演劇資訊之性質，但貫以「名伶」之稱，或許亦有「捧角」之效果。四、「文苑」、「雜事軼聞」欄目，為文人、票友、伶人之間的唱和及八卦野史。

「四戒堂主人」談及《春柳》為其時北京「頗為少見」的「專談戲劇」的「定期刊物」，是「唯一之戲劇專刊」[10]。《春柳》創刊號上謬公之文亦提及，「余惟北京為戲劇鼎盛之地。評劇文字。亦汗牛充棟。獨雜誌之發刊。尚付闕如。誠為憾事。今春柳雜誌出版。為之失喜。」[11]因為《春柳》雜誌的這種獨特地位，因此「發行時期銷路極好」。尤其在舉行「名伶」選舉之後，「此種別開生面之『菊選』，當時居然轟動京津一帶，《春柳》銷路亦竟因之陡增數倍。」[12]由此可略見《春柳》雜誌影響之一斑。

9　李濤痕〈提倡伶界文學之必要〉，《春柳》1919 年第 6 期。

10　四戒堂主人〈記《春柳》之名伶選舉〉，《立言畫刊》1940 年第 6 期。

11　謬公〈菊部劇談錄〉，《春柳》1918 年第 1 期。

12　四戒堂主人〈記《春柳》之名伶選舉〉，《立言畫刊》1940 年第 6 期。

二、建構「戲學」與新、舊劇之討論

　　《春柳》雜誌的宗旨為「改良戲曲」、「研究戲曲」。在其創刊號之「發刊詞」上，社長李濤痕便以「答客問」的形式申明「春柳之目的非所謂改良戲曲針砭社會者乎」，而且，其致力的目標在於「研究戲曲」，「吾人須抬高戲曲之聲價。俾人人知戲曲與文字有關係。戲曲與歷史有關係。戲曲與美術有關係。戲曲與國家進化有關係」，通過一系列的研究，從而建構「戲學」，將戲曲作為一門學問，「抬高戲曲之聲價」，並藉戲曲於大眾之影響力，發揮其社會功用，「然後可以促進社會之程度。得以駕歐凌美焉」[13]。

　　《春柳》雜誌上諸多欄目的設置，如上文所分析，其實也體現了李濤痕所建構「戲學」之大略，既有史料收集與展示，亦有研究、批評與創作。各欄目的編者附言，處處皆以「戲」為標準，如「文苑」欄有「歡迎投稿 以戲為限 詠坤角者 恕不登載」之語，「小說」欄有「小說以曾經演戲或能作腳本者為限不能演戲無關社會人心者不錄」、「歡迎投稿凡小說之與社會有益而能編戲者本社極為歡迎」之語。當然，最引人注意的還是將「新」與「舊」並列之舉。如「舊劇談話」與「新劇談話」，「舊劇腳本」與「新劇腳本」，「名伶小史」中亦有對新劇、舊劇藝人之介紹，「新」與「舊」並行不悖。刊於《春柳》第二期的一段補白應是編者所言：「新舊水火　自古如斯何以水火　兩派分歧　孰優孰劣　彼此不知」。此語可視為《春柳》雜誌編者及同人對戲劇改良中「新」「舊」對立之批評。

　　事實上，對於新劇、舊劇，《春柳》雖是分而論之，但絕非互不相干。如果細察「舊劇談話」、「新劇談話」二欄，就會發現，關

13　濤痕〈發刊詞〉，《春柳》1918年第1期。

於「舊劇」、「新劇」之「談話」往往有所混雜,有時很難區分,譬如在前三期,齊如山共發表五篇文章,其中〈論舊戲中之烘托法〉、〈論觀戲須注重戲情〉、〈論編戲須分高下各種〉發表於「舊劇談話」欄,〈新舊劇難易之比較〉、〈論編排戲宜細研究〉發表於「新劇談話」欄,除〈新舊劇難易之比較〉之外,其他四文其實很難將其內容截然區分為「新劇」或「舊劇」。同樣,李濤痕等人的文章也常見於「新劇談話」、「舊劇談話」二欄。這也是說,對於「新劇」、「舊劇」之研究、批評,在《春柳》雜誌的構想中,被放置於某種統一性或同一視野。

這種統一性或視野即是「改良」,在一文中,李濤痕談到歐戰後的社會趨勢為「改良」,再具體到中國戲劇,「中國戲界之不可不改良者。亦甚多矣。然千端百絮。應自何處入手。曰當分新戲與舊戲。」[14]新劇和舊劇皆為需改良之對象。不過,因新劇、舊劇此時之狀態、處境不同,其改良之道亦各有其方。

關於舊劇,話題較為廣泛,既有齊如山對於舊劇之研究,又有李濤痕等人對京劇、崑曲、秦腔等聲腔之介紹、演出之評論,以及對國外戲劇動向之譯介。齊如山將舊劇定義為「由古時候傳下來的」[15],主要從編劇、觀劇角度予以研究,實際上談的是舊劇的欣賞及寫作方式上的「改良」。李濤痕則在「衣冠之宜研究」、「詞句之宜研究」、「情節之宜審求」、「文唱之宜研究」四個方面,並針對「飲場」「對鏡理裝」「隨意吐痰」「跪拜後擲墊子」「叫好」「戲單」等現象[16],提出自己的方案。「戲場雜評」欄則對「喝彩」、「戲單」「茶資」「戲碼」等各種戲劇舊規提出批評。

14 濤痕〈歐戰後應改良之劇界各事〉,《春柳》1919 年第 3 期。

15 齊如山〈新舊劇難易之比較〉,《春柳》1919 年第 2 期。

16 濤痕〈歐戰後應改良之劇界各事〉,《春柳》1919 年第 3 期。

關於新劇，李濤痕、齊如山等人的論述可分為兩個層面：第一個層面為「今日之新戲」，齊如山將其定義為「學的西洋樣子」，並分為三類：「舊樣子的新戲」，「仿電影的戲」，「仿西洋的戲。但是跟演說差不了多少。一點美術的思想也沒有」。齊如山認為這三種新劇「要不得」「不足為訓」，因此在比較新劇與舊劇時，直接以西洋戲劇作為「新劇」來討論[17]。這一表達與李濤痕相同，李濤痕認為「新戲之在中國。尚未有萌芽。」[18]而在另一篇討論新劇的文章中，李濤痕認為「今日之新戲」並非新劇，「中國所謂之新戲可分兩種。一為無唱之新戲。一為有唱之新戲。證以余所欲言之新戲。猶未可也。」[19]第二個層面為理想中的「新劇」，如前所述，齊如山直接將「西洋戲劇」當作「新劇」之樣板來討論，在曾親身參與新劇演出的李濤痕看來，情形則較為複雜和具體：一方面，李濤痕極力闡明新劇之特質，「無唱之新戲。本為新戲之原則。是即 Drama 也。」但符合「無唱」這一原則的新劇，卻往往過於隨意，「惜乎今之自命為新劇家者。大抵未甚研究。在舞臺上任意說話。三五分鐘即為一幕，無一定之腳本。」因此，李濤痕提出「特別之佈景」、「時與地之區別」、「講求」「事實」等改良新劇之方[20]，這些方案又與齊如山在〈論編排戲宜細研究〉一文中之表達相似。另一方面，李濤痕又舉出昔日之「春柳社」與現今之南開學校新劇團作為理想中的新劇典範，「吾國新劇之興。當然以春柳社為嚆矢。其後國內新劇團成立甚多。然較諸天津南開學校腳本而欲上之亦不可多得。」[21]

17 齊如山〈新舊劇難易之比較〉，《春柳》1919 年第 2 期。

18 濤痕〈歐戰後應改良之劇界各事〉，《春柳》1919 年第 3 期。

19 李濤痕〈論今日之新戲〉，《春柳》1918 年第 1 期。

20 李濤痕〈論今日之新戲〉，《春柳》1918 年第 1 期。

21 濤痕〈《一念差》編者注〉，《春柳》1919 年第 2 期。

在發表南開學校新劇團所編《一念差》腳本後，附言評價為「新劇腳本如此出所編之情節文筆曲折是足為近日中國新戲之傑作」[22]。

從上述討論可知，關於「新劇」「舊劇」之討論，亦為《春柳》雜誌所關注之重點。但由於《春柳》同人獨特的位置，使得其雖亦以戲劇改良為目標，但其方案並非是以「新」換「舊」，而是將「新劇」、「舊劇」並置於「改良」這一視野之下，而提出各自的解決方案。

1919 年 9 月 1 日，《春柳》第七期登載了一則啟事，名為「梨園博物室啟事」，曰「本社發起梨園博物室現正在組織中所望 同志諸君匡予不逮切禱之至」，而且，社長李濤痕還計畫「明年正月先行試辦」[23]。雖然這一行動不知所終，但《春柳》雜誌之運作及諸多實踐仍能讓人聯想到十餘年後齊如山等人所組織的國劇學會，這亦是中國戲劇界建構「戲學」之較早嘗試。

三、製造「名伶」：《春柳》中的「梅蘭芳」

隨著近現代報刊業的發展，公共輿論空間漸次形塑，副刊、小報、雜誌等傳播媒介對於戲曲的影響亦是有增無減，在近現代戲曲史上，一個突出的表現是，在「名伶」的出現以及對於名伶形象的塑造──或曰製造「名伶」中，報刊起到了越來越重要的作用。譬如，1927 年《順天時報》的一次「徵集五大名旦新劇奪魁投票」的選舉，便被認為與「四大名旦」之稱號的出現有關[24]。而「四大坤

22 〈一念差〉，《春柳》1919 年第 4 期。

23 春柳舊主〈今歲劇界之活動〉，《春柳》1919 年第 7 期。

24 吳修申〈順天時報評選《京劇名伶》〉，《民國春秋》2000 年 3 期。另參見么書儀所著《晚清戲曲的變革》（人民文學出版社 2006 年版，第 429-431 頁。）么文對《順天時報》之選舉與「四大名旦」之稱號的關係提出質疑。或可推斷，「四大名伶」之稱與此次選舉雖無直接關聯，但應是這一習說被追溯的某個源頭。

旦」之稱號，也源自《北洋畫報》的一次票選。在《春柳》雜誌上，冠以「名伶」的欄目頗多，作為一份銷路極廣的京津地區唯一戲劇專刊，其對於「名伶」的認定會有相當的影響力。刊登於《春柳》第八期的一則啟事則提供了一個其對「名伶」之認定及其效果的回饋。這則啟事是因《春柳》的固定欄目「北京名伶演戲月表」而發：

> 本雜誌所列名伶演戲月表其意有二一以占各伶演戲之成績一以被閱者諸君之查考但於此有兩難點一為名伶之界說一為排列之次序夫所謂名伶者必其技藝優美而能博一時之盛譽者也然而顧客之心理不同享名之途徑或異則甲之所謂名伶乙未必從而名之乙所謂名伶者丙又未必從而名之況以本社區區數人所鑒定者又烏得盡合閱者之心理哉此一難點也由前之說進而言之則所列諸伶之次序亦大有可以研究者其實在吾人執筆紀錄初無一定之成見而有所軒輊於其間然在閱者視之或不免疑有愛憎究之將以技藝之高下而前後之乎抑以享名之隆替而抑揚之乎此亦一難點也

啟事中的這段文字述說的是在「名伶」認定上的問題，簡言之，一位藝人何以入選「名伶」？在「名伶」中佔據何等位置？雖有公認的標準，但這些標準難以確定、因人而異。《春柳》的「北京名伶演戲月表」之所以會引發爭議，原因或許在於：在編者看來，這份「北京名伶演戲月表」本為提供演戲資訊而制，但在讀者中卻產生了類似於「名伶」「排行榜」的效果，因此對其標準及公正性發出質疑。正如一篇文章所憶，「乃為時既久，閱者中竟有去函質問某人何以不列入『名伶』之內？該社煩不勝煩，於是在民國八年之後的半年間，在《春柳》上登出啟事，公開投票選舉二十一位『名

伶」[25]，而舉行「名伶」選舉的效應則是「轟動平津一帶」。這一事件的前因後果恰好展示了一個「名伶」製造的運作過程。

由於《春柳》雜誌特殊之背景，在其所涉諸多「名伶」中，梅蘭芳可謂是「出鏡率」最高的一位：每期《春柳》皆會出現梅蘭芳及與之有關的文章資訊，絕大部分欄目都曾不同角度地涉及梅蘭芳。在引起爭議的「北京名伶演戲月表」中，梅蘭芳始終佔據首位——無論這一「排行榜」是由《春柳》同人所選，還是公開投票「菊選」。梅蘭芳第一次東渡日本演戲，《春柳》社長李濤痕及撰稿者齊如山隨同前往，《春柳》亦延期三月。梅蘭芳東渡前後，《春柳》均予以大篇幅的報導。事實上，《春柳》雜誌上諸多的報導、批評、研究、軼聞，不但固定了梅蘭芳的「名伶」地位，更重要的是，梅蘭芳的「名伶」形象由此被塑造起來，並賦予意義，使其不僅晉級為「世界名優」，而且被視作戲劇改良之「先鋒」。

在《春柳》創刊號上，當李濤痕談論「今日之新戲」時，以「無唱」為新劇之原則，因而將梅蘭芳的一系列新編戲定位為「過渡戲」，「至今日而梅蘭芳之一縷麻鄧霞姑牢獄鴛鴦等」「非不美也非不可以改良社會也。然止可謂之為過渡戲。不得謂之為新戲。」[26]但在《春柳》的描述中，雖然梅蘭芳所演並非新劇，但非為梅蘭芳之過，「蓋蘭芳尚未嘗演新戲也。不過演過渡戲而已。其所以然之故。非蘭芳之不能演新戲，亦非無新戲腳本也。特患配角少耳。」[27]而且，登載於《春柳》第三期上的梅蘭芳觀看新劇的軼聞也透露出梅蘭芳對於新劇的學習興趣。

李濤痕給中國戲劇開的改良之方有兩點，「一為就內部以改良。二為遊外國以考求。上述之衣冠詞句情節文場。是皆內部也。

25 四戒堂主人〈記《春柳》之名伶選舉〉，《立言畫刊》1940 年第 6 期。
26 李濤痕〈論今日之新戲〉，《春柳》1918 年第 1 期。
27 春柳舊主〈梅劇與新戲之區別〉，《春柳》1919 年第 5 期。

至於遊歷外國以考求藝術，噫，今之伶界寧有其人乎。」在兩點中，李濤痕似乎更強調後者，「中國人不好遊。於是無世界之眼光。由北京至天津。則以為出外矣。此種鄉里之腦筋。市井之思想。又何能造就一世界名優也耶。然則歐戰後亦不可無人提倡此事也夫。」[28]正當李濤痕呼籲「伶界」「遊歷外國以考求藝術」之時，梅蘭芳東渡日本運作成功，因此，《春柳》第三期上，便立即登載了「梅蘭芳將遊日本」的消息，稱「伶界人物當至外國遊歷。以期技術增進。」並讚美梅蘭芳此舉「是為伶界之創舉。而中國戲之文明可發揚於海內外矣。」接著，《春柳》第四期又登載「法美爭聘蘭芳」之消息，從齊如山的回憶來看，應是並無其事[29]，作為梅蘭芳東渡之行的成員，李濤痕發佈這一消息，或是為梅蘭芳此行造勢，以塑造梅蘭芳「世界名優」之形象。

梅蘭芳東渡的前前後後，《春柳》雜誌予以全方位的跟蹤報導及宣傳，繼第三、四期報導梅蘭芳東渡及法美爭聘消息後，第五期《春柳》涉及梅蘭芳的篇幅更多，「肖像」欄載有東渡諸伶之劇照兩楨「此次受聘往日本者　梅蘭芳姚玉芙姜妙香之斷橋」「芙蓉草化身　此次聘往日本演劇之一人」，「舊劇談話」欄載李濤痕文〈梅蘭芳到日本後之影響〉，「新劇談話」欄載春柳舊主（即李濤痕）文〈梅劇與新劇之區別〉，「名伶小史」欄載梅蘭芳之伯父梅雨田之小傳，「文苑」欄載多首送梅蘭芳東渡的贈詩，「北京名伶演戲月表」中梅蘭芳仍然佔據首位，補白處亦有特別預告「本社社長為蘭芳東渡有關中國藝術之發揚親赴日本調查一切下期當以見聞所得詳為披露特此預告」。到第七期，梅蘭芳東渡諸人已歸，於是，「肖像」

28 濤痕〈歐戰後應改良之劇界各事〉，《春柳》1919 年第 3 期。
29 齊如山《齊如山回憶錄》，第 126-155 頁，中國戲劇出版社 1998 年版。齊如山在回憶錄中談及東渡歸國後多方努力運作梅蘭芳赴美之事，可見「法美爭聘」並無其事。

欄載梅蘭芳在東京演《天女散花》劇照,「舊劇談話」欄載〈梅蘭芳何以能享盛名〉、〈今歲劇界之活動〉二文,「文苑」欄載贊梅蘭芳東渡的贈詩多首,《北京名伶演戲月表》中梅蘭芳依然名列首位,「雜事軼聞」欄則發表〈梅蘭芳東渡紀實〉。

在《春柳》雜誌的諸多報導、批評文章中,對「梅蘭芳東渡」之意義的闡釋,除擴大中國戲劇及梅蘭芳之聲譽外,主要集中於此次東渡對於戲劇改良之影響:

> 同業者雖未能人盡同遊。然而聞歸述之詞。亦間接得許多參考。他日改良戲曲。決不能專靠蘭芳及少數同遊之人。希望同業者之對於蘭芳等此行也不必羨之。亦不必忌之。當俟彼等歸來。聆彼等之談話。為改良之計。[30]

> 其大目的則尤願研究新戲。他日歸國而組織完全新戲也。故同行諸人。苟無此資格者殆不能同行。且同人中亦頗有研究新戲之志願。抵東獻技以後。不惟宜觀新戲數日。以為一種參考。而尤宜多訪各新劇家。一聆其言。則將來之梅劇。由過渡戲而首先誕登彼岸也。余日望之。[31]

在評論者看來,梅蘭芳東渡之行的意義,一方面可促進舊劇內部的改革,因東渡演出之需,梅蘭芳對一些戲曲舊規作了改革,「又此次東遊。不飲場。不吐痰。不用檢場之人。拜跪後不擲墊子之類。」[32]因梅之影響力,這些改革亦會促進國內舊劇之變化;另一方面,以梅蘭芳為首的諸名伶在日本對新劇的觀摩和經驗,亦會影響他們實踐

30 濤痕〈梅蘭芳到日本後之影響〉,《春柳》1919 年第 5 期。
31 春柳舊主〈梅劇與新戲之區別〉,《春柳》1919 年第 5 期。
32 濤痕〈梅蘭芳到日本後之影響〉,《春柳》1919 年第 5 期。

新劇的態度。因此,在梅蘭芳歸國後,《春柳》雜誌便立即宣佈梅蘭芳的三個目標:「設學校」、「建舞臺」、「編新劇」[33]。

　　自近代以降,「趨新」為推進中國現代性之動力,影響於現代中國的各個領域。但由於中國社會的新舊混雜及不均衡性,「新」「舊」之間有著相當錯綜複雜的中間地帶,即如羅志田所言之「多個世界」[34]。在民初之戲劇界中,「改良」之議雖為大趨勢,但具體到不同的社會群體,因地域、知識背景及立場的差異,其想像和方案則各不相同。《春柳》雜誌及其同人之實踐,則為我們理解和探索這一複雜樣態提供了一個獨特的範例。

[33] 春柳舊主:〈今歲劇界之活動〉,載《春柳》1919 年第 7 期。
[34] 羅志田〈新舊之間:近代中國的多個世界及「失語」群體〉,《四川大學學報(哲學社會科學版)》1999 年第 6 期。

「北方崑曲」概念之生成與建構

　　作為一個概念，「北方崑曲」在使用上顯得相當的模糊與游移，有時它用於地域的限定，指北京或北方的崑曲；有時它又特指某一實體，如民國時期的崑弋班或建國後的北方崑曲劇院；在《中國大百科全書・戲曲・曲藝》等辭典上，它甚至被單列為「劇種」。在2002年出版的《中國崑劇大辭典》上，與「北方崑曲」有關的詞條達六條之多，分別是「北崑」、「北京崑曲」、「北方崑弋」、「北方崑曲」、「高陽崑曲」、「京崑」，在由不同作者所撰寫的這些詞條中，「北方崑曲」的定義往往不同，甚至互相矛盾[1]。同樣，在臺灣出版的《崑曲辭典》中，也有「北崑」、「高陽崑曲」、「北方崑曲三派」、「北方崑弋」、「南派」、「京朝派」等相關詞條，其定義也有所分歧[2]。而且，關於「北方崑曲」這一概念是否可能？崑曲能否有南、北及派別之分？一直也是崑曲（崑劇）界爭論且纏繞不休的問題。這種分歧和爭論，一方面影響著研究者對於實存於北方的崑曲現象的深入探討，另一方面也使得崑曲（崑劇）史的敘述有所缺失。本文將對「北方崑曲」這一概念作一個「知識考古學」式的清理，來探討「北方崑曲」概念的生成和建構過程。

1　吳新雷主編：《中國崑劇大辭典》，南京大學出版社2002年版，6-7頁。
2　洪惟助主編：《崑曲辭典》，國立傳統藝術中心籌備處2002年版，13-20頁。

一、「北方崑曲」概念的出現

　　「北方崑曲」一詞，近現代史上即已有零星出現[3]，但成為一個頻繁使用的固定名詞，則是在 1956 年崑劇觀摩演出前後。這次「崑劇觀摩演出」，是由中國劇協上海分會和上海市文化局聯合主辦，「約請了北方以韓世昌、白雲生、侯永奎同志為首的代表團，浙江省以周傳瑛同志為首的崑蘇劇團，上海市的崑劇專家俞振飛先聲，前輩名票徐凌雲先聲和現在上海市的傳字輩演員朱傳茗、張傳芳、華傳浩幾位先生，同時還約請了上海市戲曲學校的一些學員參加這個工作。」[4]這一名單分類的標準之一顯然是地域，但並非簡單的「北方」、「南方」。在此，「韓世昌、白雲生、侯永奎」代表的是地域意義上的「北方」。同時，俞振飛在《新民報晚刊》上以〈歡迎來自北方的同行們〉[5]為題撰文表示迎接之意。會演中來自北方的崑劇代表團，被命名為「北方崑劇代表團」或「北方崑曲代表團」。

　　此次「崑劇觀摩演出」是全國範圍的。就其地域來說，自民國以來，除少數地區的小規模演出外，此次演出為首次召集全國的崑劇藝人，正如趙景深所評「空前的崑劇觀摩演出」[6]。因此，在這一盛會中。作為身份的標示，「南北之分」這類基於中國傳統文化觀念的用語，在此次會演中頻頻出現，並成為方便使用的慣用語，甚至被當作某種不言自明的常識。譬如，「崑劇觀摩演出」被表述為

3　譬如，曹心泉〈近百年來崑曲之消長〉（載《劇學月刊》1933 年 2 卷 1 期）、田禽〈河北省崑曲會的人才〉（載《半月戲劇》1943 年 5 卷 1 期「崑曲特大號」）兩文中都曾使用「北方崑曲」一詞。

4　〈《崑劇觀摩演出紀念文集》前言〉，載《崑劇觀摩演出紀念文集》，上海文化出版社 1957 年版。

5　載《新民報晚刊》，1956.11.3。

6　載《戲劇報》1956 年第 12 期。

「南北會演」，而且，也開始出現「北方崑曲」「北方崑劇」之類的辭彙。《文匯報》1956 年 10 月 14 日的一則新聞的標題即是「北方崑曲老藝人再起即來滬參加南北會演」，這一標題或許尚存歧義，但報導之正文便將「北方崑曲」作為一個名詞單獨使用起來：

> 北方崑曲目前僅存的二十多名老藝人韓世昌、白雲生等，最近得到中央文化部門的幫助，由分散四方的情況下會合。他們正在重整旗鼓，準備，再上舞臺。

在崑劇觀摩演出中，這種「南」與「北」的區分是為常態。譬如演出場次、戲碼的安排，除少數戲碼中的人員略有交叉外，絕大部分還是以「南」、「北」來進行組織和安排的。1956 年 11 月 14 日，田漢在藝委會上發表了講話，所涉及的一個主題便是「南北崑」的問題，當談到語言對於曲譜的影響時，他以「南北崑」為例，「同樣一個譜，南北崑的唱法就兩樣。」而且，在此後的發言中，田漢運用外交術語，將「南北崑」當作類似於兩種不同的實體，來加以討論：

> 我們今天在外交上提出來求同存異，給我們帶來很多好處，在戲曲上，這種辦法也可以用，求同就是今天南北崑有許多相同的地方，存異就是南北崑不同的地方也可以存在，但是也要相互補充，互相豐富。北方武戲多，南方的文戲多；像單刀會，南方可以向北方學習，北方有些戲沒有南方細緻的，也可以向南方學習。[7]

7　田漢：〈有關崑劇劇本和演出的一些問題〉，載《崑劇觀摩演出紀念文集》，上海文化出版社 1957 年版。

在此，田漢的劃分依然是依照「南方」、「北方」這樣的地域觀念，這或許代表主管戲曲的領導階層注意到崑劇與地域的關係。鄭振鐸在談及「崑劇是否要由中央組織劇團」時，便認為「劇團是要組織的，但是不一定集中在中央，也可以分散在各地，在各原有的基礎上發展。」[8]

本是集中展示崑劇的會演，反而強化和穩固了「南」「北」之分的觀念，在《戲劇報》1956年第12期關於此次會演的專題中，「南北」崑劇成為其描述的一個主要角度，如其發表的新聞之標題為〈上海舉行南北崑劇觀摩演出〉。在插圖頁，其總題為〈南北崑劇　爭鮮鬥豔〉，前言則有「十一月，南北崑劇藝人齊聚上海舉行觀摩演出。這是戲曲史上空前未有的盛舉」之語。所發的兩篇評論文章為趙景深的〈空前的崑劇觀摩演出〉和陳朗的〈集中藝人，發展崑劇〉，趙文以「北方崑劇」和「南昆」為分界，對其代表藝人一一評點，陳文在發表「南北優秀崑劇演員，濟濟一堂，盛況空前」之感慨後，也提出「這次觀摩演出，也預示南北異地的兩個崑劇『集秀班』的產生，它們將成為今日崑劇的新樂府。」[9]

在此次崑劇觀摩演出後出版的《崑劇觀摩演出紀念文集》的「附錄」中，還出現了〈南北崑劇演出史的介紹〉一文，分別由尹明和傅雪漪撰寫，傅雪漪撰寫之部分題為〈北方崑劇簡介〉，傅文從明嘉靖年間「昆山腔」的產生，到萬曆初年「崑腔傳到了北方」，再到清代宮廷中上演的崑腔、王府崑班、河北鄉間崑弋班，最後至解放後的狀況，以崑腔在北京的傳入、興衰消長為線索，對北方的崑曲狀況作了敘述。從此文可見，「北方崑劇」之類的辭彙已為公認，但其意義尚集中於對其地域的認定上。

8　鄭振鐸：〈有關發揚崑劇的三個問題〉，載《崑劇觀摩演出紀念文集》，上海文化出版社1957年版。
9　載《戲劇報》1956年第12期，16頁。

二、關於「北方崑曲」的爭議及初步建構

當崑劇觀摩演出結束，北方崑劇代表團到蘇州舉行演出時，《新蘇州報》接連幾天發表了關於這次演出的報導，如〈歡迎北方崑劇來蘇演出〉、〈北方崑劇名家介紹〉、〈美不勝收的崑劇表演藝術——看北崑代表團 13 日的演出〉、〈精湛演出　扣人心弦　北方崑劇觀摩演出結束〉，從這一系列報導來看，對「北方崑劇」一詞的使用已為平常。在首日所發表的題為〈歡迎北方崑劇來蘇演出〉的文章中，雖然標題中使用了「北方崑劇」一詞，但在正文中馬上解釋說：

> 就崑劇本身而論是一個整體，並沒有什麼南北之分，現在所謂北方崑劇，只是說明這次來蘇演出的名藝人韓世昌、白雲生諸同志，一向在北方演出，組織成團，成員也都是北方人，因此稱為「北方崑劇」。即使在唱詞的四聲方面（北方沒有入聲，而平聲分陰陽）或許和南方有些出入，但是唱詞是同一「工尺」，同樣守著「先生典型」的。在表演藝術方面，或許和南方的「師承」傳統也有些不同，而「各有千秋」是肯定的。[10]

這段文字對「北方崑劇」作了一個闡釋，其意義認定仍然是集中於地域上。值得注意的是，該文之所以作出這番解釋，是基於此種爭議之上，即「派別」問題。「北方崑劇」這一概念容易讓人認為崑劇有「南北之分」的「派別」，而「派別」之說顯然是有違「就崑劇本身而言是一個整體」之觀念。其後，該文又將「北方崑劇」

10　范煙橋：〈歡迎北方崑劇來蘇演出〉，載《新蘇州報》1956.12.12。

之闡釋從地域上的不同，延伸到因「師承」傳統不同而形成的表演藝術上的「各有千秋」。

在北方崑曲劇院建院前夕的座談會上，劇院的定名「北方崑曲」引起了爭議，如座談會記錄上即敘述了項遠村的質疑：「他表示對崑曲劇院用『北方』二字發生懷疑。覺得歷來只有南曲北曲之分，並無南方北方之別，不知現在用的『北方』作何釋意。『北方』二字，顯然已把崑曲分成了派別，這是有礙團結的。應改別的。」[11]在與會的張允和的記錄中，項遠村的這番意見相當激烈，如有「『北崑』取意何在？南方人看了，崑曲該有多少派別？對『北方崑曲劇院』，南方人望而卻步」之語[12]。王西澂則表示「反對『北方崑曲劇院』的名稱」，並質問「那京戲有『南京』『北京』之分嗎？真是笑話。」並提出改為「北京崑曲劇院」的建議[13]。同時，反對這一定名的還有北京市藝術局副局長馬彥祥、曲家袁敏宣，座談會記錄中提及馬彥祥認為「加『北方』是不合適的」，袁敏宣「不希望崑曲有南北之分」[14]。儘管在座談會中，鄭振鐸表示「北方崑曲劇院」這一名稱「國務院已批准，不能改」[15]，但對新成立的劇院貫以「北方崑曲」之名的強烈反對意見顯然也被重視，並予以考慮。在兩天後的「北崑記者招待會」上，劇院的籌備者金紫光稱「劇院名稱尚未最後決定」[16]，而在新華社發佈的「北方崑曲劇院成立」的新聞稿中，也報導了文化部部長沈雁冰「宣告劇院成立，暫名『北方崑

11 〈記全國政協文化工作組崑曲座談會〉，載《北方崑曲劇院建院紀念特刊》，1957年印刷。
12 載《崑曲日記》張允和著　歐陽啟名編，語文出版社 2004 年版，46 頁。
13 載《崑曲日記》張允和著　歐陽啟名編，語文出版社 2004 年版，46、47 頁。
14 〈記全國政協文化工作組崑曲座談會〉，載《北方崑曲劇院建院紀念特刊》，1957年印刷。
15 載《崑曲日記》張允和著　歐陽啟名編，語文出版社 2004 年版，47 頁。
16 載《崑曲日記》張允和著　歐陽啟名編，語文出版社 2004 年版，51 頁。

曲劇院』」[17]。在北方崑曲劇院建院前夕所發生的這場關於劇院名稱的爭論，便是對「北方崑曲」這一概念的爭議，其內裏即「北方崑曲」之概念會產生崑曲有「派別」的理解，從而與崑曲界所認為的崑曲無派別的觀念相悖。

因此，在《北方崑曲劇院建院紀念特刊》所載文章中，對於「北方崑曲」這一概念的態度及處理，便相當混雜。既有座談會記錄中對「北方崑曲」之名強烈反對的意見，亦有對「北方崑曲」這一概念的初步建構。而且，在不同文章裏，當運用「北方崑曲」這一概念時，其指向或許不甚相同。譬如，田漢在談論「崑劇有南北兩大支，但實際它的支流遍及全國」並勸告「不要有任何宗派主義」[18]時，顯然是派別意義上的。傅雪漪在〈崑曲的起源與發展〉一文中，當敘述至「乾隆末期」之後的崑劇狀態時，運用「北方崑劇」、南方這一「南北之分」的模式，但在傅文中所謂「北方崑劇」之義大概僅是相當於「崑曲在北方劇壇上」之義，仍是地域意義。

在《北方崑曲劇院建院紀念特刊》的「介紹」欄中，「南方崑曲名演員介紹」、「北方崑曲代表團赴江南演出小記」之類的文題亦並列，這亦表示，以地域為區別的「南方崑曲」、「北方崑曲」之類的概念已為常見。同時，像〈北方崑曲臉譜雜談〉、〈北崑瑣談〉、〈北方崑曲傳統劇目〉之類的文章又在對「北方崑曲」進行歷史追溯、表演特色及劇目等內容的「填充」和描述，因而使得這一概念開始向某種類似於實體的概念過渡。

在該刊所載的周貽白〈崑曲源流簡述〉一文中，則對「北方崑曲」作出了雖簡略但較完整的歷史描述，當周貽白追溯崑曲之歷史

17 新華社：〈北方崑曲劇院成立〉，載《北方崑曲劇院建院紀念特刊》，1957 年印刷。
18 田漢：〈該辦的事情終於辦了，而且要辦好它！——祝北方崑曲劇院成立〉，載《北方崑曲劇院建院紀念特刊》，1957 年印刷。

到「清代乾隆末年，安徽戲班進入北京」時，因徽班亦唱崑曲，「同時有不少的北京土著也習唱『崑曲』」，周貽白便給予定義：

> 於是在崑曲界中產生了「京崑」一派。（即北京崑曲之意）後來因為「崑曲」本產自南方，遂以「京崑」改稱「北崑」（即北方崑曲之意），而以浙江一帶的崑曲名為「南崑」。[19]

當周貽白追溯了「北方崑曲」的源頭後，再以「河北高陽籍的藝人」的崑弋班為「『北崑』的一派薪傳」，結尾落至「今日的北方崑曲劇院」上。經過周貽白的描述，「北方崑曲」呈現出一個相對完整的歷史與傳承：從京崑到崑弋再到北方崑曲劇院。這便使「北方崑曲」從寬泛的「南北之分」地域概念上升為某種實體概念。

三、「北方崑曲」概念之建構的三種路向

北方崑曲劇院既已成立，雖然「北方崑曲」之名尚存爭議，但圍繞這一概念之建構實際上已漸次展開，並從簡單的地域之別，被闡釋為某種實體概念。具體而言，其建構之路向大致有三：

其一是將「北方崑曲」等同於「高陽崑腔」、「崑弋」。如 1981 年出版的《中國戲曲曲藝詞典》，其「北崑」詞條之敘述為「過去藝人大多為河北高陽、安新一帶人，故又稱高陽崑腔」，而「高陽崑腔」詞條則是「戲曲劇種，見『北崑』」[20]。《中國大百科全書·戲曲曲藝卷》中，由趙景深撰寫的「崑山腔」詞條則有以下之定義：

19　載《北方崑曲劇院建院紀念特刊》，1957 年印刷，28 頁。
20　上海藝術研究所編：《中國戲曲曲藝詞典》，上海辭書出版社 1981 年版，179 頁。

在崑劇消歇十多年後，1917 年有直隸高陽專演崑弋戲的榮慶
社進京，班中名演員有貼旦韓世昌、黑淨兼老外郝振基等。
榮慶社崑弋合流，不僅使北方崑劇得以延續和發展，而且逐
漸形成了獨具特色的北派崑腔，今稱「北方崑曲」。[21]

這一定義即是將「北方崑曲」等同於「崑弋」，並稱其為「北
派崑腔」。在《中國大百科全書・戲曲曲藝卷》所附由中國藝術研
究院戲曲研究所於 1982 年編制的《中國戲曲劇種表》中，以「北
方崑曲」為單列的劇種，相關表格各項分別為：別名——「高陽崑
曲、崑腔」，形成時期——「明萬曆年間」，形成地點——「北京、
河北」，所唱腔調——「崑曲（昆山腔）」，流布地區——「北京、
河北中部及東部一帶」[22]。

馬祥麟〈北崑滄海憶當年〉[23]一文主要從「幾十年來個人的親
歷親聞」來談「有關北方崑曲的發展變化、崑曲老一代人的演唱活
動及我個人學唱崑曲的過程等等」，當他談到「南昆與北崑的區別」
時，將「北崑」定義為「現在河北省中部各縣的崑曲藝術流派」，
並認為「南昆」與「北崑」的區別在於地域的藝術流派和南北語言
的不同。此文對於「北崑」的歷史追溯，是以「清末崑曲從宮廷流
入農村」「冀中各縣崑班崛起」到「北方崑曲劇院的建立」「北崑在
被扼殺後的復甦」為基本線索，這一敘述建構的是從「崑弋」到「北
方崑曲劇院」的承繼關係。侯玉山在《優孟衣冠八十年》中同樣以
自身經歷及見聞來談論「北方崑曲」，認為「北方崑曲」即「高陽
崑曲」之說不妥。侯玉山認為「北方崑曲作為一個崑曲支流，確實
有它與眾不同的獨特風格」，在歸納「北方崑曲」的「武戲較多，或

21 載《中國大百科全書・戲曲・曲藝》中國大百科全書出版社 1983 年版，187 頁。
22 載《中國大百科全書・戲曲・曲藝》中國大百科全書出版社 1983 年版，588 頁。
23 載《榮慶傳鐸》王蘊明主編，華齡出版社 1997 年版。

文戲武唱」、「高陽音韻」等特點時，侯玉山仍是以崑弋班為例證[24]，這也說明，在侯玉山的觀念中，「北方崑曲」雖不同於「高陽崑曲」，但與「崑弋」亦是等同。

張秀蓮所撰《北方崑曲沿革、形成資料初輯》[25]對「北方崑曲」之源流述之較詳，該文分為四節：「崑曲之流入北京」、「崑弋腔向直隸（河北）各縣的流入」、「北方崑曲的演出劇目」、「北方崑曲的演員」，其中，「崑曲之流入北京」較為簡略，僅為引子，且認為此時崑曲仍保持「江南崑班」特點。當崑曲「通過各種渠道，逐漸流入河北省各地」，才逐漸形成北方崑曲的風格。以下三節，「崑弋腔向直隸（河北）各縣的流入」即是敘述「北方崑曲」之興衰，「北方崑曲的演出劇目」、「北方崑曲的演員」所列舉亦是崑弋班演員。由此可見，張秀蓮之所謂「北方崑曲」即是「崑弋」。在楊棟撰寫的《中國崑劇大辭典》的「北方崑曲」詞條中，即稱「北方崑曲」為「北方崑弋」，並認為「崑弋班」「解放後直接地稱為『北方崑曲』，簡稱『北崑』」[26]。

其二是以「北方崑曲」為流傳於北方的崑曲各支脈之總稱。在傅雪漪的〈北方崑曲簡述〉[27]一文中，以明末萬曆初年崑曲入京為始，以「京派崑曲的奠定」、「北方的另一支派——崑弋」分述，「北方的另一支派——崑弋」亦分為「晚清京中的崑弋派」、「清末河北崑弋班」。在對「民國的三十七年」的敘述中，亦是分為皮簧班中

[24] 載《優孟衣冠八十年》侯玉山口述　劉東升整理，中國戲劇出版社 1991 年版，56-61 頁。

[25] 載《河北戲曲資料彙編》第 12 輯，1985 年印。值得一提的是，由河北省文化廳、河北省民族事務委員會、中國戲劇家協會河北分會組織印製的《河北戲曲資料彙編》，登載了不少關於崑弋班的史料及研究文章，事實上也強化了「北方崑曲」即「崑弋」之觀念。

[26] 載《中國崑劇大辭典》吳新雷主編，南京大學出版社 2002 年版，7 頁。

[27] 載《蘭》1996 年第 1 期。

的京派崑曲和「北方崑弋」。此外，傅雪漪還認為京津一帶的業餘曲會以及「山西晉中、晉南的中路梆子、上黨梆子、蒲川梆子等劇種」中的「崑曲曲目」亦屬於「北方崑曲」範疇。以此來看，在傅雪漪的視野中，雖以「京派崑曲」與「崑弋」之流變為「北方崑曲」的主要線索，但涵蓋面較大，指流傳於北方的崑曲。其遺著《中國北方崑曲史稿》述之更詳，如第一、二章為對「北方崑曲」之歷史敘述，第一章名為「崑曲在北方的奠定」，分為「崑曲之入京」、「崑曲的京化」、「北京崑曲之發展」三節；第二章名為「崑弋派、京派之形成」，分為「崑弋派與京腔」、「晚清京中的崑弋派」、「崑弋派在河北民間的繁衍」、「京派崑曲」四節。從這一章節安排來看，其框架與《北方崑曲簡述》一文類似，但更為細化。在《中國北方崑曲史稿》的「凡例」之「一」中，傅雪漪對其所謂「北方崑曲」概念之範圍作了界定：

> 本書以北方（北京‧河北‧包括津‧晉等地）的崑曲為主，其中主要為京派‧崑弋兩支，對崑曲之來源以及江南的情況，不多羅列。[28]

在《中國崑劇大辭典》裏由朱復所撰寫的「北崑」詞條中，談及「北方崑曲」時，亦定義為「指分佈流傳於我們北方地區（以北京和天津為中心）不同淵源、不同風格的各種崑曲流派的總稱，與南昆同源而異流。」[29]這一定義看似與傅雪漪相似，但實則有所差異。傅雪漪之描述為對「北方崑曲」歷史之追溯，將「北方崑曲」當作某種實體加以建構。而朱復則清理出「北方的崑曲」中不同的淵源，如「南派」、「京朝派」、「崑弋派」，實則是將「北方崑曲」

28　傅雪漪：《中國北方崑曲史稿》，未刊。
29　載《中國崑劇大辭典》吳新雷主編，南京大學出版社 2002 年版，6 頁。

這一概念還原為原初的地域意義，是對「北方崑曲」這一概念的解構。這一取向體現於朱復關於「北方崑曲」的相關著述中，如其在《北京戲劇通史・民國卷》中對崑曲之敘述，即是「京派崑曲」、「崑弋班」、「業餘曲社」並而論之[30]。在《中國崑曲藝術》第三章「崑曲的支流」中，將「北方崑弋」之「河北鄉間部分」單獨劃出，與「永嘉崑曲」、「金華崑曲」、「寧波崑曲」、「桂陽崑曲」「四川崑詞樂班」並列[31]。

其三是以「北方崑曲」為「北方崑曲劇院」之簡稱。叢兆桓的〈北崑史話〉[32]一文，在對崑曲（崑劇）史作了簡要回顧後，即轉入對北方崑曲劇院院史的敘述。對北方崑曲劇院所指稱之「北方崑曲」，朱復、叢兆桓皆以為不能簡單的理解為崑弋風格之承繼，如朱復在「北崑」詞條中談到北方崑曲劇院：

> 該劇院以崑弋派表演藝術家韓世昌、白雲生、侯永奎、馬祥麟、侯玉山等為骨幹，吸收北方各種崑曲力量，如南派研究家吳南青、南派笛師徐惠如、南派演員沈盤生、京朝派研究家葉仰曦等。[33]

在叢兆桓的回憶中，也談及北方崑曲劇院成立時的各種「藝術成分」以及其作用：

> 北崑的藝術成分當然主要是北方崑弋的先生們，就是榮慶社為基礎的老藝人；第二部份是「京朝派」，就是葉仰曦先生、傅雪漪先生他們，是京朝派的代表，他們給我們拍曲。北方

30 參見《北京戲劇通史・民國卷》劉文峰　于文青主編，北京燕山出版社 2001 年版，247-310 頁。

31 參見《中國崑曲藝術》鈕驃等著，北京燕山出版社 1996 年版，80-105 頁。

32 載《蘭》1999 年第 4、5 期。

33 載《中國崑劇大辭典》吳新雷主編，南京大學出版社 2002 年版，6 頁。

崑弋的老師教表演、教身段、教動作，在學戲之前呢先由京朝派的老先生拍曲。第三部份是南崑名宿，沈盤生是傳字輩的老師，輩分很高的。徐惠如先生他原是南崑笛師，能背吹四百齣戲不看譜子，一個音符都不錯。吳南青是吳梅大師的三公子，他給旦角拍曲，也作曲，人很好的。[34]

　　就這一細節而言，由京朝派的曲家拍曲，由崑弋班的藝人教表演，南崑的藝人及笛師亦有介入。顯然，在朱復、叢兆桓看來，「北方崑曲劇院」之「北方崑曲」並非完全等同「崑弋」，實際上是傅雪漪、朱復所述之「北方崑曲」的各種主要力量之組合。

　　從以上對「北方崑曲」概念的分析可見，「北方崑曲」這一概念的出現，與其特殊的歷史情境相關，當這一概念既已確立，種種建構便已展開，這些建構遵循著不同的方案，其路向不一，延至今日。「北方崑曲」這一概念的模糊性與爭議性，亦體現時人之崑曲（崑劇）觀念的複雜性，因而也給中國崑曲（崑劇）史之敘述帶來了很大的難題。

　　　　　　載《北方崑曲論集》文化藝術出版社 2009 年

34 叢兆桓：《北京崑劇的生生死死》，未刊。

「非遺」十年的崑曲觀念分析之一：

青春版《牡丹亭》模式之生成與彌散

　　2011 年 4 月間，北方崑曲劇院新編崑曲大戲《紅樓夢》上下本公演，在劇名前冠以「豪華青春版」，使人不由得想起白先勇之青春版《牡丹亭》，以及上海崑劇團於 1999 年上演的華麗版《牡丹亭》。這種命名上的拼貼感，似乎喻示著某種隱現的關聯。

　　與此同時，北京大學的白先勇崑曲傳承計畫課程正進入到第二番，而且蘇州大學、臺灣大學的白先勇崑曲傳承計畫課程也正在開展，其中臺北大學的此計畫之報導，甚至被刊載於臺灣《聯合報》頭版。在此系列的課程中，除了小規模的演出外，一個頻頻出場的關鍵字即是「崑曲新美學」。

　　自 2001 年 5 月 18 日崑曲榮膺聯合國教科文組織所認定的首批「人類口述和非物質遺產代表作」，至今已是十年。在這十年間，白先勇及其團隊排演的青春版《牡丹亭》無疑是事關崑曲的最重要的文化現象。在很大程度上，青春版《牡丹亭》改變了人們的崑曲觀念，這一變化或可描述為將崑曲從人們目為「落伍」的藝術轉變為可消費的「時尚」。而且，青春版《牡丹亭》模式對之後中國大陸的新編崑劇大戲亦產生很大的影響。[1]但這僅僅是問題的一個方面，假如我們進入到這一崑曲的歷史實踐中，也許會意識到，問題並非如此簡單。因為，隨著崑曲在整個社會文化空間中的位置的變

[1]　關於這一轉變的描述較多，筆者在〈青春版《牡丹亭》〉一文中曾較早對這一變化做出論述。載《話題 2007》楊早薩支山主編，三聯書店 2008 年版。

動，相當多的政治、經濟和文化力量會參與進來或重組，青春版《牡丹亭》即是其中最顯著的事例，因而使得崑曲之觀念呈現出不同的面相。

本文將從一個特定的角度來審視「非遺」十年來新編崑劇製作模式與崑曲觀念，也即在崑劇的運作機制中主導者的變動以及不同力量對於崑曲領域的進入與支配所帶來的影響，以探討圍繞這「青春版《牡丹亭》模式」這一文化現象所帶來的種種問題。

一

青春版《牡丹亭》雖是排演於 2004 年，卻可追溯至 2001 年，——白先勇在關於青春版《牡丹亭》的敘述中，往往將獲知崑曲成為「非遺」之消息作為某個節點。而在青春版《牡丹亭》的策劃與運作中，由「非遺」而來的諸多話語亦貫穿其中。譬如，有幾個關鍵字常常被提及，甚至成為青春版《牡丹亭》模式之慣常描述方式，即「青春版」、「全本」、「原汁原味」等。

青春版《牡丹亭》的編劇張淑香如是說：「青春版《牡丹亭》強調青春、正宗崑味、演員統一、情節完整的全本演出模式，有機結合傳統與現代的策劃，可謂為《牡丹亭》的演出史打開了一個全新的局面，開啟了一個新紀元。」「青春版《牡丹亭》以年輕的演員吸引年輕的觀眾進入傳統戲劇場，其成功與全本戲及演員固定統一的演出模式有莫大關係。」[2] 在諸如此類的敘述中，「青春版」、「全本」、「原汁原味」似乎也成為青春版《牡丹亭》的標籤，不僅為青春版《牡丹亭》相關人員使用，而且被媒體廣泛使用、傳播並以為標誌。

2　張淑香：〈為情作使〉，載《牡丹還魂》白先勇編著，文匯出版社 2004 年版。

但值得注意的是，這幾個概念並非起始於青春版《牡丹亭》，譬如「全本」，1999年上海崑劇團排演的華麗版《牡丹亭》即為「全本」，與青春版《牡丹亭》一樣，分為三本演出。而更早的由陳士錚排演的《牡丹亭》則是達55齣、上演數日之完整版「全本」，且構成一大「事件」。換言之，青春版《牡丹亭》之「全本」概念可說是沿襲了陳士錚版、上崑華麗版《牡丹亭》之「全本」概念。

「青春版」之概念亦是如此，早在青春版《牡丹亭》之前，諸如「青春版」、「青春越劇」之類的概念即在越劇裏常被使用。而「青春版」與「全本」這兩個概念，如前引張淑香的敘述，即是青春版《牡丹亭》之基本演出模式。

「原汁原味」之概念則較為複雜，因在青春版《牡丹亭》主創人員的敘述中，除「正宗崑味」之類的描述外，也常常使用「原汁原味」[3]，在宣傳運作及評論中，「原汁原味」成為一個描述青春版《牡丹亭》的主要角度，譬如有人認為「新世紀伊始，白先勇又將對崑曲的弘揚，落實為再造一個『原汁原味』的崑曲『樣本』——青春版《牡丹亭》。」[4]

在白先勇的闡釋中，青春版《牡丹亭》實際上包含兩個部分：其一是「青春」之意，「製作青春版《牡丹亭》的目的就是想做一次嘗試，借著製作一齣崑曲經典大戲，舉用培養一群青年演員，而以這些青春煥發、形貌俊麗的演員來吸引年輕觀眾，激起他們對美的嚮往與熱情。」[5]其二為「審美」，「將崑曲的古典美學與現代劇場

3 〈白先勇：給《牡丹亭》還魂〉，載《羊城晚報》2004年6月14日。白先勇在訪談中談及此概念較多，此處茲不多舉例。

4 劉俊：〈賞心樂事——白先勇的崑曲情緣〉，載《白先勇說崑曲》廣西師範大學出版社2004年版，該文又曾作為書評或摘錄刊於多處報刊。

5 白先勇：〈《牡丹亭》還魂記〉，載《牡丹還魂》白先勇編著，文匯出版社2004年版。

接軌，製作出一齣既古典又現代，合乎二十一世紀審美觀的戲曲」[6]。由此可見，在白先勇的觀念中，青春《牡丹亭》由青春版進入，卻是以構建或達到「二十一世紀審美觀」為目標。此或為白先勇所說「牡丹還魂」或張淑香所說「二十世紀崑劇的還魂」之意。

在這一觀念的實踐之中，饒有趣味的是，諸多表述均以此前之崑劇製作模式為對立面，如周秦即舉 1983 年北崑《牡丹亭》改編與 1999 年上崑全本《牡丹亭》改編為例，批評北崑版的「抽取」、「添寫」，上崑版的「消極處理」，而著重強調「青春版《牡丹亭》演出劇本的構成更接近於傳統的『串折』而不是時行的『改編』」[7]。在另一位評述者劉俊的眼中，「原汁原味」之含義即是「保有崑曲的原有特色而拒絕任何有損崑曲的『創新』和『改革』。」[8]或者可以說，青春版《牡丹亭》之模式之所以得以建構，在很大程度上恰恰是對以往崑劇製作模式或觀念之反動。

在一篇短文中，筆者曾談及以往崑劇製作模式之運作方式：「自二十世紀八十年代以來，劇團依託行政體制獲取資源及位置，崑曲之表演及接受基本在小圈子內循環」[9]，這一模式即是建立在對於行政體制之依託上，而其生產方式可命名為「十五貫模式」或「晚會模式」。在古兆申的筆下，將這一模式描述為「上世紀八十年代以來，由於只從市場角度上考慮崑曲遺產的推廣，文化部門花費大量資源，鼓勵各崑曲院團按當代流行舞臺的模式去『改革』崑曲，以迎合當代年輕觀眾的口味」「結果是崑曲改得愈來愈不像崑曲」[10]。

6 　同上

7 　周秦：〈青春與至情〉，載《牡丹還魂》白先勇編著，文匯出版社 2004 年版。

8 　劉俊：〈賞心樂事——白先勇的崑曲情緣〉，載《白先勇說崑曲》廣西師範大學出版社 2004 年版。

9 　〈青春版《牡丹亭》〉，載《話題 2007》楊早薩支山主編，三聯書店 2008 年版。

10 　古兆申：〈「口傳非實物文化遺產」不是可炒賣的商品〉，《口傳心授與文化傳承》鄭培凱主編，廣西師範大學出版社 2006 年版。

在中國大陸之文化體系中，以往新編崑劇之製作模式乃是由政治意識形態所主導，其生產往往取決於國家文化主管部門的相關政策、主導思想及美學趣味。

如果將青春版《牡丹亭》置入這一序列，可以看出其製作主體發生了變化，由國家文化主管部門轉變為港臺的「現代製作人」，正如南方朔所評析「臺灣在品味決定、藝術設計、製作與行銷等方面有較早的醒覺；大陸則扮演專業技術、文化基因和市場等更基本的角色。」[11]或者可以說，在崑劇製作模式上，正是因為製作主體發生了變化，使得其運作機制也不同於以往，因而乃有「青春版」、「全本」、「原汁原味」諸種概念之結合與傳播。

二

隨著青春版《牡丹亭》的製作、巡演與傳播，青春版《牡丹亭》之模式成為中國大陸新編崑劇所追摹之對象。筆者曾分析這一趨勢「自青春版《牡丹亭》而下，凡新創崑劇，均循「青春版」、「大製作」、「全本」之路線，並愈演愈烈。」[12]以前述三個概念而論，其後之新創崑劇，「青春版」已成為一個基本概念，如《1699 桃花扇》即以比青春版《牡丹亭》演員更年輕（亦是「青春版」）為宣傳，皇家糧倉製作之廳堂版《牡丹亭》、《憐香伴》均選用青年演員，直至北崑所排崑劇《紅樓夢》，亦稱作「豪華青春版」。而「全本」概念亦得到發展，在青春版《牡丹亭》之三本後，又有蘇崑製作的三本《長生殿》、上崑製作的四本《長生殿》、北崑製作的二本《紅樓夢》。「原汁原味」亦成為慣常的宣傳方式，如《1699 桃花扇》，將

11 南方朔：〈「古典再創造」需要「現代製作人」〉，載《牡丹還魂》白先勇編著，文匯出版社 2004 年版。
12 〈青春版《牡丹亭》〉，載《話題 2007》楊早薩支山主編，三聯書店 2008 年版。

「桃花扇」劇名前冠以「1699」，廳堂版《牡丹亭》則提出「家班」概念，《紅樓夢》則稱「原汁原味不雷人」……或可言之，自青春版《牡丹亭》風行之後，這三個概念已成為中國大陸新創崑劇用作宣傳的基本概念。

但是這三個概念在沿襲之時亦會發生變化或變形，譬如《1699桃花扇》在「青春版」之外，也推出「傳承版」、「音樂會版」、「簡版」等多個版本，諸多版本亦使用中老年演員充當主角，且並不一定只使用一對演員演完全本之方式。相對而言，「傳承版」也較「青春版」受佳譽。又如上崑版《長生殿》，雖初始以四本分四天演出，但並未以一對演員貫穿全本，而是每本的主演不同，仍以中老年演員為主，此種方式與 1999 年排演的三本《牡丹亭》相似，而且近年來常改編為一本的「精華版」演出。

至《憐香伴》、《紅樓夢》則又發生一變，雖繼續以「青春版」等為號召，但其運作機制卻有所不同。《憐香伴》以「男旦」「女同」為賣點，《紅樓夢》則為「新編」。與青春版《牡丹亭》所形成的模式實則大相徑庭。《憐香伴》之製作實現了一個顛倒，即青春版《牡丹亭》可謂是崑曲之運作機制利用了某些大眾文化之成分，而《憐香伴》則是經濟力量進入到崑曲領域，大眾文化的運作將崑曲納入其中，從而以之實現其目的。

《紅樓夢》又是另一案例，因自青春版《牡丹亭》以來，改編古典名劇已成為一種趨勢，《桃花扇》、《長生殿》、《西廂記》均被一一改編，而《紅樓夢》這部國人公認的古典名著亦是各崑劇院團的改編目標。然《紅樓夢》與以上諸劇的區別在於，《紅樓夢》之文體並非崑曲所常用之體裁（如傳奇、雜劇、南戲等），而是小說。雖然歷來將小說改編為傳奇者很多，但至今亦無或少有傳承下來的折子戲。因此，《紅樓夢》之創演實際上為新編。從這一意義上來說，崑劇《紅樓夢》雖沿襲了「青春版」「全本」之路線，亦是青

春版《牡丹亭》模式之發展，但其生產方式其實已脫離青春版《牡丹亭》模式之範圍。

仔細考察以上諸劇之運作機制，即會發現其與青春版《牡丹亭》之差別在於南方朔所言之「現代製作人」。也即，在青春版《牡丹亭》裏，其運作皆是由白先勇之團隊參與，因此從崑曲理念到審美觀念到運作機制，大致能呈現一個與以往不同的形態。而在之後的新編崑曲大戲，其製作多由院團或相關主管文化部門所支配，或是由商人支配，雖則亦摹仿或發展青春版《牡丹亭》之機制，但往往名實不一，並呈現出一種粗糙且破碎的美學觀念。

此是以媒體傳播較廣的新編崑劇大戲而論。如果我們再考察近年來崑劇院團所製作之崑劇，也會發現，上述諸劇僅僅只是其工作的一部分。以 2006 年中國第三屆崑劇節所上演的劇目以及反響為例：在 2006 年中國第三屆崑劇節上，由七個崑劇院團所上演的「八臺大戲」有《西施》、《小孫屠》、《公孫子都》、《折桂記》、《邯鄲夢》、《一片桃花紅》、《百花公主》、《湘水郎中》，據稱「3 臺新創劇目和 5 臺傳統整理改編劇目」「是去年文化部和財政部共同實施的『國家崑曲藝術搶救、保護和扶持工程』啟動後的第一屆」，此次崑劇節的展演即是「檢驗專項資助的成果」[13]。從這八個劇目來看，基本上都不同於青春版《牡丹亭》模式，除新創劇外，即使是「傳統整理改編劇目」，也與青春版《牡丹亭》所採取的劇本改編方式不同，其實亦是新編。譬如有評論說「按照《長生殿》和《牡丹亭》的路數弄出一個《一片桃花紅》這樣的笑話」[14]，已說明這些劇目與青春版《牡丹亭》之關聯，即青春版〈牡丹亭〉模式之影響更體

13 〈八臺大戲：鬧熱第三屆中國崑劇藝術節〉，載《北京娛樂信報》2006 年 7 月 9 日。
14 劉紅慶：〈崑曲藝術節，創新還是減殺？〉，載《南風窗》2008 年 8 月。

現在觀念和宣傳策略上，而大部分新創崑劇之運作機制仍然延續著二十世紀八十年代以來甚至建國以來的生產模式。

由此我們也可看到一種有趣的變化，雖然以「現代製作人」為主導的青春版《牡丹亭》模式影響很大，但主導中國大陸新編崑劇製作的力量絕大多數還是國家文化部門，此外也有少數代表大眾文化的商人進入到這一領域。這一狀況決定了這一時段的新編崑劇之運作機制。

<div align="center">三</div>

在青春版《牡丹亭》之後，白先勇又製作了新版《玉簪記》，並於 2010 年開始巡演。值得注意的是，雖然新版《玉簪記》仍然延續了青春版《牡丹亭》的某些標誌，譬如青春版《牡丹亭》的主演繼續擔任新版《玉簪記》的主演，將有影響有傳承的崑曲名劇之折子戲改編為全本，主創人員也視新版《玉簪記》為青春版《牡丹亭》之延續，並繼續製作新版的《爛柯山》、《長生殿》等劇目，但重心卻轉移到「崑曲新美學」。

在新版《玉簪記》於北大演出同時發表的一篇文章中，白先勇談及這一轉變：即從以往通過演出的方式在大學中推廣崑曲轉變到以教學的方式推廣崑曲，而青春版《牡丹亭》模式之理念遂被表述為「崑曲新美學」或「白先勇崑曲新美學」[15]。

在闡述此種美學時，白先勇列舉兩種崑劇演出方式：一種是「非常傳統的，一桌兩椅，沒有佈景，全靠演員的表演」，另一種則是「大型的，有一兩千觀眾」「需要製作一個完整的舞臺演出，從燈

15 白先勇：〈崑曲新美學——從青春版《牡丹亭》到新版《玉簪記》〉，載《藝術評論》2010 年第 3 期。

光到舞美到服裝，構成一個整體美學」[16]。並以青春版《牡丹亭》、新版《玉簪記》為後者。此後又以新版《玉簪記》之舞臺設計中滲入了古琴、書法等要素，來展示一個「琴曲書畫」為特徵的中國傳統文化的「新美學」。

從這一傾向來看，從青春版《牡丹亭》到新版《玉簪記》，白先勇及其團隊所力圖營造的即是一種崑曲演出的「舞臺美學」，如前述白先勇對於青春版《牡丹亭》的闡釋，即集中於青春版之模式，以及「合乎二十一世紀審美觀」的舞臺美學的構造。如今，青春版變為新版，分為三本、三天演出的全本變為一本、一天演出的「簡版」，意味著其以「青春版」、「全本」為號召的模式無形中趨於消解或變化，而「舞臺美學」則落實為「琴曲書畫」之「白先勇新崑曲美學」。事實上，在白先勇策劃的《雲心水心玉簪記》一書中，即闡釋了這種舞臺新美學的理念、製作以及在新版《玉簪記》中的表現。

在設立於北京大學、臺北大學的「白先勇崑曲傳承計畫」課程，亦將「崑曲新美學」作為重要的主題。如臺北大學之課程即命名為「崑曲新美學」，且課程計畫中所擬最後一課之主題為「崑曲新美學：理論與實踐」。而在臺北市「城市舞臺」的示範演出介紹中亦首先提及「崑曲新美學」，「本課程由白先勇先生躬身帶領，在「崑曲新美學」的精神向度下，結合口頭講授與實地展演，落實「崑曲」在臺灣當代人文教育領域中的實踐。」北京大學於 2010-2011 年學期所設崑曲公選課程則多處涉及此話題，並以「對崑曲新美學的總結」為總結。

從以上敘述可知，在崑曲於 2001 年成為「非遺」之後，青春版《牡丹亭》因白先勇之策動，形成了一種以港臺的「現代製作人」

16 同上。

為主導的新編崑劇生產模式，並生產出「青春版」、「全本」、「原汁原味」等概念。這一生產模式不同於以往中國大陸之由國家文化部門主導的新編崑劇生產模式，因而不僅呈現出迥異的舞臺風貌，而且推動了崑曲觀念之改變，並引發中國大陸新編崑劇對這一模式的模仿與追隨。

與此同時，隨著大眾文化對於崑曲之吸納，國家文化部門對崑劇生產之支配，青春版《牡丹亭》模式在擴散的同時，其歷史勢能亦逐漸消解甚而彌散，並演變為一種名為「崑曲新美學」之舞臺美學。此種「崑曲新美學」，如果將之放在「全球化」的背景下，或許更能理解其內涵，並激發進一步的思考。囿於論題，此意將另文表述。

在本文裏，筆者以青春版《牡丹亭》模式為中心，討論了一些相關的崑曲之文化實踐。儘管有些實踐尚未最終完成，但仍然顯示了某些階段性的特徵，且提供給我們探索這些文化實踐之間的聯繫之可能。而探討諸多有關崑曲的文化現象與大眾文化、全球化或文化政治之間的關聯，亦將有助於我們瞭解此一階段崑曲觀念的形成與變化。

「非遺」十年的崑曲觀念分析之二：

「全球化」與「崑曲的深層生存」

　　說實話，初次看到這個題目，其實有些詫異。因為我們長期以來縈繞在心的還是「崑曲的生存」問題，可以說，自晚清以降，民國、共和國，崑曲的命運是幾生幾死，衰而未絕，「崑曲的生存」問題就如近現代中國的生存問題一樣，幾乎成了一個永恆的主題。

　　如今「崑曲的生存」問題忽然變成了「崑曲的深層生存」問題，這是否意味著在我們的意識中，「崑曲的生存」問題已經解決了，或者顧名思義，至少是崑曲的「表層生存」問題解決了？

　　先來插敘一番，如果「崑曲的生存」已經解決，我是否可以遐想一下，如果崑曲（或者一部分崑曲）兩百年不發展，又當如何？

　　這個遐想其實也是從「崑曲的深層生存」之問題生髮出來的。以我們身邊的世界來說，如果是人文風景，如果兩百年還保持原貌，那定然是讓人歎為觀止的世界遺產。如果是戲曲，兩百年沒有發展，那就是真正的而非廣告用語的「原汁原味」，是珍貴的「活化石」。如果崑曲兩百年不發展，還依然存在。兩百年後，那就是當之無愧的非物質文化遺產。如此，才可說是一種「深層」的「生存」。

　　其實這是一個假想。因為在如今之國中，幾無實現之可能。所以，現在我繼續回到「崑曲的深層生存」問題上來。

　　從另一個角度來看，「崑曲的深層生存」其實依然是一個崑曲的生存問題。也就是，我們該如何剝離開那些爭吵不休的表面現

象，來進入到一種更富於實質性、以及更開闊的視野中去，並對崑曲的生存問題作一些較深層次的探求。

這當然是一個很複雜的問題。尤其是在「全球化」這一背景之下。

「全球化」是一個多層次多含義的概念，而且它不僅僅是一個概念，而且是一個語境，也即，我們身處於「全球化」這樣一種遭遇之中，而感受著它的力量，以及所帶來的變化。關於對於「全球化」的討論恨多，自二十世紀九十年代起，也逐漸成為一個涉及面非常廣的話題。而且就「全球化」本身來說，它包括政治、經濟、文化、軍事等各方面領域，幾乎包括人類生活的全部。

我姑且不去梳理這一名詞的「觀念史」，而是討論十年來與崑曲有關的「全球化」議題。

一個就是崑曲成為聯合國教科文組織認定的首批「非遺」，自此以後，常有一種說法便是崑曲是世界非遺，是屬於世界的。這樣一種「世界」眼光，便可視之為一種「全球化」的表現。但是，在世界範圍內「非遺」的形成與傳播，實際上又是一種強調文化多樣性，反抗美國化的全球化的行動，也就是說，之所以有「非遺」，是一種對以「美國化」為代表的「全球化」的反抗。但是如今也變成了另一種「全球化」，所以我們可以稱之為「反全球化的全球化」。

另一個是白先勇策劃的青春版《牡丹亭》的美國巡演。青春版《牡丹亭》於近些年來崑曲觀念之影響此處茲不細說。從青春版《牡丹亭》的策劃與運作來看，它追求的目標其實也是「世界」的，所謂「面向世界的崑曲」，但另一個方面，它具體的範式則是好萊塢的「音樂劇」的樣式，比如白先勇也曾多次提及《貓》的範例。因此，或者我們可以說，青春版《牡丹亭》之模式是一種「全球化」的產物。但這種「全球化」其實是一種美國化的「全球化」。

如此一來，我們就能看到，在崑曲領域，實際上存在著兩種所謂的「全球化」：美國化或西方化的全球化和反全球化的全球化，這兩種全球化的目標、方向是不一樣的。（這兩種「全球化」亦存在於中國的政治、經濟、文化諸多領域，但此處我們單論崑曲。）但是，在大多數情況下，我們不加審視、甚至一廂情願地將這兩種有差異的「全球化」整合成一個「世界」的籠統的觀念。崑曲成為「非遺」是走向世界，崑曲在美國巡演也是走向「世界」，雖然此「世界」非彼「世界」，但對於國人來說似乎毫無區別。

我之所以要對這兩種「全球化」作出區分，其指向即是「崑劇的深層生存」問題。也即選擇何種全球化之目標，決定著「崑劇的深層生存」。更明確一點就是追問崑曲到底是「傳統藝術」還是「當代藝術」？

崑曲是「傳統藝術」還是「當代藝術」？這個問題似乎毋庸質疑，按照我們如今對於崑曲的描述，崑曲當然是屬於「傳統藝術」。但是其實並不往往如此。且舉兩個例子：

其一是陳士錚導演的《牡丹亭》和香港進念二十面體的實驗舞臺劇。陳世錚版的《牡丹亭》從結構、從觀念上看，基本上屬於「當代藝術」的範疇。還比如說香港進念二十面體做的實驗舞臺劇，請了崑曲演員，利用了很多崑曲元素，如《萬曆十五年》、《紫禁城遊記》、《夜奔》等。也許可以稱作「新概念崑劇」，但其觀念、表達都應屬於先鋒藝術，也即當代藝術之範疇。

其二是白先勇策劃的青春版《牡丹亭》、新版《玉簪記》，關於此版的討論、研究很多，但是從白先勇的理念來看，它是一部「二十一世紀審美觀」的崑劇，是重構「崑曲新美學」的崑劇。從這兩劇的實踐來看，它的改編雖宣揚「原汁原味」、「只刪不改」，但其實是有許多改動，而且身段趨於歌舞化。而且從它的舞臺美學來看，如今被歸納為「琴曲書畫」。

這樣一種舞臺美學，首先它肯定不同於傳統藝術之舞臺美學。以「琴曲書畫」而言，「琴書畫」並非是崑曲或崑劇舞臺的普遍要素，譬如古琴，常演折子戲裏似乎僅見於《西廂記‧聽琴》、《玉簪記‧琴挑》。而「書」「畫」要素，如果按照新版《玉簪記》裏的設計，其實融合了很多比較先鋒的觀念，換言之，此種設計理念與林懷民的舞蹈有何差異？

　　其次，如果從「全球化」的角度來看，它正是一種「東方主義」的表現，即通過展現異國情調之特徵來參與到美國化的「全球化」實踐中。

　　從這些角度來看，青春版《牡丹亭》模式其實也可視作「當代藝術」。

　　「全球化」之趨勢給崑曲帶來了兩重境遇，一方面，崑曲有機會成為「世界遺產」或「全球文化」的一部分（或代表），另一方面，崑曲又面臨著逐漸、逐步磨滅其特色，而成為某種「當代藝術」，此亦是「全球文化」之產物。

　　以上我作出若干分析，其意便是引起思考：在「全球化」的境遇中，崑曲是「傳統藝術」嗎？進而追問：崑曲成為「傳統藝術」如何可能？也就是在「全球化」之背景下，崑劇怎樣才能「深層生存」？如何獲得「深層生存」空間之關鍵所在。

　　注：本文為「2011北京崑曲論壇」而撰，此研討會原定名「崑劇的深層生存」。

「男旦」、「女同」與「崑曲」：

近年來的大陸戲曲文化生態剖析

　　2010 年 5 月 13 日，《南方週末》『以《憐香伴》還魂：一齣男「同志」導演的「拉拉」崑曲』之題報導了剛剛在北京保利劇院「世界首演」的崑曲《憐香伴》，這一命名事實上彙聚了此劇的賣點：關錦鵬、女同和崑曲。此外，在《憐香伴》的運作過程中，有一個概念也曾被屢屢提及，便是「男旦」。因為，在《憐香伴》最初的策劃中，這是一齣「男旦」演「女同」的「崑曲」，其後至首演時又衍生出「男旦版」、「女伶版」及「混搭版」。

　　自電影《梅蘭芳》於 2009 年年初熱映以來，「男旦」之名再次成為大眾文化消費中的一個頻頻出場的名詞。「男旦」不僅從以往即使是在戲曲中也稍顯尷尬和冷落的位置被凸顯出來，而且也成為各種相關力量爭奪的目標。譬如，一則隨《憐香伴》演出單附送的飯館廣告，也寫上了「國粹盛宴」、「中國末代男旦」、「非物質文化遺產」的概念，並發出「將中國男旦藝術盡快列入世界非物質文化遺產保護名錄」的呼籲。與此同時，在 2010 年湖南衛視的「快男」中，又出現了「偽娘」這一熱點，引發了性別文化的爭論。

　　追溯起來，歌舞反串明星李玉剛以「男旦」為號召，是一個較早的引發關注的個案。在「豆瓣」網站上的「在北京看京劇」小組裏，一個名為「大家對李玉剛怎麼看？」的帖子一直在持續增長——這如同眾多網路論壇的一個縮影，「剛絲」（李玉剛的粉絲）與一些京劇戲迷在爭論、在謾罵，各自表述自己的觀點、愛憎及引經據典。正如萊恩・昂在分析《達拉斯》時所說，這一類的爭吵實際

上是「大眾文化意識形態」劃出的「分界線」[1]。而在「分界線」所在的場所，他們所討論的或許看似微小的話題，卻潛藏著一些更為重大的社會文化議題，並被這些議題所支配。儘管當事人對此並不清醒地知曉。

在這個小小的交鋒中，一個焦點話題便是李玉剛是否為「男旦」，「剛絲」舉出李玉剛並不認為自己是「男旦」，但一些京劇戲迷則迅速找出李玉剛曾以「男旦」為號召的證據。而另一個話題，也就是此次交鋒的起因，即李玉剛與京劇的關係。這些討論實際上關涉到京劇與「男旦」複雜的歷史糾葛，以及「男旦」作為一種消費文化，其話語策略和運作方式的特點和變遷等問題。「男旦」、「女同」、「非遺」，或許構成了這一時代的某種文化景觀。

一、「2009 年的男旦」與「2005 年的男旦」

借用村上春樹最新小說《1Q84》裏的一個隱喻：天空中浮著兩個月亮。黃色的大月亮和綠色的小月亮[2]。談起近年來的「男旦」，我們或許也要區分兩個「男旦」：「2005 年的男旦」和「2009 年的男旦」。

2005 年是一個「超女」的年份，關於「男旦」的話題顯得非常稀少、而且冷門。在《北京晚報》的一個角落，登載了一則報導，據這則短小新聞的描述，在一個酒店的禮堂裏，舉辦了「京劇男旦藝術演唱會」，「梅派傳人梅葆玖演唱了《霸王別姬》，來自重慶的張派傳人沈福存演唱了《春秋配》，北京的張派傳人吳吟秋演唱了《望江亭》；溫如華演唱了《狀元媒》等」、「青年的男旦演員如來

1 萊恩・昂：〈《達拉斯》與大眾文化意識形態〉，見《文化研究讀本》羅鋼、劉象愚主編（北京：中國社會科學出版社，2000 年）。

2 村上春樹著　賴明珠譯：《1Q84》（臺北：時報文化出版企業股份有限公司，2009 年），頁 265、266。

自北京京劇院的梅派男旦胡文閣、來自北京戲曲學院的張派男旦劉錚、來自上海戲曲學院的程派男旦楊磊均以他們的精彩演唱成為晚會上最為引人注目的亮點而大放異彩」，而且梅派傳人梅葆玖看到這樣激動人心的場面後說：「今天是我們京劇男旦大翻身吶！[3]」

　　這則報導所描述的便是「2005 年的男旦」的基本陣容。從新聞的描述中，我們可以看到，「男旦」一詞被使用於「京劇」上，而且梅葆玖發出「大翻身」的感歎，亦可透視出「男旦」所處的尷尬境地。事實上，即使是 2006 年、2007 年關於「男旦」的媒體報導，也多飾以「最後的男旦」、「男旦的邊緣年代」、「絕跡舞臺」、「荊棘叢生」之類的悲情修辭。

　　但在 2005 年，還有兩個當時並不引人注意的事實：一個是李玉剛以「當紅男旦」之名跟隨中國「玫瑰鑽石表演藝術團」遠赴歐洲巡演，他要到 2006 年以「男扮女裝」的反串歌舞表演榮獲「星光大道」季軍時才以「男旦」廣為人知。另一個是學者么書儀正在發表著她包含著「男旦」、「相公」、「堂子」等話題的關於晚清民國演劇的系列論文，這些文章於 2006 年結集為《晚清戲曲的變革》，並在 2007 年成為發生在《南方週末》上一場著名爭論的學術來源，這同時也提供了一個學術生產影響大眾文化的實際案例。

　　關於「2009 年的男旦」，有一則發表於 2010 年 1 月 10 日的名為〈是是非非說男旦〉的報導[4]對 2009 年的「男旦」現象作了一番盤點：首先是京劇男旦，「從年初電影《梅蘭芳》的華麗上映，挑起了人們對男旦這個如今有些神秘的行當的無窮熱情，到年底連番舉辦的紀念梅蘭芳誕辰 115 周年、紀念梅蘭芳赴日 90 周年的慶祝活動，山城重慶也為當地碩果僅存的男旦藝術大家沈福存先生隆重

3　見《北京晚報》2005.4.22。
4　見《新民週刊》2010.1.10。

舉辦了從藝 60 周年紀念活動——2009，是京劇男旦頻頻亮相的一年。」其次是日本歌舞伎男旦，「日本歌舞伎大師阪東玉三郎帶來的一曲日本男旦版崑曲《牡丹亭》為冬日平添一份精緻的熱鬧。」再次是電影中的崑曲男旦，「電影《風聲》中蘇有朋精彩演繹的崑曲男旦也為這股潮流推波助瀾。」然後是流行音樂中的男旦，「還有在『星光大』道一舉成名的李玉剛，遊走在『女形』與『男旦』之間，因為柔媚的扮相而顛倒眾生……」這則報導不僅用抒情的筆調描述：「一時間，街頭巷尾，男旦掀起不可抗拒的風情。」而且也承認男旦已經成為大眾文化中的熱點話題，「中國男旦，作為一個特殊、神秘而有趣的社會話題，一而再，再而三地被反覆提及，甚至成為文化熱點。」

這則報導對「2009 年的男旦」的敘述涉及到京劇、歌舞伎、崑曲、電影、流行音樂等多個領域。事實上，它還未及談及 2009 年諸多被稱之為「男旦」的現象，譬如在皇家糧倉由男旦扮演的同性戀版《憐香伴》的排演、從前兩年便開始被逐漸披露的越劇、豫劇等劇種的「男旦」、新近出現的「芭蕾男旦」、由京劇琴師改行為「亞洲第一男旦」的吳汝俊的「新京劇」、票友中「男旦」的演出及活動、形式各異的反串表演，包括小瀋陽的小品在內的「男扮女裝」的藝術形式等等。而且，由於眾多領域對「男旦」概念的頻頻使用，「男旦」也從戲曲領域的特定稱謂，而被泛化和簡化成某種涵蓋了「男旦、「反串」、「酷兒」等「男扮女裝」的藝術的總稱，或可稱之為泛男旦藝術。

由此可見，從 2005 年到 2009 年，「男旦」已從京劇的某個特殊行當的稱謂擴散到眾多領域，並成為大眾文化生產的重要組成部分。諸如「特殊、神秘而有趣」之類的定語被當作描述「男旦」的一個角度，這一點在大眾文化對「男旦」的消費與運作過程中尤為重要。

二、「梅蘭芳」：從「人民藝術家」到「男旦」

　　2007 年 2 月 1 日，在《南方週末》的「往事版」上，出現了一篇名為〈梅郎少小是歌郎〉的文章，該文根據么書儀的學術著作《晚清戲曲的變革》中關於「男旦」「相公」「堂子」等方面的論述，敷演和揭諸了梅蘭芳作為「男旦」的往事，並極力渲染「男旦」與「男色」的關聯，「梅蘭芳的迅速竄紅，正是這種男色風尚的產物」。不久，黃裳分別在《文匯報》2007 年 4 月 25 日、《南方週末》2007 年 5 月 3 日「往事版」上發表〈關於「梅郎」〉予以反擊，並指責〈梅郎少小是歌郎〉一文的八卦心態，「尤為重要的是怎樣對待這些『史料』，是對被損害、侮辱者的同情和激憤，還是作為有趣的佚聞加以複述」。這或許是近些年來在中國著名的公共媒體上第一次討論「男旦」背後向來為人所諱言的歷史糾葛。

　　梅蘭芳作為京劇藝術的代表人物，已毋庸贅言。人們追溯京劇及「男旦」的巔峰，亦是以梅蘭芳等「四大名旦」為象徵。但是，〈梅郎少小是歌郎〉一文亦昭示了另一角度，即是梅蘭芳作為「娛樂圈」的「超級男聲」。作者將梅蘭芳的文化意義並不僅僅局限於京劇，而是將之投射到「以京劇為中心的近世娛樂史、風尚史乃至大眾精神史」、「晚清民初『娛樂圈』的現場及其語境」。

　　如此一來，在這一視角和演繹之下，「梅蘭芳」就成為「京劇」和「娛樂圈」互相疊加的雙重的文化象徵。如果在晚清民國之際，這兩個圈子還相去不遠，京劇為娛樂圈的中心之一（或「中國文藝娛樂業前史」）。但到了現今，京劇被視作高雅的小眾文化，甚而「非物質文化遺產」，且早已退居娛樂圈的邊緣。

　　因此，這一空間的變化，在對「梅蘭芳」這一象徵資本的開掘和消費上，亦產生了不同的路徑。在 1949 年之後，主流意識形態

和戲曲界對於梅蘭芳的文化形象的建構，往往在於諱言或「洗白」梅蘭芳早年出身「堂子」、曾作「歌郎」（「梅郎」）的前史，而樹立一位「德藝雙馨」的「人民藝術家」的形象。在這一建構下，梅蘭芳不僅被中性化（或去「男旦」化），而且「男旦」與「男色」之間的歷史關聯也被隱藏起來，成為人所諱言的話題。黃裳的〈關於「梅郎」〉一文恰好以其親歷提供了一個「梅郎」是如何在新中國被遺忘，且被意識形態話語改造成「德藝雙馨」的「人民藝術家」的實際例子。

但是，在新一輪的以「男旦」為號召的大眾文化生產中，梅蘭芳作為男旦藝術的象徵，不僅被屢屢提及，成為被追溯、被比擬的對象，而且以往被掩蓋的「男色」內涵也被還原、被放大，並成為「男旦」這一概念被消費及運作過程中的文化符號。

譬如，2009 年上映的電影《梅蘭芳》即是以「男旦」梅蘭芳作為賣點。如果對比陳凱歌導演的兩部電影《霸王別姬》和《梅蘭芳》，則更為有趣，在 1993 年拍的《霸王別姬》中，由張國榮扮演的程蝶衣即為「男旦」，亦據說是以梅蘭芳為原型，但在當時的宣傳中，「男旦」並未成為一個關鍵字。而到了 2009 年的《梅蘭芳》，「男旦」就幾乎成為梅蘭芳的一個主要身份，而且在諸多闡釋與報導中，「男旦」藝術這一形式與中國傳統文化勾連起來，成為中國傳統文化的精粹或代表[5]。

在李玉剛以性別反串歌舞表演獲得 2006 年「星光大道」季軍後，便出現「前有梅蘭芳，後有李玉剛」之類的說法。而在 2009 年，日本歌舞伎大師阪東玉三郎演出崑曲《牡丹亭》時，在媒體上便出現

5　譬如電影《梅蘭芳》的編劇嚴歌苓就談到「它是一種很古老的藝術，只有像古代中國、古希臘和古羅馬這種有古老文化的地方才能產生。我總覺得古代人在性方面是大膽，很有想像力的。男旦是一種無奈的產物」，見〈嚴歌苓：男旦有一種病態的美〉，《南方週末》2008.11.26。

了「日本的梅蘭芳」、「眉眼間，與梅蘭芳相似相通」、「玉三郎是繼梅蘭芳之後出現的亞洲戲劇又一奇跡。他的表演具有一種無限接近自然的、接近無意識界的『透明感』，與梅蘭芳藝術的鮮明的『人間性』恰成對比。梅蘭芳與玉三郎猶如日月之交相輝映。」[6]這樣的宣傳語。除此之外，當人們追溯起「男旦」的前生後世時，必定以「梅蘭芳」作為例證。在短短幾年內，梅蘭芳的文化形象發生了傾斜，甚至顛覆，從「德藝雙馨」的「人民藝術家」搖身變為「男旦」的代言人。

與大眾對民國時期京劇「男旦」之「男色」的關注點集中於「堂子」、「歌郎」、「相公」等情色業不同，現今之「男旦」的「男色」雖被發掘出來，但其「情色」內容卻往往被去除，而表述成「色相」或「扮相」來印證其藝術性或文化內涵。

在電影《梅蘭芳》中，雖然還原了作為「男旦」的「堂子」「相公」之語境，但卻以梅蘭芳之拒絕樹立了其不同於平常民國男旦的形象。這一安排或許並不符合歷史實情，卻是一種基於現實之上的建構，即如何在「男旦」與「男色」之間建立一種可供消費的關係，但又不超越作為現實存在的「男旦」的界限。

因而，「梅蘭芳」作為一個被消費的文化符號，實際上投射了處於現實世界中的「男旦」被大眾文化所消費的現狀。一方面，以「男色」而被想像成「一個特殊的神秘的群體」而在大眾文化場域中獲得一定的空間，另一方面，力圖消除「情色業」的想像而獲得其正面的文化形象。

6 參見中日版《牡丹亭》製作人靳飛的新華網博客「前度佳公子」中的「牡丹新聞」專欄（網址：http://jiagongzi2.home.news.cn/blog/a/0101000001760868 A27BDF77. html）。

三、李玉剛的困境：被消費的「男旦」

在現今諸多被冠之以「男旦」之名的演員中，李玉剛可以說是一個觀察「男旦」這一概念是如何被運作、被消費的最佳案例。這不僅僅是因為李玉剛是「男旦」當中最知名的一位，而且是因為李玉剛之於「男旦」正是大眾文化塑造的產物，這一形塑、運作過程還在進行之中。

追溯起李玉剛之所以成為「男旦」的奮鬥歷程，一般都會提及他的「苦出身」，「17歲時因家裏供不起他上大學，不得已離家闖蕩，在西安一家歌舞廳裏打雜，偶爾才能作為替補上臺，直到他『男扮女』了才開始在歌舞廳走紅。[7]」由此可見，「男扮女裝」的性別反串歌舞表演一開始是李玉剛賴以謀生以至成名的手段。

在2005年春節時，李玉剛隨「玫瑰鑽石表演藝術團」到歐洲巡演，據聞當地的中文報紙《歐洲時報》使用了中國「當紅男旦」之類的宣傳語，這可能是最早稱李玉剛為「男旦」的媒體報導。或者說，「男旦」的概念給了李玉剛的性別反串歌舞表演一個定位和身份。

在參加2006年的中央電視臺的選秀節目「星光大道」時，李玉剛的「男旦」概念便得以繼續運作，不僅製作「前有梅蘭芳，後有李玉剛」之類的海報，而且在性別反串歌舞表演中演出了傳統京劇名劇《霸王別姬》、《貴妃醉酒》，以至「李本人也有意無意宣稱，他是胡文閣（梅派藝術的第三代傳人梅葆玖的關門弟子）的弟子，媒體也打出『梅派男旦』的標題。[8]」從這一策略來看，因為「男旦」

7　馬戎戎：〈男旦的邊緣年代〉，見《三聯生活週刊》2007年第12期。
8　同上。

與「京劇」、「梅蘭芳」的歷史關聯，李玉剛以京劇梅派「男旦」之名來表述「男扮女裝」的性別反串歌舞表演之實，實際上是將「歌廳文化」轉換為「文化圈文化」，從而在流行文化中尋找自己獨特的空間。

但是，京劇「男旦」這一概念遭到了戲曲界的反擊。正如諸多報導所描述：

在梅葆玖看來，李玉剛的表演只是「一個男人戴假胸，全身塗得白白的唱《貴妃醉酒》」，談不上是梅派，也談不上是京劇。胡文閣甚至認為這是個「陷阱」：「有人到後臺來找你，讓你指點幾句，可能還以崇拜者身份和梅葆玖先生合過影，然後他就說你是他師傅。」更讓他意外的是大眾對「男旦」和「梅派」的理解：「男旦，只屬於戲曲範疇，梅派藝術也不僅僅是男扮女。」[9]

雖然在這場「pk」之中，李玉剛最初仍然堅持自己「當然是男旦」，並認為「雖然京劇圈裏有人不承認我的藝術，但是新世紀以來男旦演員又有幾個像我這樣的紅過？京劇如今不景氣，用新方式去吸引年輕人喜歡京劇，這也是對國粹的一種弘揚方式。」在如此回應中，李玉剛以「紅」來印證自己的「京劇男旦」身份，似乎底氣不足。於是，2009 年 7 月，李玉剛在澳洲悉尼歌劇院舉辦「盛世霓裳」演唱會時，開始逐漸剝離「京劇」與「男旦」之間的關係，在演唱會前的新聞發佈會上，李玉剛如此表述，「我覺得沒必要特別強調我們不同，因為觀眾能夠看到我們的不同。我這次的演唱會使用的配樂並不是京劇的配樂，我的演出的節奏也很快，不是京劇的那個節奏。而且為了讓西方觀眾感到親切，我在使用中國民樂的

9　同上。關於這一爭端，也見諸於多篇新聞，但內容大同小異，茲不多述。

基礎上，還特別請了交響樂團來伴奏，我想澳大利亞觀眾也能辨識出，這是男旦藝術，而不是京劇藝術。[10]」

從這一過程來看，李玉剛對於自己「男扮女裝」的歌舞表演，實際上經歷一個先運用京劇中「男旦」的概念在大眾文化場域中獲得一定的空間，此後逐漸去京劇化的過程。而到了 2009 年底，在李玉剛於 2010 年 1 月 8 日在保利劇院舉行的「鏡花水月——李玉剛新春音樂會」的宣傳中，「男旦」概念亦被拋棄或擱置，轉而使用一個借鑒自日本歌舞伎的概念「女形」。在一則採訪中，李玉剛正式提出從「男旦」到「女形」這一身份定位和話語策略的轉變：

「我不是男旦，」李玉剛直接給自己下了定語，「男旦是傳統戲曲中的行當，由男性去飾演劇中的女性角色，但是我不是。我們這一次提出『女形』的概念，日本的歌舞伎又是不會開口去唱的，而我的藝術表現形式一向是以唱為主。[11]」

以性別反串歌舞之特色而在大眾文化中獲得一席之地的演員李玉剛，他的困境在於：無論是大眾文化的訴求，還是個人的出路，都根本於其所操持的行業——性別反串歌舞表演。但如何給性別反串歌舞表演一個有效的身份和位置，則是一個問題。在以往，李玉剛借用了通常與京劇相關聯的「男旦」概念。但隨著「梅蘭芳」這一象徵資本和「男旦」概念被再次發掘，一方面各種「男扮女裝」的泛男旦藝術亦廣泛地借用「男旦」這一概念，另一方面戲曲界也開始維護「男旦」的正統性與唯一性。在這一情形之下，李玉剛亦將其定位從「男旦」轉向「女形」。即便如此，李玉剛似乎還並未找到比「男旦」更適合加以運作的概念，在新春演唱會後，一則報

10 見〈28 日李玉剛放歌悉尼〉，載《新文化報》2009.7.22。

11 金喆：〈走近平民偶像李玉剛　鏡花水月男旦女形〉，載《精品購物指南》2009.12.25。

導談到「鏡花水月」使李玉剛擺脫了「男旦」的限制,並升級為「雅俗共賞的文化符號式人物」[12]。但是,「雅俗共賞的文化符號式人物」是什麼呢?它是「男旦」的升級版嗎?除了借自日本歌舞伎的「女形」之外,符合這一訴求的概念似乎還沒有被創造出來。從李玉剛的話語策略和運作方式的轉變,也可見出大眾文化對於「男旦」這一概念的塑造過程及其變化。

四、《憐香伴》:「女同」還是「崑曲」?

「拉拉崑曲」《憐香伴》的上演,或許是崑曲成為「非遺」之後的重要事件之一。在〈青春版《牡丹亭》〉一文[13]中,筆者曾分析白先勇策劃的青春版《牡丹亭》於其後新編崑曲模式之影響。如果說青春版《牡丹亭》運用了大眾文化的某些元素,對崑曲做了重新包裝,使之作為一種「時尚」而被消費。其後《1699 桃花扇》、全本《長生殿》及廳堂版《牡丹亭》均循此路線,且有所延伸。《憐香伴》則是對這一模式實現了一個顛倒,也即大眾文化吸納了某些崑曲元素,使之成為可資利用的資源之一。

在《憐香伴》之前,廳堂版《牡丹亭》可以說是一個過渡性的產物,據《南方週末》的報導,《憐香伴》和廳堂版《牡丹亭》為同一個製作方,而廳堂版《牡丹亭》出現的初衷是為一個「明代皇家糧倉」的項目尋找出路:

12 戴方:〈李玉剛婀娜走來〉,載《北京晚報》2010.2.15。該文談到「『鏡花水月』為李玉剛的提升打開了一個巨大的通道。……比傳統的京劇更自由,更有現代意識。這使李玉剛擺脫了『男旦』的爭論,也擺脫了『男旦』的限制。這一概念使李玉剛更升級為雅俗共賞的文化符號式人物。」這一敘述實際上也從另一角度勾勒了李玉剛的困境。

13 楊早薩支山主編:《話題 2007》(北京:三聯書店,2008 年)。

崑曲卻眼見著風生水起——先成為世界非物質文化遺產，後有「白牡丹（白先勇製作的青春版《牡丹亭》）唱遍大江南北。2005年，王翔從北京市二商局手中租下一幢建國之後一直作為百貨公司倉庫使用的明代皇家糧倉，修葺一新，做古典音樂會、唱片發佈，沒見太大起色，直到想出「在六百年的糧倉裏唱六百年的崑曲」的點子[14]。

此外，在一冊皇家糧倉的宣傳單上，則如此描繪廳堂版《牡丹亭》，「中國文化的極致景觀京城商務精英新古典主義的消費典範」，從這一定位來看，廳堂版《牡丹亭》之所以被運作，其實是一種商業尋租，崑曲被當作其推廣「皇家糧倉」的專案而被吸納其中。正如策劃者對其觀眾的定位「京城商務精英」，其風格也被定義為「新古典主義的消費典範」。

《憐香伴》可謂是這一運作機制的發展，在一篇名為〈後物質時代的文化倒影〉之文中，策劃者談到這種關聯，「從皇家糧倉近400場的運營來看，我們完成了崑曲觀眾從普通戲迷到商務階層（城市白領）的轉換，《憐香伴》應該更上層樓，故其製作角度已經不是觀眾，而是誰在參與它的創作。[15]」在《憐香伴》策劃之初，正是電影《梅蘭芳》放映之後，製作方曾有意運作「男旦」概念，以男旦來扮演「女同」，並組建了一套京劇男旦的班底，但並不順利，因而變化為「男旦」、「女伶」兩版，及至演出時又變為「混搭版」和「女伶版」。

在媒體報導中，《憐香伴》被總結為種種文化標籤，「男旦演繹古代拉拉的曠世奇緣，雪藏三百五十年的李漁作品全球首演，

14 石岩：〈《憐香伴》還魂：一齣男「同志」導演的「拉拉」崑曲〉，載《南方週末》2010.5.13。

15 王翔：〈後物質時代的文化倒影〉，載《憐香伴》演出節目單。

同性戀導演關錦鵬執導、汪世瑜任藝術總監、李銀河做「文化顧問」、春晚「御用」設計師郭培設計戲服……」[16]除了「男旦」、「拉拉」等噱頭外，以「同性戀」為品牌，邀請以拍攝同性戀電影，本身也是同性戀的香港知名電影導演關錦鵬導演該劇，以研究同性戀聞名的社會學家李銀河為文化顧問，從而構成一個圍繞著「同性戀」的團隊。這一強強組合的配置自然是因「同性戀」之名，而以之為號召。

在《憐香伴》上演之前，北京地鐵裏亦是覆蓋了關於《憐香伴》的海報，海報亦有男旦版、女伶版和廳堂版《牡丹亭》等不同類別。在女伶版的海報中，佔據視線了是兩個情狀曖昧的古裝女像，右下角「關錦鵬崑曲作品」赫然可見。

因此，《憐香伴》一劇的運作，雖名為「崑曲」，其實更多的是對「女同」這一概念的運作，用以吸引特定人群——「京城商務精英」的消費。而「崑曲」亦成為這場文化消費大餐的囊中之物。在《憐香伴》的演出節目單上，亦刊有預告——在此次「世界首演」之後，廳堂版《憐香伴》即將在皇家糧倉上演。

在短短數年內，「崑曲」、「男旦」、「同性戀」、「非遺」，這些概念從邊緣、冷門的話題變為大眾文化的熱點話題，並被映照於文化消費的哈哈鏡中，無論是「人民藝術家」梅蘭芳，還是性別反串歌舞明星李玉剛，甚或是雲集於《憐香伴》的商人、演員、藝術家……各色人等，都映照出自己既熟悉又陌生且難以辨識的影像。

16　石岩：〈《憐香伴》還魂：一齣男「同志」導演的「拉拉」崑曲〉，載《南方週末》2010.5.13。

後記

　　乙酉夏，吾自京師大學堂畢業，彼時內子多閒情，故偕其偶涉戲場，復又喜聆崑腔，遂作遊戲筆墨，此後又略事研究。遊戲之作取其好玩好笑之意，並道梨園之種種情狀。論文則觀局勢而析時弊。積五、六年，聚之如沙塔，居然也成小集。今幸蔡登山先生之允，得以面世，甚喜亦甚謝也。

　　集中文章，大約分為三輯，亦是三種。第一輯為戲筆，如《坑爹戲語》，或曰仿明清之花譜也，然內容卻多是吾所聞所見，有時忍俊不禁，遂隱而撰之。本是遊戲，如清遠老祖所言何必非真耶。蓋又寄冀情深也。第二輯為隨筆，多述伶人劇事之興感，有喜歡、有悲哀，有閒話，不一而足，亦不論矣。第三輯為論文，細道非遺後崑曲之現狀，有曰其象頗亂，其情可憫，又不知其所蹤也。其中〈北方崑曲〉一篇則用力較深也。

　　「空生巖畔花狼籍」之題，出自雪竇禪師語。其境吾甚羨之，其後一句「彈指堪悲舜若多」橫絕千古，吾又悲之。只便道日日是初日罷了。故以此語為吾經年京城聆曲之象也。

<div style="text-align: right">陳均辛卯新秋於通州皇木場</div>

美學藝術類　PH0066

空生巖畔花狼籍
——京都聆曲錄

作　　者 / 陳　均
主　　編 / 蔡登山
責任編輯 / 林世玲
圖文排版 / 陳宛鈴
封面設計 / 王嵩賀

發 行 人 / 宋政坤
法律顧問 / 毛國樑　律師
印製出版 / 秀威資訊科技股份有限公司
　　　　　114 台北市內湖區瑞光路 76 巷 65 號 1 樓
　　　　　電話：+886-2-2796-3638　傳真：+886-2-2796-1377
　　　　　http://www.showwe.com.tw
劃撥帳號 / 19563868　戶名：秀威資訊科技股份有限公司
　　　　　讀者服務信箱：service@showwe.com.tw
展售門市 / 國家書店（松江門市）
　　　　　104 台北市中山區松江路 209 號 1 樓
　　　　　電話：+886-2-2518-0207　傳真：+886-2-2518-0778
網路訂購 / 秀威網路書店：http://www.bodbooks.com.tw
　　　　　國家網路書店：http://www.govbooks.com.tw
圖書經銷 / 紅螞蟻圖書有限公司
　　　　　114 台北市內湖區舊宗路二段 121 巷 28、32 號 4 樓
　　　　　電話：+886-2-2795-3656　傳真：+886-2-2795-4100

2011 年 12 月 BOD 一版
定價：300 元

國家圖書館出版品預行編目

空生巖畔花狼籍：京都聆曲錄 / 陳均著.-- 一版.--
臺北市：秀威資訊科技, 2011.12
　　面；　　公分.--(美學藝術類；PH0066)
BOD 版
ISBN 978-986-221-873-0(平裝)

1. 崑曲　2. 表演藝術　3. 文集

982.52107　　　　　　　　　　　100022534

讀 者 回 函 卡

感謝您購買本書，為提升服務品質，請填妥以下資料，將讀者回函卡直接寄回或傳真本公司，收到您的寶貴意見後，我們會收藏記錄及檢討，謝謝！如您需要了解本公司最新出版書目、購書優惠或企劃活動，歡迎您上網查詢或下載相關資料：http:// www.showwe.com.tw

您購買的書名：＿＿＿＿＿＿＿＿＿＿＿＿＿＿＿＿＿＿＿＿＿＿

出生日期：＿＿＿＿年＿＿＿＿月＿＿＿＿日

學歷：□高中 (含) 以下　　□大專　　□研究所 (含) 以上

職業：□製造業　□金融業　□資訊業　□軍警　□傳播業　□自由業
　　　□服務業　□公務員　□教職　　□學生　□家管　　□其它＿＿＿＿

購書地點：□網路書店　□實體書店　□書展　□郵購　□贈閱　□其他

您從何得知本書的消息？

　□網路書店　□實體書店　□網路搜尋　□電子報　□書訊　□雜誌

　□傳播媒體　□親友推薦　□網站推薦　□部落格　□其他＿＿＿＿＿＿

您對本書的評價：(請填代號　1.非常滿意　2.滿意　3.尚可　4.再改進)

　封面設計＿＿＿　版面編排＿＿＿　內容＿＿＿　文／譯筆＿＿＿　價格＿＿＿

讀完書後您覺得：

　□很有收穫　□有收穫　□收穫不多　□沒收穫

對我們的建議：＿＿＿＿＿＿＿＿＿＿＿＿＿＿＿＿＿＿＿＿＿＿＿

＿＿＿＿＿＿＿＿＿＿＿＿＿＿＿＿＿＿＿＿＿＿＿＿＿＿＿＿＿＿

＿＿＿＿＿＿＿＿＿＿＿＿＿＿＿＿＿＿＿＿＿＿＿＿＿＿＿＿＿＿

＿＿＿＿＿＿＿＿＿＿＿＿＿＿＿＿＿＿＿＿＿＿＿＿＿＿＿＿＿＿

11466
台北市內湖區瑞光路 76 巷 65 號 1 樓

秀威資訊科技股份有限公司　　　收

BOD 數位出版事業部

··

（請沿線對折寄回，謝謝！）

姓　　名：＿＿＿＿＿＿＿＿＿　年齡：＿＿＿＿　性別：□女　□男

郵遞區號：□□□□□

地　　址：＿＿＿＿＿＿＿＿＿＿＿＿＿＿＿＿＿＿＿＿＿

聯絡電話：(日) ＿＿＿＿＿＿＿＿＿　(夜) ＿＿＿＿＿＿＿＿＿

E-mail：＿＿＿＿＿＿＿＿＿＿＿＿＿＿＿＿＿＿＿＿＿